Go!

漫畫素描自學全攻略

漫學館 編著

【GO!】
漫畫素描自學全攻略

出　　　　版／楓書坊文化出版社
地　　　　址／新北市板橋區信義路163巷3號10樓
郵 政 劃 撥／19907596　楓書坊文化出版社
網　　　　址／www.maplebook.com.tw
電　　　　話／02-2957-6096
傳　　　　真／02-2957-6435
作　　　　者／漫學館
審　　　　校／龔允柔
總 經　　 銷／商流文化事業有限公司
地　　　　址／新北市中和區中正路752號8樓
電　　　　話／02-2228-8841
傳　　　　真／02-2228-6939
網　　　　址／www.vdm.com.tw
港 澳 經 銷／泛華發行代理有限公司
定　　　　價／320元
二 版 日 期／2019年1月

國家圖書館出版品預行編目資料

GO! 漫畫素描自學全攻略 ／ 漫學館作.
-- 初版. -- 新北市：楓書坊文化,
2018.05　面；公分
ISBN 978-986-377-352-8 (平裝)

1. 漫畫 2. 素描 3. 繪畫技法

947.41　　　　　　　　107003247

Foreword 前 言

精彩的故事情節和生動的人物角色是漫畫的魅力所在，也是眾多漫畫愛好者喜愛漫畫的原因。可想畫出好的漫畫作品真心不容易！我們總結多年的漫畫教學經驗，開發出這套「Go！漫畫自學全攻略」圖書，希望能幫完全零基礎、無暇系統學習的漫畫愛好者，更輕鬆地創作出專屬於自己的漫畫作品。

本書是本系列書中的漫畫入門技法分冊，從最基礎的畫風選擇、線條繪畫方法、塗黑和網點紙的使用講起，然後依次從漫畫人物的頭部、髮型、身材、動作、穿衣搭配等細微之處分析與講解漫畫人物繪畫的要點與技巧。學習到這裡，大家已經可以繪製出一個相對完整的漫畫人物了。在接下來的內容裡，我們又精心設置了能與人物搭配的各類道具、小動物、場景的內容。學習完這些，大家的漫畫作品已經開始變得熱鬧了，一直畫下去的信心也會大大增強。最後，我們詳細講解了單幅漫畫繪製的相關知識，讓大家繪製完整的單幅漫畫作品越畫越順手。本書最大特色有三：

■扁平式知識結構，更簡單易學

創新性地將漫畫素描技法歸納為66個知識點，通過「基礎講解+案例賞析+實戰案例」的形式，幫助讀者快速、高效地自學相關繪畫技巧。

■多角度案例大圖，更方便臨摹

精心繪製的66個專題、300餘個完整案例大圖，線條清晰、結構準確，全方位展示人物、道具、動物、場景等漫畫一流作品的風采，是讀者臨摹練習的極佳參考資料。

漫學館

目 錄 Contents

Chapter 5
讓人物動起來

Chapter 4
二次元的標準身材

Chapter 6
別說你懂穿衣搭配

Chapter 8
非人類也會很有愛

Chapter 7
加BUFF神器——道具

Chapter 9
大場景不難畫

Chapter 10
一起挑戰單幅漫畫吧

Chapter 1

拿起畫筆開始
練習吧

　　萬事開頭難，不管是做什麼事我們都要有一顆勇敢、堅定的心。對於繪畫也如此，不要因為擔心自己沒有繪畫基礎而氣餒，讓我們拿起手邊的畫筆，勇敢地畫下第一筆，共同進步吧！

01
LESSON

找對畫風就邁出了第一步

在學習繪畫之前，我們一定也欣賞過各種不同風格的漫畫作品，我們需要從這些作品中慢慢摸索出適合自己的風格來，因為找對畫風你就成功邁出第一步了。

【基礎講解】瞭解漫畫的不同畫風

單從漫畫風格來講，我們大致可以將其分為：日韓漫畫、中式古風、美式漫畫、簡筆畫這幾大類。下面我們分別來看看這些風格的一些顯著特點。

大大的眼睛和圓潤的臉頰是日韓漫畫最大特點之一，這非常符合大眾審美，這也是日漫會成為主流漫畫的原因之一。

日韓漫畫

日韓漫畫人物的特點是又圓又大的眼睛，整體偏向可愛風格。

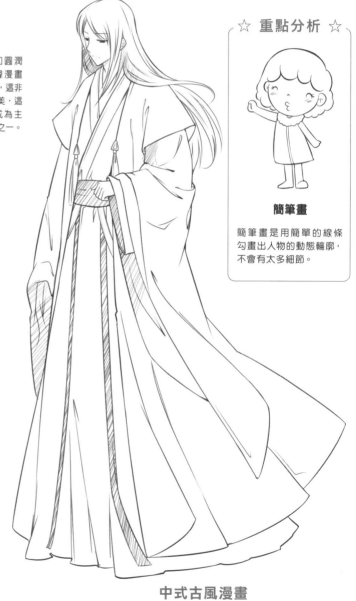

☆ 重點分析 ☆

簡筆畫

簡筆畫是用簡單的線條勾畫出人物的動態輪廓，不會有太多細節。

美式漫畫

美式漫畫人物偏向寫實，人物的眉眼細長，並且有著高鼻梁和厚嘴唇。

中式古風漫畫

中式古風人物無論男女都是長頭髮，服飾以長袍為主，五官俊朗，眉眼細長，不太寫實。

【案例賞析】描繪畫風相同的作品

下面我們一起來欣賞一下主流的日韓漫畫人物,看看這些作品的精美之處吧!

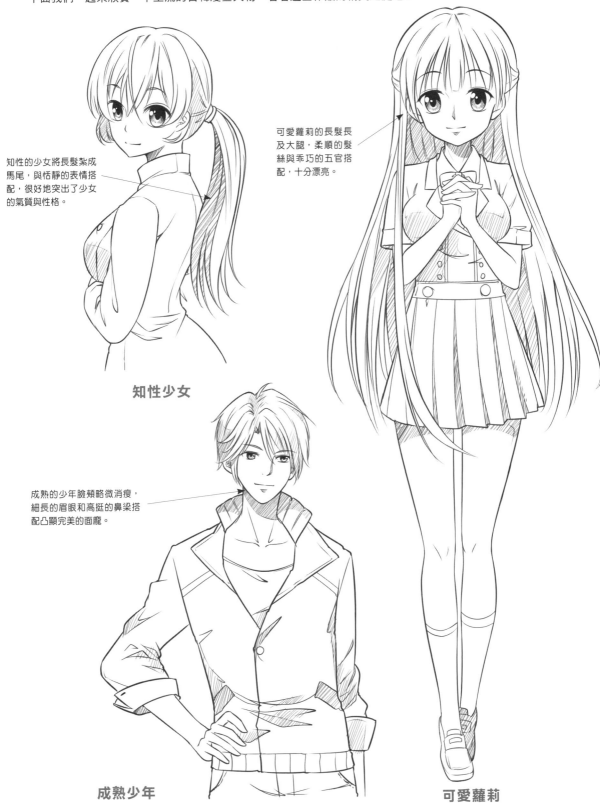

知性的少女將長髮紮成馬尾,與恬靜的表情搭配,很好地突出了少女的氣質與性格。

可愛蘿莉的長髮長及大腿,柔順的髮絲與乖巧的五官搭配,十分漂亮。

成熟的少年臉頰略微消瘦,細長的眉眼和高挺的鼻梁搭配凸顯完美的面龐。

知性少女

成熟少年

可愛蘿莉

【實戰案例】少女漫畫風格的蘿莉

少女漫畫風格蘿莉的主要特點是人物的頭身比一般在5頭身左右，人物體態有點胖嘟嘟的萌感，動作和表情都十分可愛、俏皮。

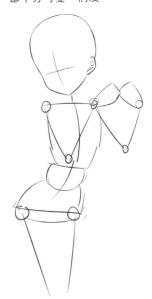 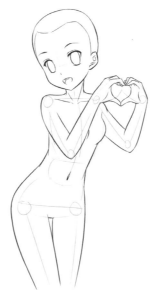 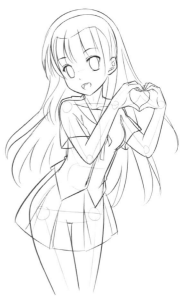

1. 首先構思小蘿莉半側面微微傾身、雙手比著愛心的姿態。

2. 注意雙手彎曲時手的基本比例，頭和肩的連接要自然。

3. 構思髮型、表情和服飾。長髮更能體現蘿莉的特點，服飾為裙裝。

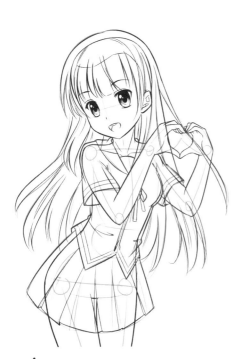 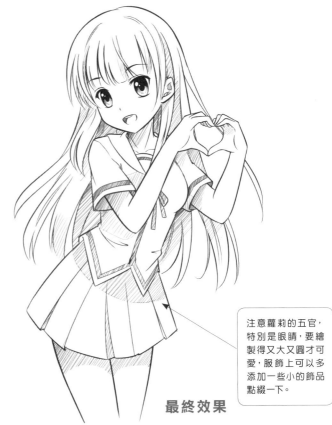

4. 蘿莉的髮型是齊瀏海的長髮，注意髮尾的髮絲要畫出蓬鬆感，衣服的衣擺是一個尖角的設計，裙子是百褶裙的造型。

注意蘿莉的五官，特別是眼睛，要繪製得又大又圓才可愛，服飾上可以多添加一些小的飾品點綴一下。

最終效果

02
LESSON

漂亮的線條是好的開始

確定了合適的畫風以後，現在就可以從線條繪製開始接觸漫畫的繪製要點了。靈活多變的線條可以更生動地描繪出人物的特點。

【基礎講解】線條的各種變化

線條不僅是單獨一條線的拉伸，而是要把握每根線條之間的聯繫與變化，通過不同粗細線條的交疊重合可以描繪出不同物體的紋理和質感哦。

沒有任何變化的線條
沒有任何變化的線條是錯誤的線條，這種線條太呆板。

有粗細變化的線條
正確的線條應該是兩頭細中間粗，有明顯粗線線變化的。

●線條的種類與排線方式

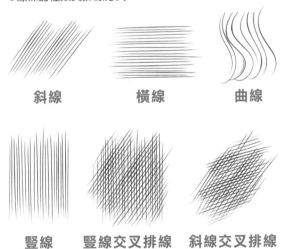

斜線　　　橫線　　　曲線

豎線　　豎線交叉排線　斜線交叉排線

●錯誤的線條與排線方式

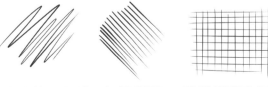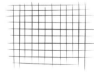

線條首尾相連　起筆粗重　線條垂直交叉

☆ 重點分析 ☆

游絲描 游絲描是繪製古風人物細膩順滑的頭髮常用的一種線條，這種線條要用較細的筆尖描繪。

蘭葉描 蘭葉描的線條粗細變化十分明顯，適合勾勒人物服飾上褶皺細節的變化。

釘頭線 釘頭線的特點是起筆處粗重，收尾線條十分纖細，可以用來勾勒物體的立體感。

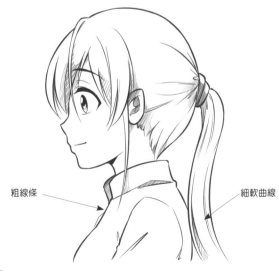

粗線條　　　　　　　　　　　　　細軟曲線

運用各種線條繪製的人物

人物髮絲纖細，可以用細一點的曲線描繪。五官的立體感要用稍微粗的線條刻畫。描繪服飾的線條要有一點頓挫感。

【案例賞析】不同線條繪畫案例展示

線條像舞動的絲帶一樣有著靈活多變的姿態，下面我們就來欣賞一下運用各種線條描繪的物體吧！

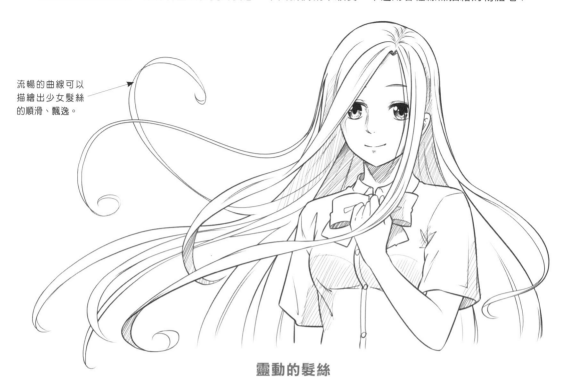

流暢的曲線可以描繪出少女髮絲的順滑、飄逸。

靈動的髮絲

運用古風白描線條在花瓣和葉子的尖角部分表現頓筆的筆觸效果，讓花瓣的紋理更加自然。

粗線可以勾畫人物的外輪廓邊緣，突出畫面的輪廓感。

可愛蘿莉頭像

牡丹花

【實戰案例】釘頭線古風線描

釘頭線是繪製古風漫畫常用的線條之一，釘頭線的特點是起筆時會有一個頓筆，然後拉伸出去形成開始線條很粗、後面很細的效果。

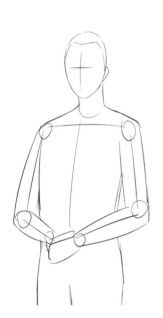

3. 古風少年的五官和臉型輪廓感很強，劍眉，眼睛細長，眼神深邃。

1. 一個古風少年側身雙手緊握的站立姿態，注意男性人物的肩部較寬。

2. 根據動態勾畫人物的髮型、五官以及長袍服飾，寬大的衣袖遮住手部。

4. 從髮際線向後描繪出順滑的髮絲紋理，在頭頂束成一個髮髻。

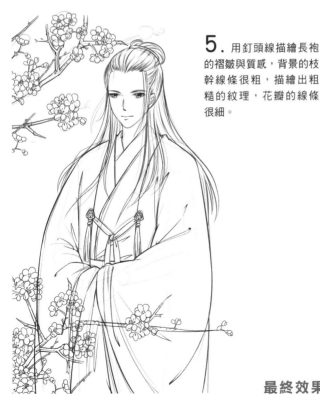

5. 用釘頭線描繪長袍的褶皺與質感，背景的枝幹線條很粗，描繪出粗糙的紋理，花瓣的線條很細。

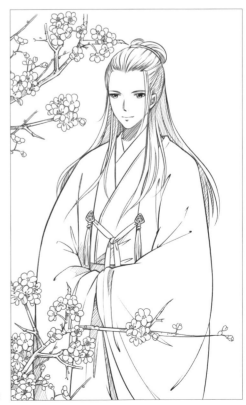

最終效果

用塗黑和網點紙裝點畫面

線稿很難表現出一些特殊效果的處理，所以繪製漫畫通常還需要塗黑和網點紙的結合使用，這樣才能讓漫畫更加精緻、漂亮。

【基礎講解】塗黑和網點紙的基礎知識

塗黑十分簡單，只是在物體合適的部位以細密排線的方式塗黑即可。網點紙的運用略微複雜，網點紙的種類也很多，貼網點紙還需要結合美工刀、直尺、雲尺等工具。

●灰色網點紙

灰色網點紙是平網的一種，一般是貼在衣服和頭髮上的，能夠凸顯服飾的質感。

●氣氛網點紙

氣氛網點紙是貼背景的，用來烘托漫畫人物角色的一種氛圍，不同氣氛的網點紙可以烘托不同的效果。

●場景網點紙

直接代替背景的繪製，可以直接與人物結合使用。

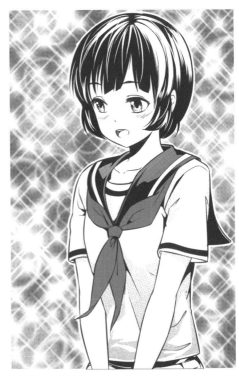

塗黑＋網點紙效果

將少女的頭髮和衣服等適當塗黑，增強立體感。再貼一點網點紙，突出服飾質感。而星光背景使畫面更夢幻。

☆ **重點分析** ☆

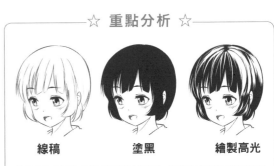

| 線稿 | 塗黑 | 繪製高光 |

先繪製好線稿，然後整體塗黑頭髮，再用白筆繪製出髮絲的高光即可。這樣比排線塗黑更快、更方便。

【案例賞析】塗黑和網點紙效果的應用

下面我們一起來欣賞一下網點紙和塗黑結合的效果圖吧。

背景我們選擇的是放射狀線條的氣氛網點紙，以突出畫面中人物的激烈情緒與氛圍，使漫畫呈現的效果更加完美。

人物與背景塗黑+網點紙效果圖

圖中的少年我們將上衣與頭髮塗黑，上衣再貼一層深灰色網點紙，突出黑色T恤的質感。少女的頭髮塗黑，白色衣服我們只在陰影部分貼一層淺灰色網點紙。

深色的褲子如果只是單純地貼一層網點紙會顯得畫面很灰，人物的重心不穩。而加上塗黑會使褲子的光澤感更加顯著。

人物塗黑+網點紙效果圖

圖中的少年我們運用塗黑繪製出領帶的花紋，深色的褲子貼一層深灰色網點紙，皮膚與白襯衫的陰影部分貼一點淺灰色網點紙。

【實戰案例】塗黑和網點紙效果結合的少女

下面我們繪製一個黑色頭髮穿著淺色衣服的少女，然後將頭髮與衣服的質感通過塗黑和網點紙搭配來表現。

 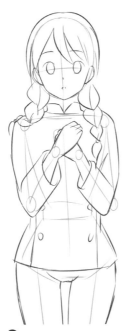 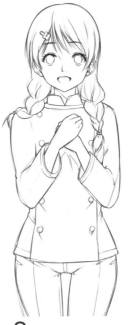

4. 黑色的頭髮和因手部遮擋形成的陰影全部塗黑。

1. 首先確定一個少女雙手交握在胸前的正面站姿，注意彎曲的手肘大致在腰部的位置。

2. 大概勾勒出少女可愛的五官和斜分雙馬尾辮，普通的休閒服飾，衣扣位於兩側，以增加變化。

3. 在草圖的基礎上進一步描繪細節，特別是髮絲的紋理以及衣服的褶皺。

 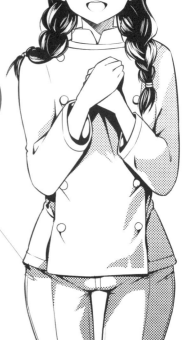

塗黑的面積不能太大，否則畫面會變成黑漆漆的一片。塗黑只是點綴網點紙，避免貼的網點紙顯得單薄。

5. 黑色的頭髮光澤感很強烈，所以用白筆按照左上方光源描繪出髮絲的質感。

6. 衣服是白色的，所以找一張淺灰色的網點紙貼在衣服的陰影部位，這樣服飾就有立體感了。

最終效果

Chapter 2

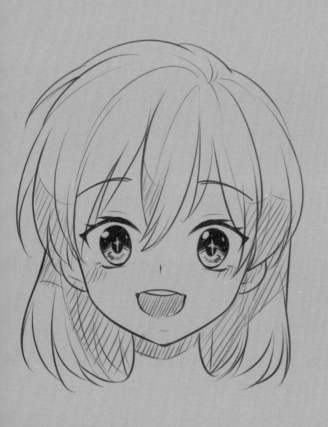

顏值比什麼都重要

人物的臉部表現方式較多，我們需要仔細觀察臉部的細節，再根據人物的性格特點、年齡階段等加以設定。

04
LESSON
顏值的關鍵——臉型

不同的臉型可以賦予人物不同的性格、外貌、年齡等特徵。漫畫中常用的臉型有圓臉、鵝蛋臉、瓜子臉、方臉等。

【基礎講解】兩頰與下巴決定人物的臉型

臉型是塑造人物臉部時的關鍵，而人物臉型主要取決於兩頰與下巴的變化。在繪製時我們需要多注意臉型與人物性格是否搭配。

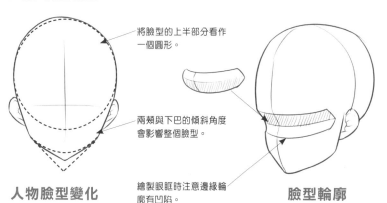

將臉型的上半部分看作一個圓形。

兩頰與下巴的傾斜角度會影響整個臉型。

繪製眼眶時注意邊緣輪廓有凹陷。

人物臉型變化

臉型輪廓

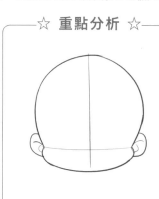

☆ 重點分析 ☆

Q版臉型的繪製

Q版臉型的臉部基準線位於偏下位置，兩腮圓潤突出。

●男性和女性常用臉型的特點

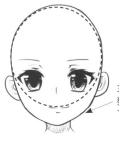

女性圓臉臉型整體呈圓形，下巴稍短。

女性圓臉

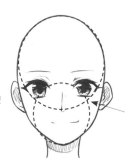

鵝蛋臉可看作是兩個不同大小的圓相交。

女性鵝蛋臉

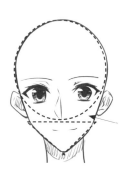

女性瓜子臉臉型較尖，兩頰部位稍高，下巴呈三角形。

女性瓜子臉

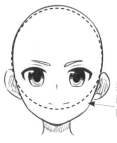

男性圓臉臉型兩頰線條比較圓潤。

男性圓臉

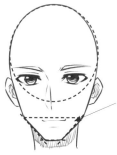

男性方臉稜角線條剛硬，兩頰與下巴整體呈倒梯形。

男性方臉

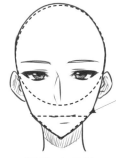

男性瓜子臉兩頰位置較低，下巴呈小三角形狀。

男性瓜子臉

【案例賞析】常見的漫畫臉型

多瞭解臉型的特徵，會對我們繪製頭部時塑造人物性格有很大幫助，下面一起來看看這些常見的臉型吧！

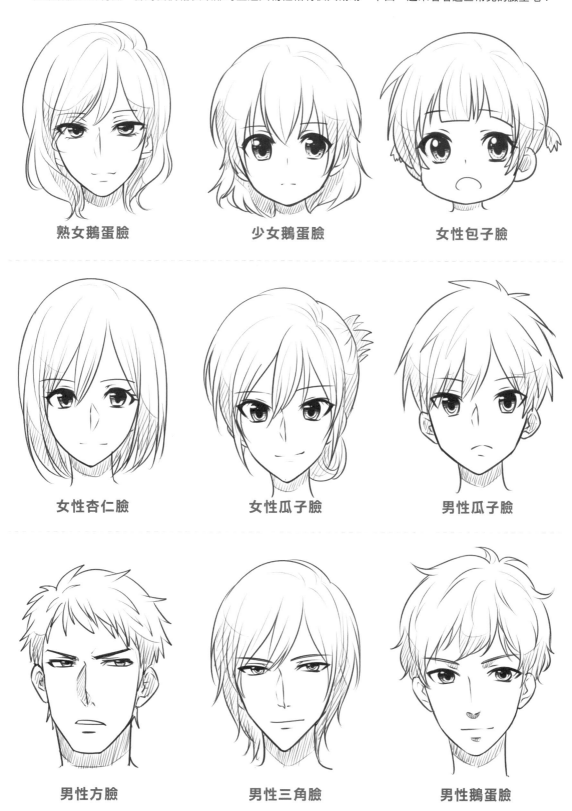

熟女鵝蛋臉　　　　　少女鵝蛋臉　　　　　女性包子臉

女性杏仁臉　　　　　女性瓜子臉　　　　　男性瓜子臉

男性方臉　　　　　　男性三角臉　　　　　男性鵝蛋臉

【實戰案例】瓜子臉和女神最配哦

要繪製女神型的人物角色，我們可以為其搭配一個瓜子臉型，以巴掌臉與微尖的下巴來體現女神角色的美豔。

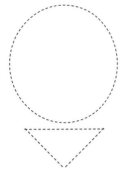

1. 繪製一個圓形表示顱部，在其下方繪製一個倒三角形確定下巴形狀。

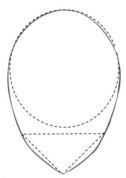

2. 將圓形與三角形兩側邊線條相連接，勾出人物的頭部輪廓。

3. 在臉部輪廓中畫出十字線作為臉部基準線。

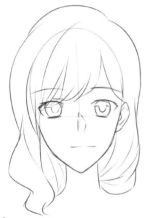

4. 根據基準線確定五官的位置，並為人物設計稍顯溫柔的捲髮。

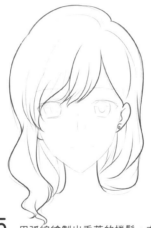

5. 用弧線繪製出垂落的捲髮，右側髮絲攏到耳後。

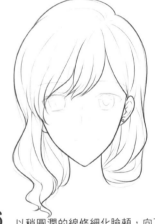

6. 以稍圓潤的線條細化臉頰，向下延伸相交於下巴一點。

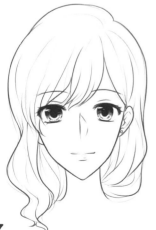

7. 為人物繪製溫柔的五官來搭配臉型，襯托女神的氣質。

繪製女性臉型輪廓時，盡量以圓潤的線條順滑地勾勒。

┃ 技 巧 總 結 ┃

1. 瓜子臉適用於年齡稍顯成熟的人物，五官的距離也應隨著年齡的設定而拉開。

2. 不同類型的五官與同一種臉型搭配出的效果也有很大差別，我們應該多動手繪製嘗試。

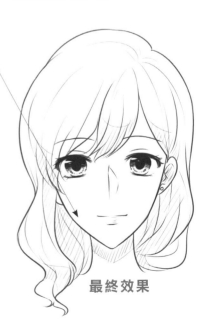

最終效果

05

輕鬆繪畫眉眼的訣竅

漫畫中的眉眼表現多種多樣，不同的眉眼組合能夠表現出人物的不同情緒。對眉眼的變化進行觀察總結，能夠幫助我們更好地塑造人物性格。

【基礎講解】眼睛大眉毛細就一定萌嗎

眉眼是最能直接表現人物情緒的重要器官之一，要繪製好漫畫中的眉眼，首先要對寫實眉眼的結構有所瞭解，再加以誇張化進行繪製即可。

眉頭　　　眉峰　　　　　眉梢

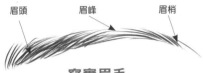

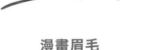

寫實眉毛

寫實的眉毛由短線組成，眉頭比較濃密，慢慢過渡到眉尾。

漫畫眉毛

漫畫中的眉毛一般以一根長線來表示，正側面眉毛的線條更短一些。

眼瞼

瞳孔

虹膜

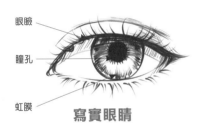

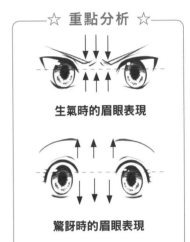

☆ 重點分析 ☆

生氣時的眉眼表現

驚訝時的眉眼表現

在繪製緊張、憤怒等情緒時，眼睛與眉毛的距離較近。在驚訝、歡喜等情緒下，眼睛與眉毛的距離較遠。

寫實眼睛

眼睛由眼白與眼珠組成，眼皮覆蓋於眼睛上，使眼眶整體呈橢欖球形。

漫畫眼睛

漫畫中的眼睛將寫實眼睛的特點進行誇張化，眼眶變大，眼球層次更為明顯。

● 男性與女性眉眼表現的差異

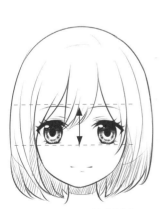

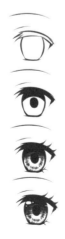

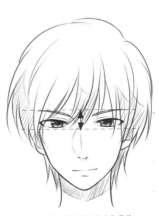

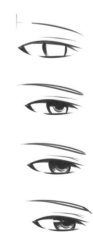

女性眉眼的繪製

女性的眉眼輪廓較大，眼球呈橢圓形，眉毛以一根細長的弧線表示。

女性眼睛的繪製重點在於眼球，加深上眼瞼與瞳孔的顏色，再排出虹膜的漸變效果。

男性眉眼的繪製

男性的眉眼較為細長，繪製時使用的線條也較為剛硬。

繪製男性的眉毛時可用兩根線條表示眉毛的粗細，眼睛裡的高光線條也較長。

【案例賞析】不同類型的眉眼組合

不同組合的眉眼所表達的人物情緒也不同，下面一起來看看不同類型的眉眼組合吧！

平淡的眉眼　　　　　　嫌棄的眉眼　　　　　　自信的眉眼

 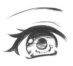

擔憂的眉眼　　　　　　霸氣的眉眼　　　　　　喜悅的眉眼

溫柔的眉眼　　　　　　驚喜的眉眼　　　　　　憤怒的眉眼

 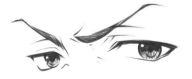

冷漠的眉眼　　　　　　煩躁的眉眼　　　　　　調皮的眉眼

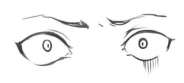 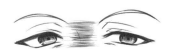 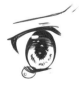 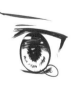

驚恐的眉眼　　　　　　陰險的眉眼　　　　　　悲傷的眉眼

【實戰案例】畫梨花帶雨的淚眼

　　我們為美少女設計一個哭泣的表情，用哭泣時的眉眼來體現人物的悲傷情緒。在繪製時注意哭泣的眉眼大多微垂向下。

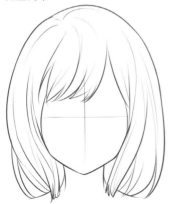

1. 畫出人物的臉型與頭髮，在臉部中央畫出十字基準線。

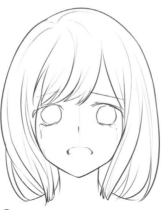

2. 按八字形畫出人物眉毛走向，在哭泣時人物的眼睛微微向上擠壓。

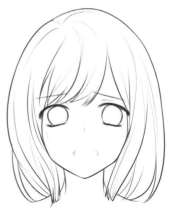

3. 用較為輕柔的線條勾勒出眼眶與眉毛的輪廓。

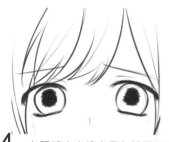

4. 在眼球中央塗出黑色橢圓形瞳孔，在邊緣畫出向外放射的漸變線條。

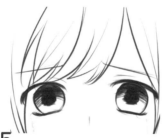

5. 從眼球上部向下排出橫線，由上至下逐漸變淺。

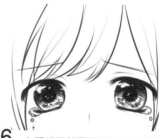

6. 在眼瞳下部圍繞瞳孔以短線排出虹膜，在眼角畫出圓形淚滴，在眼瞳左上角用白筆點出高光。

7. 以扁長的橢圓形表示人物微張的嘴，配合哭泣的眉眼來完善人物情緒的表達。

在鼻子處用短斜線排列表現人物哭泣時臉紅的效果。

> ｜ **技巧總結** ｜
>
> 1. 女性哭泣時眉眼往往帶有悲傷的情緒表現，而男性哭泣時眉眼則常常伴有生氣、不甘的情緒表現。
> 2. 哭泣到難以自抑的眉眼可以用緊閉的雙眼來表示。

最終效果

06

鼻子、嘴巴和耳朵的搭配

在畫五官時，鼻子的變化最小，嘴巴是運動範圍最大的器官，而耳朵的外形樣式最多，所以平時要多多觀察口、耳、鼻的特點哦。

【基礎講解】嘴巴、鼻子和耳朵的畫法

嘴巴、鼻子和耳朵對人物面部表情的變化起關健作用，在繪製時應注意它們簡略繪製程度的拿捏。

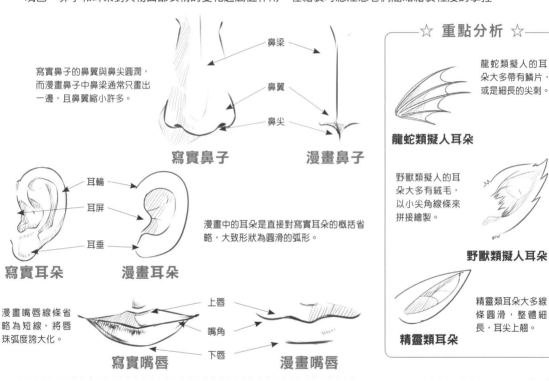

寫實鼻子的鼻翼與鼻尖圓潤，而漫畫鼻子中鼻梁通常只畫出一邊，且鼻翼縮小許多。

鼻梁

鼻翼

鼻尖

寫實鼻子　　**漫畫鼻子**

耳輪

耳屏

耳垂

漫畫中的耳朵是直接對寫實耳朵的概括省略，大致形狀為圓滑的弧形。

寫實耳朵　　**漫畫耳朵**

漫畫嘴唇線條省略為短線，將唇珠弧度誇大化。

上唇

嘴角

下唇

寫實嘴唇　　**漫畫嘴唇**

☆ **重點分析** ☆

龍蛇類擬人的耳朵大多帶有鱗片，或是細長的尖刺。

龍蛇類擬人耳朵

野獸類擬人的耳朵大多有絨毛，以小尖角線條來拼接繪製。

野獸類擬人耳朵

精靈類耳朵大多線條圓滑，整體細長，耳尖上翹。

精靈類耳朵

● 不同角度下耳、口、鼻的表現

偏頭仰視時的耳口鼻

仰視時可以看見鼻孔，嘴巴向偏頭角度的垂直方向傾斜。

俯視時的耳口鼻

半側面俯視時鼻梁會擋住眼睛的一部分，嘴巴弧度向下彎曲。

仰視時的耳口鼻

頭部上揚仰視角度下的鼻尖向上翹起，耳朵位置在鼻尖之下。

【案例賞析】不同類型的口耳鼻

口耳鼻的外形樣式有許多種，下面一起來看看不同類型的口耳鼻吧！

鷹鈎鼻

鼻梁較挺的鼻子

鼻頭較圓的鼻子

較矮的鼻子

鼻梁較緩的鼻子

鼻頭較尖的鼻子

貓耳擬人耳朵

熊類擬人耳朵

人耳

張大怒吼的嘴

咬牙切齒的嘴

調皮吐舌的嘴

微抿唇的嘴

露出虎牙的嘴

微微一笑的嘴

【實戰案例】畫俏皮的貓耳少女

貓咪擬人少女的口耳鼻特徵相較於普通人來說更有特點。鼻子通常更為小巧上翹，嘴巴為W形，耳朵則為三角形輪廓。

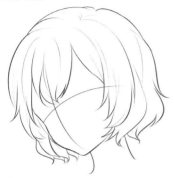

1. 繪製出仰視角度下頸部微偏的頭部草稿，在臉部中央繪出與頭部同角度的十字基準線。

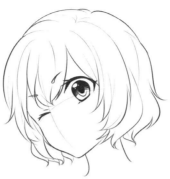

2. 在基準線上方繪製出一高一低角度的眼睛，一隻眼用向上彎曲的弧線表示閉著的狀態。

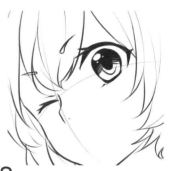

3. 在挨近左眼處以向上翹的<形短線表示貓耳少女的鼻子，在旁邊點一個小點表示鼻孔。

4. 嘴的上唇以圓滑的W形線條來繪製，下部分以圓滑的半圓弧線連接，在嘴角處畫出兩顆尖牙。

5. 在嘴巴裡面畫一條向下彎曲的弧線，表示舌頭與上顎的分割線。

6. 在頭部兩側繪製出三角形狀的貓耳，在三角形中間畫一條弧線連接耳尖與頭部，讓耳朵更立體。

7. 在耳朵底端以細小的尖角狀線條拼接來表示絨毛。

以一睜一閉的眨眼動作配合口耳鼻的繪製，更能營造出俏皮可愛的表情。

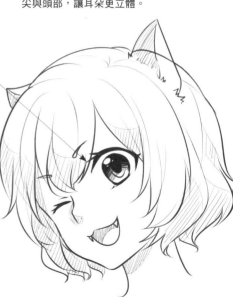

最終效果

| 技 巧 總 結 |

1. 少女的鼻子一般以短小圓滑的線條來表示，而男子的鼻子一般以剛硬的尖角線條來繪製。

2. 耳朵的造型相較於口鼻可改造的空間更大一點，繪製時可根據不同物種來繪製需要的耳朵。

07 LESSON

面部情感表達全靠表情

要繪製好漫畫人物的表情，首先要瞭解五官與表情的關係，掌握好五官的位置以及繪製類型，這樣對於表情的把握會更精確。

【基礎講解】表情與五官的關係

在人物面部的五官中，眼睛、眉毛和嘴的變化對於表情的繪製起著較大的作用，我們在繪製時應該把握好不同情緒下各種五官的組合運用。

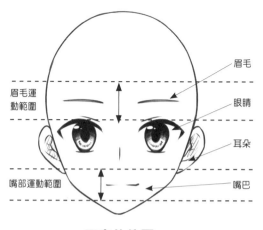

眉毛
眉毛運動範圍
眼睛
耳朵
嘴部運動範圍
嘴巴

五官的位置

漫畫人物的眼睛占據臉部較大位置，而眉毛與嘴巴的可變化範圍較大。

☆ **重點分析** ☆

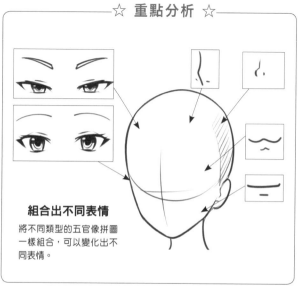

組合出不同表情

將不同類型的五官像拼圖一樣組合，可以變化出不同表情。

● 眉眼與嘴部變化對面部表情的影響

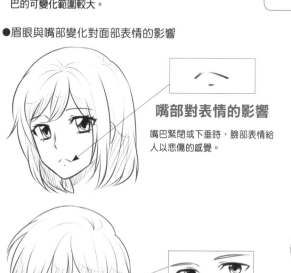

嘴部對表情的影響

嘴巴緊閉或下垂時，臉部表情給人以悲傷的感覺。

嘴部對表情的影響

嘴巴張開、嘴角上揚，臉部表情給人以高興的感覺。

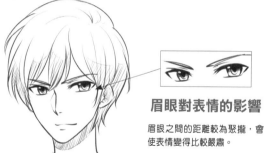

眉眼對表情的影響

眉眼間距離較為平行，表情比較溫和穩重。

眉眼對表情的影響

眉眼之間的距離較為聚攏，會使表情變得比較嚴肅。

【案例賞析】表情的過渡

　　人物表情由喜轉悲是一個漸變的過程，基本可以看作是由欣喜轉變到微喜，再收斂情緒轉變為平淡表情，最後逐漸變成悲傷的表情。

欣喜的表情

微喜的表情

平淡的表情

悲傷的表情

【實戰案例】畫出少女調皮搞怪的表情

要繪製一個活潑的搞怪表情，首先要將人物的五官設計得比較生動，我們將人物的嘴部設計為微吐舌頭的狀態，為人物增添一絲調皮的韻味。

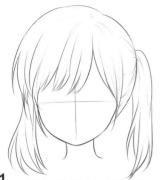

1. 為了表現出調皮的古靈精怪感，我們為人物繪製一個雙馬尾髮型。

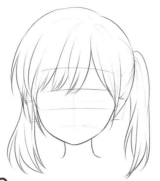

2. 在人物臉部用橫線規劃出五官的具體比例和位置。

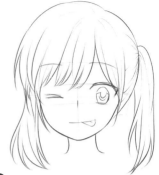

3. 大概繪製出人物一隻眼緊閉，一隻眼睜開，舌頭吐向一邊的草稿。

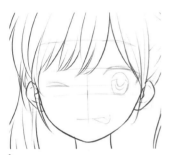

4. 根據草稿畫出人物耳朵，耳朵輪廓大致為半球狀。

5. 以流暢的弧線繪製出眉頭向上、眉梢下垂的眉毛。

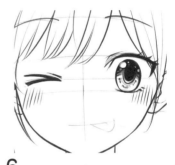

6. 用>形線條來表示緊閉的眼，睜著的眼圓潤有神，眼瞼線條加深。

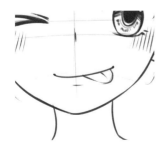

7. 用向下彎曲的弧線表示調皮少女的嘴巴，在右側嘴角以弧線表示吐出的舌頭。

在人物兩頰處用短斜線排出腮紅，更能增加人物的靈動感。

┃ 技 巧 總 結 ┃

1. 為了表現出調皮表情的搞怪感，可以為人物設計一個帶有童氣的雙馬尾髮型。

2. 搞怪表情的表現方式也有許多種，我們還可以通過齜牙咧嘴、擠眉弄眼的五官來表現。

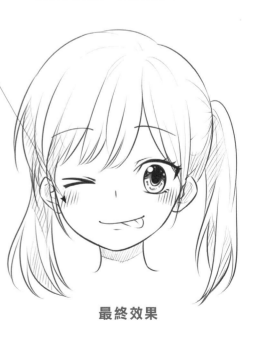

最終效果

08
LESSON

嘴角上揚就是高興

高興是積極情緒的一種表現，當人物遇到使自己興奮開心的事時，會露出不同程度的高興表情，我們平時要多觀察，以便繪製的表情更加生動。

【基礎講解】嘴巴更能體現高興的表情

高興的表情表現方式有很多種，一般通過不同程度的笑來表示，在繪製時注意眼部與嘴部的細節表現。

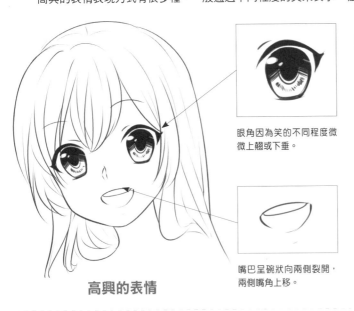

眼角因為笑的不同程度微微上翹或下垂。

嘴巴呈碗狀向兩側裂開，兩側嘴角上移。

高興的表情

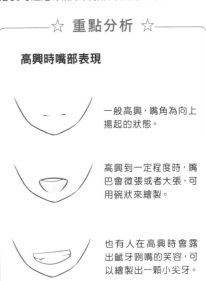

☆ **重點分析** ☆

高興時嘴部表現

一般高興，嘴角為向上揚起的狀態。

高興到一定程度時，嘴巴會微張或者大張，可用碗狀來繪製。

也有人在高興時會露出齜牙咧嘴的笑容，可以繪製出一顆小尖牙。

● 不同程度高興嘴部與眼部的變化

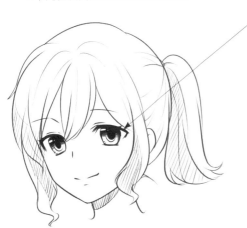

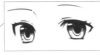

一般表情的眼部表現。

高興表情的眼部表現。

一般表情的眼部表現。

高興表情的眼部表現。

輕度高興的表情

在微笑時，由於臉部肌肉向上提拉，使眼睛整體向上彎曲，眼角微微下垂，嘴巴變化弧度不大，嘴角微微上翹。

較強程度高興表情

人物在高興大笑時雙眼緊閉，顴骨部分肌肉向上運動較多，眼角上翹，嘴巴呈碗狀大張。

【案例賞析】笑的程度各不一樣

根據高興的程度不同，人物所表現的臉部笑容也是豐富多彩的，下面一起來看看不同的笑臉吧。

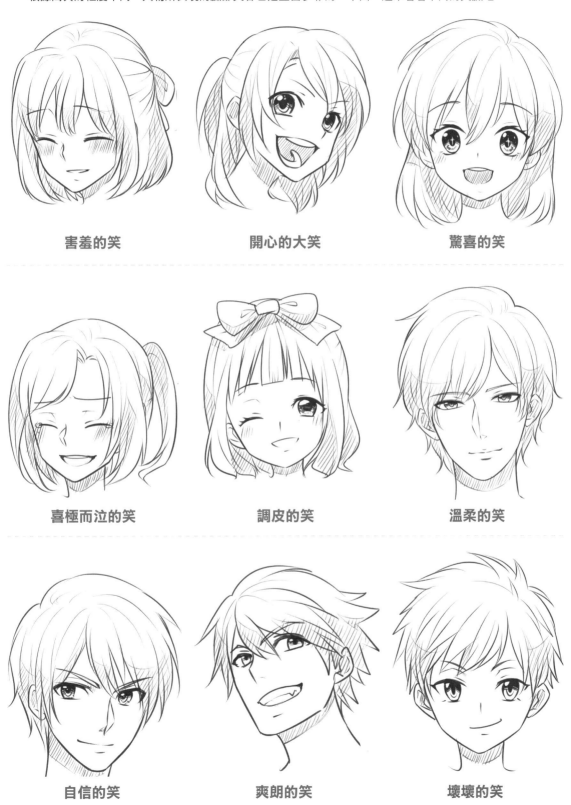

害羞的笑　　　　　　開心的大笑　　　　　　驚喜的笑

喜極而泣的笑　　　　調皮的笑　　　　　　溫柔的笑

自信的笑　　　　　　爽朗的笑　　　　　　壞壞的笑

【實戰案例】畫出治癒系男生的笑臉

　　治癒系男生臉上總掛著笑容，要繪製治癒系的笑臉，我們只要把握好整體向上拱起的眉眼與笑臉上的紅暈即可。

1. 用長線來繪製美少年的長髮，並在臉部中央繪製出十字基準線。

2. 用向上彎曲的弧線標示出人物五官位置，美少年的眉眼距離較近。

3. 勾勒出人物的五官，眉眼稍稍下垂，嘴巴微微張開。

4. 以弧線繪製出人物的耳朵，耳角大概與上眼瞼平齊。

5. 用細長的線條繪製出眼瞼，人物的眉頭微微上翹，眼角向下垂。

6. 用豎線來繪製人物的鼻梁，鼻底右側用細小的短線來表示鼻孔。

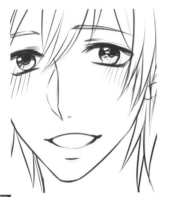

7. 用稍扁的碗狀來表示人物微微張開的嘴部。以嘴角略微上翹的狀態來表現人物溫和的笑。

在兩頰處用長斜線排出臉上的紅暈，增加笑容的治癒感。

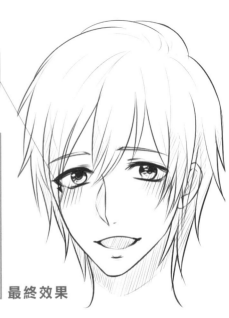

最終效果

| 技 巧 總 結 |

1. 治癒系男子的表情一般都很溫柔，不管是張大嘴的爽朗笑，還是閉著嘴的微笑，都讓人感覺溫暖。
2. 為了配合人物的溫柔表情，在繪製時應該盡量以弧線來表現。

09

倒八字的眉毛體現生氣

當人物生氣時，心理活動一般較為強烈，而且表情中往往伴隨著人物情緒激動的表現，可以根據情緒波動程度來體現生氣的程度。

【基礎講解】眉眼是生氣表情刻畫的關鍵

人物生氣表情一般體現在眉眼之間，倒八字眉是最能體現生氣表情的五官。在繪製不同程度的生氣表情時，我們應該多注意鼻、嘴等五官對於眉眼的輔助。

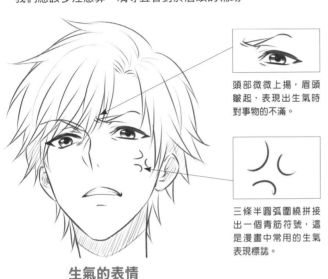

頭部微微上揚，眉頭皺起，表現出生氣時對事物的不滿。

三條半圓弧圍繞拼接出一個青筋符號，這是漫畫中常用的生氣表現標誌。

生氣的表情

☆ **重點分析** ☆

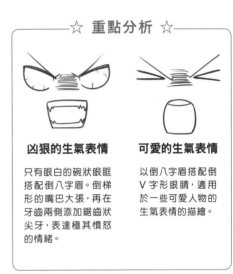

凶狠的生氣表情

只有眼白的碗狀眼眶搭配倒八字眉。倒梯形的嘴巴大張，再在牙齒兩側添加鋸齒狀尖牙，表達極其憤怒的情緒。

可愛的生氣表情

以倒八字眉搭配倒V字形眼睛，適用於一些可愛人物的生氣表情的描繪。

● 輕微生氣與極端生氣的表情表現

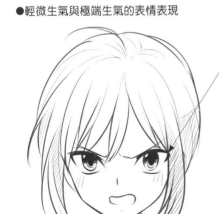

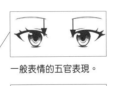

一般表情的五官表現。

生氣表情的五官表現。

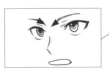

一般表情的五官表現。

憤怒表情的五官表現。

生氣的表情

將平緩的眉毛的眉頭向下畫，使眉毛整體呈現倒八字形。

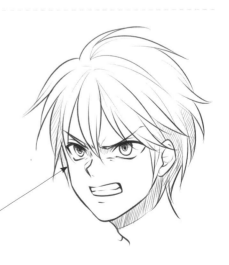

憤怒的表情

憤怒時人物五官會不自覺皺起，做咬牙切齒狀。將五官往臉部中心緊縮，眼角與眉頭之間以小短線來表示皺起的皮膚。

【案例賞析】生氣的程度不一樣

隨著生氣情緒的加深，臉部五官的距離會變得愈加緊湊。下面一起看看不同程度下生氣表情的各種體現吧。

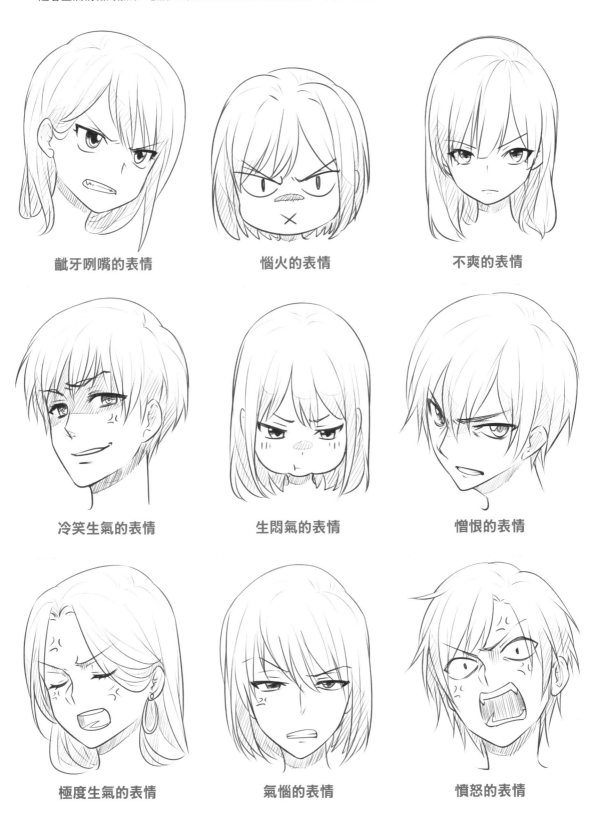

齜牙咧嘴的表情　　　　**惱火的表情**　　　　**不爽的表情**

冷笑生氣的表情　　　　**生悶氣的表情**　　　　**憎恨的表情**

極度生氣的表情　　　　**氣惱的表情**　　　　**憤怒的表情**

【實戰案例】畫出小蘿莉的生氣表情

　　小蘿莉的生氣表情的繪製關鍵在於向眉心緊皺的眉眼、嘟著的嘴巴和鼓起的腮幫，除此之外，我們不要忘了在頭部繪製幾個表示發怒的青筋符號。

1. 為小蘿莉設計一個佩戴蝴蝶結的雙馬尾髮型，在臉部中央用十字線標記臉部中心位置。

2. 大概估算出五官的比例，用橫向弧線標記出來。

3. 畫出眼角上揚，眉頭下垂的眉眼，以及嘟起的嘴巴的草稿。

4. 人物的眉毛呈倒八字形，眉頭中心處皺起。

5. 由於生氣時臉部肌肉擠壓導致眼眶向內縮，眼角則微微上提。

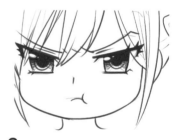

6. 以向下和向右的半弧線拼接來表現人物因生氣而嘴部嘟起的表情。

7. 在頭部用三個相對環繞的半圓弧來繪製因生氣而暴起的青筋。

> 少女在生氣狀態下會不自覺地將嘴巴嘟起、鼓著腮幫來表示不滿。

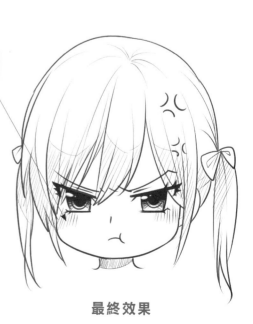

| 技 巧 總 結 |

1. 可以在正常表情的眉心處搭配短橫線陰影來表示輕度的生氣表情。
2. 在極度生氣的狀態下，可以繪製出人物張大嘴，眼睛圓瞪的咆哮狀。

最終效果

10

LESSON

並不是流眼淚就是悲傷

悲傷表情是體現人物傷心、悲痛等負面情緒的一種表情，哭泣是悲傷表情中最常見的一種，但是不一定所有悲傷情緒都需要眼淚來體現。

【基礎講解】眼淚是悲傷表現的關鍵

悲傷表情一般體現在眼角與眉梢的下垂感上，嘴部一般張大或是嘴角向下垂。在繪製的時候可以根據人物悲傷的程度來考慮是否為其添加眼淚。

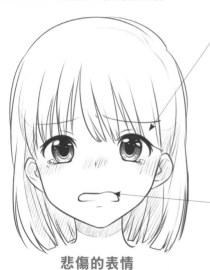

悲傷的表情

可在眼瞳裡多繪製幾點高光來體現人物眼含淚水的狀態。

嘴角不自覺向兩側朝下的方向微張。

☆ **重點分析** ☆

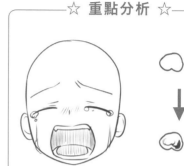

極度悲傷的表情
人物眼睛緊閉，眉毛呈八字形，繪製出上下牙齒來體現情緒無法遏制而張大的嘴。

眼淚的繪製
將圓形的淚珠輪廓隨意扭曲化，再在邊角處稍稍塗黑表現眼淚晶瑩的質感。

● 中度悲傷與輕度悲傷眉眼的表現

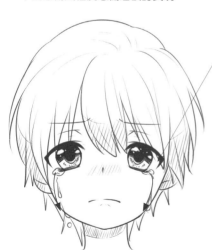

中度悲傷的表情

注意人物眼淚滑落的軌跡，應該按照臉頰輪廓來繪製。

一般表情的眼部表現。

中度悲傷表情的眼部表現。

一般表情的眼部表現。

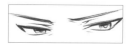

輕度悲傷表情的眼部表現。

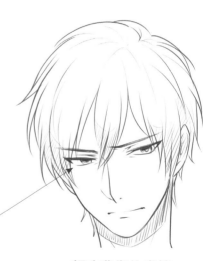

輕度悲傷的表情

情緒波動較小的悲傷表情則以眉眼向眉心處微微聚攏來表示。眉頭往上揚，眉梢與眼角向下垂，整個眼部顯得稍扁。

【案例賞析】悲傷的程度不一樣

　　為了加強悲傷情緒的感染力，人物臉上的眼淚可隨著情緒加深而適當增添。下面一起看看不同程度悲傷情緒下的人物表情吧。

委屈的悲傷表情

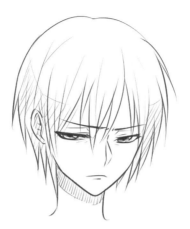

憂鬱的悲傷表情

心如死灰的悲傷表情

無法釋懷的悲傷表情

嚎啕大哭的悲傷表情

黯然神傷的悲傷表情

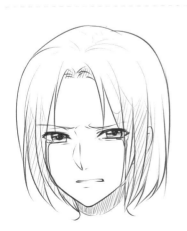

哀怨的悲傷表情

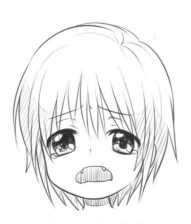

悵然的悲傷表情

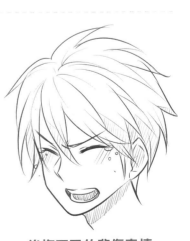

後悔不已的悲傷表情

【實戰案例】畫出少女悲傷哭泣的表情

要體現出哭泣少女的悲傷情緒，繪製的重點大多在於眉眼部分的擠壓、向下張大的嘴巴，以及淚珠的刻畫上。

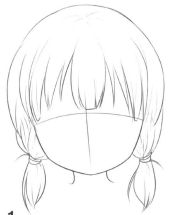

1. 繪製出稍平的瀏海以及紮於耳旁的辮子，並用十字線標出臉部的中心。

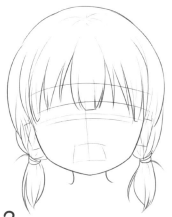

2. 用向上拱起的弧線標記出五官的大概比例和位置。

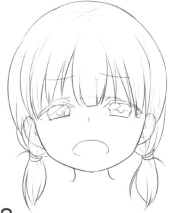

3. 細化出眼部微垂、眉頭向上揚起的五官的草稿。

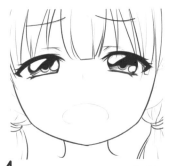

4. 眼部受到肌肉擠壓而向上拱起，整體稍扁且細長。

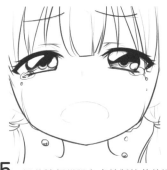

5. 沿著臉頰從眼角處繪製掉落的淚珠運動軌跡，淚珠以小圓表示。

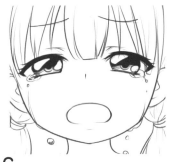

6. 畫出一個底部稍稍扁平的橢圓形來表示張大的嘴巴。

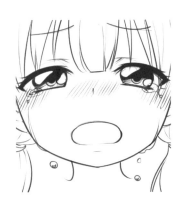

7. 在鼻子、眼角下方以短線排列來表示因哭泣而變得微紅的皮膚。

將眼珠裡的高光放大，體現出眼含淚水的晶瑩效果，為少女的哭泣表情增添一絲楚楚動人感。

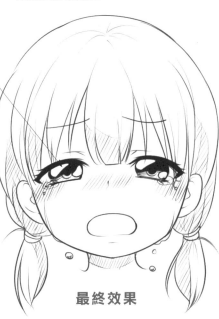

最終效果

| 技 巧 總 結 |

眼淚的大小可根據情緒的波動程度與男女的差別來繪製，情緒越悲傷，眼淚的形狀就越大，反之越小。而且男性的淚珠一般要比女性的小。

11
LESSON

瞪大眼睛就是恐懼嗎

恐懼是人們對外界刺激事物感到害怕的一種情緒表現，會伴隨著發抖、呆滯等反應。繪製時也可以用一些極度扭曲或者誇張的五官來表現恐懼。

【基礎講解】畫出陰影面積表現恐懼表情

恐懼表情的繪製重點在於臉部陰影的覆蓋程度，而且眉毛會變成八字眉，眼瞳會因恐懼程度的加深而縮小。

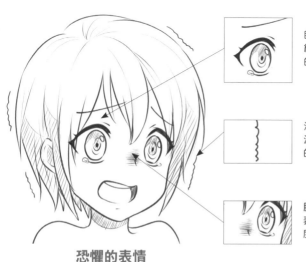

眼睛不塗黑，使眼球縮小，是漫畫中常見的恐懼眼神的表現。

沿著人物外輪廓用短波浪線來表現發抖的狀態。

臉部的陰影越大，則表示人物的恐懼程度越深。

恐懼的表情

☆ **重點分析** ☆

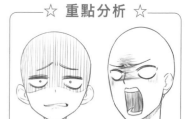

誇張的恐懼表情

在一些漫畫作品中，會出現以多重線條繪製人物的眼眶，用遮蓋臉部一半的黑線來表現人物的恐懼程度的情況；也有用只有眼白的眼睛和張得極大的嘴巴來表現人物驚懼過度的誇張的表情。

●輕微恐懼與極度恐懼時人物的表情

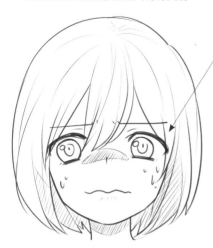

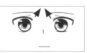

一般表情的五官表現。

輕微恐懼的五官表現。

一般表情的五官表現。

極度恐懼的五官表現。

輕微恐懼的表情

將普通眼睛瞳孔去色，在臉部中央添加壓扁的橢圓陰影，用橫向波浪線條來表示因恐懼而打哆嗦的嘴，可表示輕微恐懼表情。

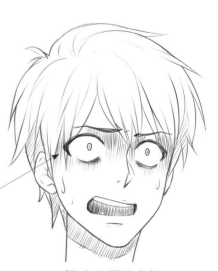

極度恐懼的表情

在恐懼時瞳孔會縮小，以一個對比較大的小圓圈來表示極度恐懼時的眼瞳。再用水滴狀線條來繪製因恐懼而產生的冷汗。

【案例賞析】恐懼的程度不一樣

人物臉部的陰影覆蓋面積與位置隨著人物的恐懼情緒而變化，下面讓我們一起看看不同的恐懼表情吧。

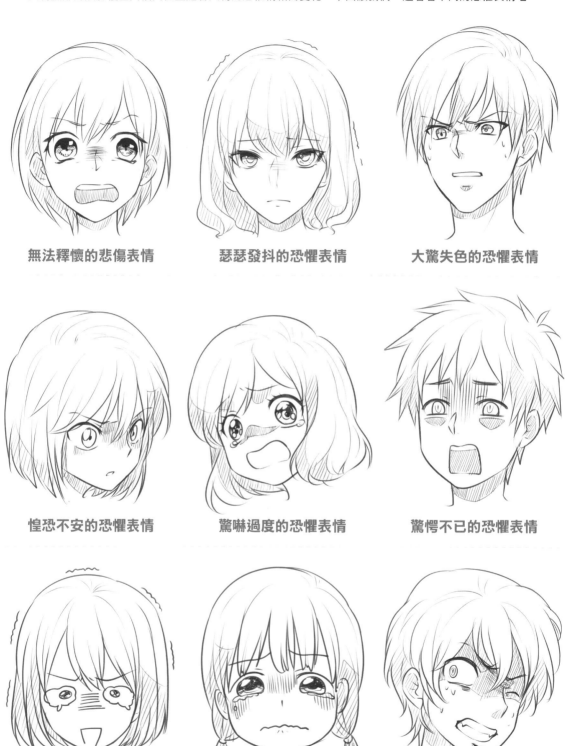

無法釋懷的悲傷表情　　　　瑟瑟發抖的恐懼表情　　　　大驚失色的恐懼表情

惶恐不安的恐懼表情　　　　驚嚇過度的恐懼表情　　　　驚愕不已的恐懼表情

心有餘悸的恐懼表情　　　　惴惴不安的恐懼表情　　　　毛骨悚然的恐懼表情

【實戰案例】畫出少年的恐懼表情

要形象地繪製出少年恐懼時的神情，一定要把握住眉眼的繪製，用微微縮小的瞳孔搭配不自覺張大的嘴。

1．描繪出少年的臉部輪廓與微微翹起的頭髮。

2．用向上彎曲的弧線確定五官大概的位置。

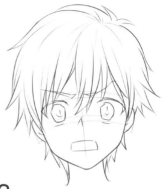

3．描繪出人物眉毛皺起、眼睛瞪大、嘴巴微張的表情草圖。

4．在眼部中央繪製一條小豎線表示縮小的瞳孔，人物眼珠留白，上下眼瞼用粗線塗黑。

5．畫一個稍扁的梯形來描繪張大的嘴巴。

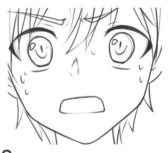

6．以水滴狀線條在臉部各處繪製出因恐懼而產生的冷汗。

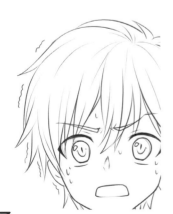

7．用稍短的波浪線沿著人物輪廓繪製出因恐懼產生的發抖效果。

臉部的汗水越多，人物的恐懼程度就越深。

| 技巧總結 |

1.在繪製女性恐懼的表情時，可以適當在眼角添加一點眼淚來表現人物的膽小。

2.一般繪製的嘴巴張得越大，人物所受到的恐懼程度就越深。

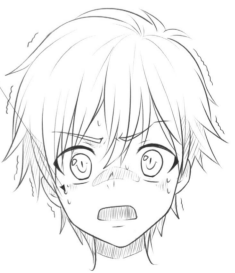

最終效果

Chapter

3

百變髮型隨心畫

　　頭部有了髮型的修飾會更加完美。不同
的髮型都是從最基礎的長直髮、短直髮演變
而來的，繪製過程也十分簡單。本章我們就
一起來學習百變髮型吧！

12

頭髮是有生命的

頭髮是有生命力的，從髮旋位置開始生長的髮絲都有特定規律，繪製的時候要靈活多變，畫出有生命力的頭髮。

【基礎講解】讓頭髮像小草一樣生長

無論男女頭髮的基本結構都是一樣的，主要由瀏海、鬢髮、後髮三大部分組成，男性的髮型有時也會將鬢髮剃掉，讓髮型更加立體。

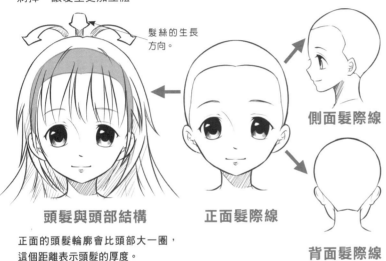

髮絲的生長方向。

頭髮與頭部結構

正面的頭髮輪廓會比頭部大一圈，這個距離表示頭髮的厚度。

正面髮際線

側面髮際線

背面髮際線

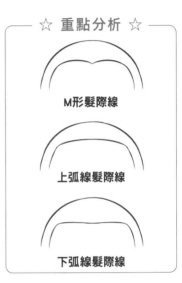

☆ 重點分析 ☆

M形髮際線

上弧線髮際線

下弧線髮際線

●不同區域的頭髮結構

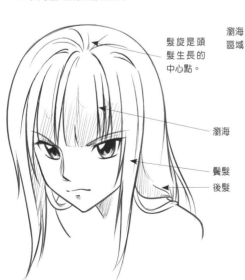

髮旋是頭髮生長的中心點。

瀏海

鬢髮

後髮

頭髮都是從髮旋開始順著頭部輪廓向下生長的，瀏海在額頭前面，鬢髮在耳朵兩側，後髮在頭部後面區域。

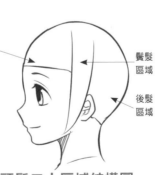

瀏海區域

鬢髮區域

後髮區域

頭髮三大區域結構圖

瀏海結構圖

鬢髮結構圖

後髮結構圖

【案例賞析】多種多樣的髮型

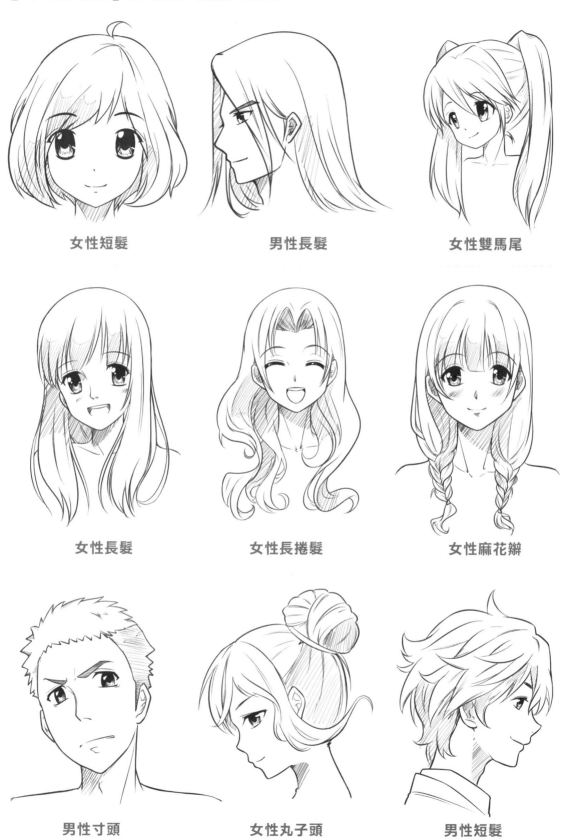

女性短髮　　　　　　男性長髮　　　　　　女性雙馬尾

女性長髮　　　　　　女性長捲髮　　　　　　女性麻花辮

男性寸頭　　　　　　女性丸子頭　　　　　　男性短髮

【實戰案例】畫長直髮少女

　　普通的長髮長度一般要超過肩部，不超過肩部的頭髮一般都歸為短髮。長髮又可分為直髮、微捲、波浪捲三大類，下面我們就一起來繪製長直髮少女吧！

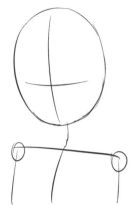

1. 首先畫出一個半側面的肩部和頭部結構，畫出頭部的十字線。

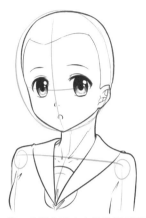

2. 進一步細化出少女的半側面五官以及衣服，髮際線連接側面耳朵位置。

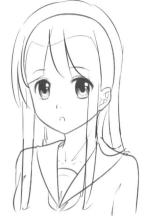

3. 我們繪製的是一個髮量較少的長直髮少女，先確定瀏海和髮型的輪廓。

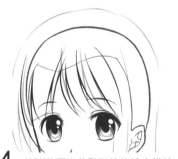

4. 按照草圖沿著髮際線的輪廓描繪出瀏海，髮絲根部不能超過髮際線。

┃ 技 巧 總 結 ┃

1. 長直髮要用比較長的直線勾勒。
2. 耳朵兩側的鬢髮可以遮住耳朵，也可以露出耳朵。
3. 髮量少的髮型背後垂下的髮絲非常少。

半側面的髮型，瀏海會翹出來，半側面看不見後面垂下的髮絲輪廓。

5. 接著畫出少女耳朵兩側的長鬢髮，順著臉頰和肩部的曲線畫出長線條，鬢髮是垂在胸前的。

6. 注意因為髮量較少，所以頭髮的外輪廓會緊貼著頭部，肩部兩側垂下的髮絲也很少。

最終效果

13

頭髮繪製的幾大要素

頭髮繪製的幾大要素包括：髮量的多少、髮質的軟硬程度，以及髮色。髮量可以改變頭部輪廓的大小，髮色可以使頭髮更加豐富、漂亮。

【基礎講解】髮量適合就好

髮量的多少一般由髮型輪廓與頭部輪廓的距離，以及髮絲的層次決定，髮量多的髮型頭髮的層次更多。

● 髮量的變化過程

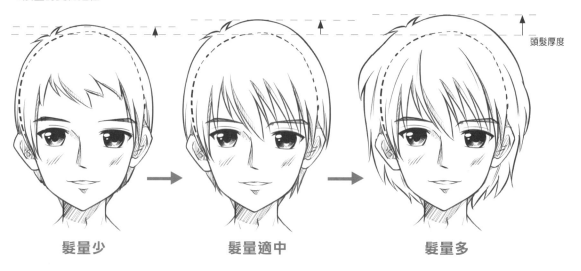

髮量少　　　　　　　髮量適中　　　　　　　髮量多

● 同樣髮量不同髮型頭部輪廓大小會有變化

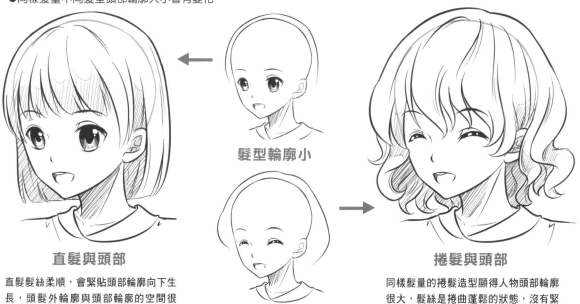

髮型輪廓小

髮型輪廓大

直髮與頭部

直髮髮絲柔順，會緊貼頭部輪廓向下生長，頭髮外輪廓與頭部輪廓的空間很小，整個頭部顯得很小巧。

捲髮與頭部

同樣髮量的捲髮造型顯得人物頭部輪廓很大，髮絲是捲曲蓬鬆的狀態，沒有緊貼頭部輪廓結構走。

【案例賞析】不同髮量的人物賞析

髮量多顯得頭部很大、髮型厚重，髮量少顯得髮型貼著頭皮，所以合適髮量的髮型才最完美。下面我們來看看不同髮量髮型的特點吧。

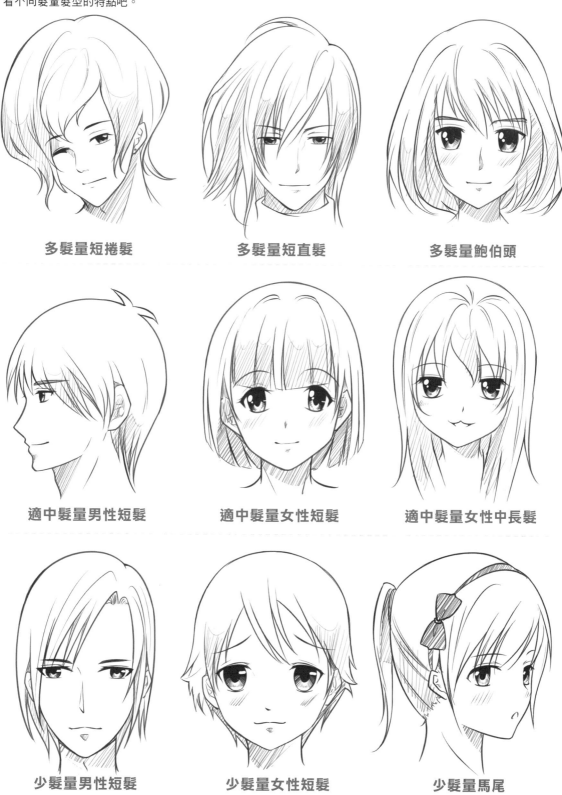

多髮量短捲髮　　　多髮量短直髮　　　多髮量鮑伯頭

適中髮量男性短髮　　　適中髮量女性短髮　　　適中髮量女性中長髮

少髮量男性短髮　　　少髮量女性短髮　　　少髮量馬尾

【實戰案例】畫濃密馬尾的少女

多髮量的髮型繪製重點主要表現在頭部與髮型外輪廓的距離比較大，頭髮整體蓬鬆度更加誇張，紮起的髮束也會更加粗大。

1. 首先畫一個正面的頭部輪廓，標出面部十字線。

2. 頭部有一點俯視，髮際線上方範圍很大，注意五官的透視。

3. 描繪了少女的髮型，紮起的髮束輪廓只是很薄的一片，明顯髮量稀少。

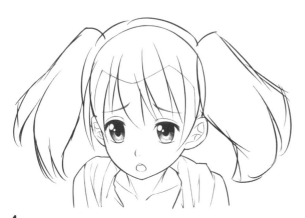

4. 經過對髮束的調整，將整個紮起來的髮束外輪廓擴大，多髮量的髮束十分蓬鬆且向外翹起。

5. 按照瀏海的草圖細緻畫出其中分散的小髮束，髮束有粗有細才更有層次感。

6. 兩側紮起的馬尾髮束，髮絲是從束髮點開始繪製的，髮尾有一些髮絲飄出，用曲線表示。

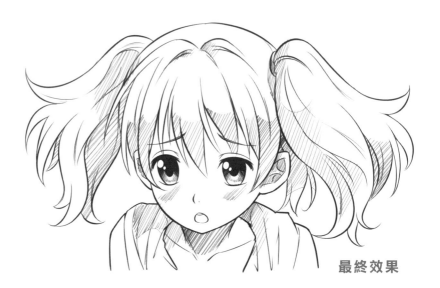

最終效果

14

髮色表現一點通

髮色主要是用線條和網點紙結合描繪的。淺色的頭髮我們用線條表示即可，深色的頭髮貼一些網點紙表現色澤感會更好一些。

【基礎講解】常見的金銀黑白灰髮色

表現髮色的網點紙需要根據髮色來選擇，然後結合線條與塗黑會使頭髮的顏色更加完美。例如深棕色的髮色可以貼一個深色網點紙，再在髮絲交疊處塗黑一點，並畫出髮絲高光，就可以很好地表現深棕色頭髮了。

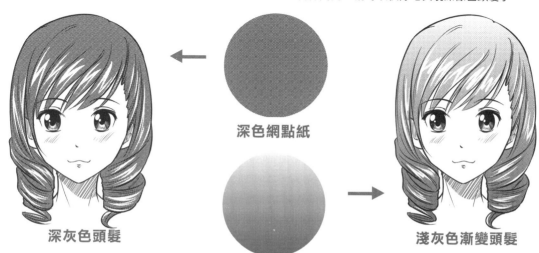

深色網點紙

淺色網點紙

深灰色頭髮

深灰色網點紙一般用於深灰色、深棕色、酒紅色等髮色較深的頭髮。

淺灰色漸變頭髮

淺灰色網點紙一般用於粉紅色、淡紫色、銀灰色、栗色等淺色系頭髮。

黑色頭髮

黑色頭髮的髮絲顏色比較深，但在陽光下髮絲的色澤感很強，要用細密的排線體現黑色髮絲的色澤。

金色、銀色頭髮

金色和銀色都屬於淺色頭髮，在髮絲高光的位置畫出一圈細小的豎線即可。

亞麻色頭髮

亞麻色光澤感不是特別強，需要繪製交叉的斜線表示髮絲的色澤。

【案例賞析】不同髮色的人物展示

不同顏色的頭髮光澤感會有很大差異，下面我們就來欣賞一下各種髮色的人物吧！

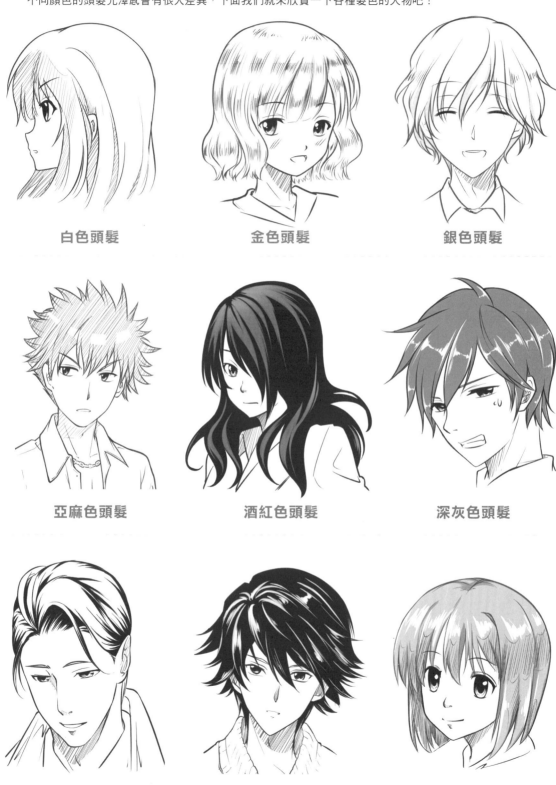

白色頭髮　　　　　金色頭髮　　　　　銀色頭髮

亞麻色頭髮　　　　酒紅色頭髮　　　　深灰色頭髮

深棕色頭髮　　　　黑色頭髮　　　　　淺灰色頭髮

【實戰案例】畫黑色頭髮的少年

黑色頭髮屬於深色髮系，黑色髮絲的光澤感十分強烈，繪製的時候要用黑色線條一點一點描繪。

1. 首先畫出一個橢圓形頭部的半側面。

2. 根據頭部輪廓繪製出少年的五官以及髮際線，髮際線上有美人尖。

3. 根據髮際線的輪廓用短線大致勾畫出短髮的輪廓，髮絲向外翹起。

4. 在髮絲草圖上進一步細緻描繪每一束髮絲，注意髮絲從髮旋位置開始生長。

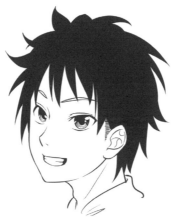

5. 描繪黑髮時我們可以將髮絲用線條全部塗黑，但這樣的黑髮沒有光澤。

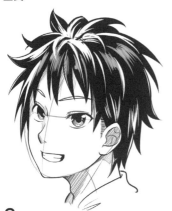

6. 描繪黑髮的光澤，要根據髮旋畫出頭髮的高光，注意髮絲高光也有一定的層次感。

黑髮的高光不一定全都是很亮的白色，適量的灰色高光會讓頭髮看起來更有層次。

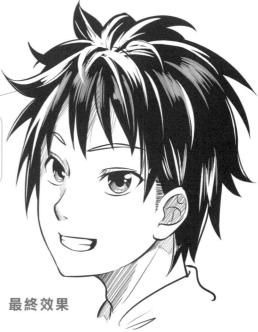

最終效果

15

頭髮質感很百變

頭髮的質感也可以凸顯人物的性格，一般溫柔的人頭髮會十分柔順，脾氣暴躁的人髮質通常都比較粗硬。

【基礎講解】使用直線表示直髮

頭髮的質感一般都是通過線條的粗細、軟硬、長短來表示，較長且細直的線條一般表現柔順的長直髮，粗且短的線條一般表示硬朗的短髮。

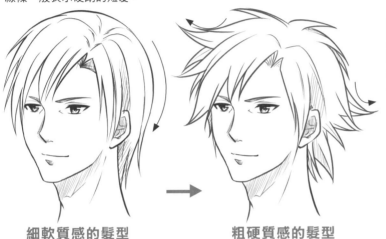

細軟質感的髮型 → 粗硬質感的髮型

細軟質感的髮絲線條很細，且髮型與頭部輪廓服貼；粗硬質感的髮絲很粗，髮尾立體且外翹。

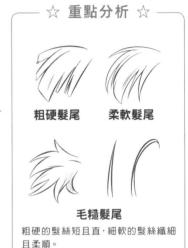

☆ 重點分析 ☆

粗硬髮尾　　柔軟髮尾

毛糙髮尾

粗硬的髮絲短且直，細軟的髮絲纖細且柔順。

●頭髮質感的變化

服貼髮絲質感

服貼的髮絲像瀑布一樣順滑，與頭部完美貼合。

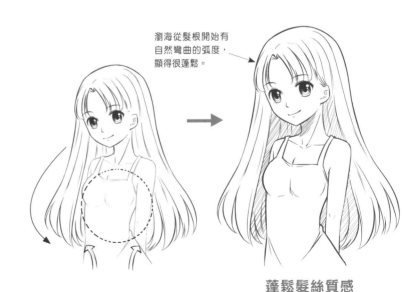

瀏海從髮根開始有自然彎曲的弧度，顯得很蓬鬆。

蓬鬆的髮型裡面像是有一個飽滿的氣球，讓髮絲有自然彎曲的蓬鬆感。

蓬鬆髮絲質感

蓬鬆髮型看起來更具有生命力，表現的髮型更加自然、活潑。

【案例賞析】不同髮質造型展示

髮絲的柔軟和堅硬程度就是髮質的體現，不同的髮質可以塑造不同人物，下面我們就一起來看看吧！

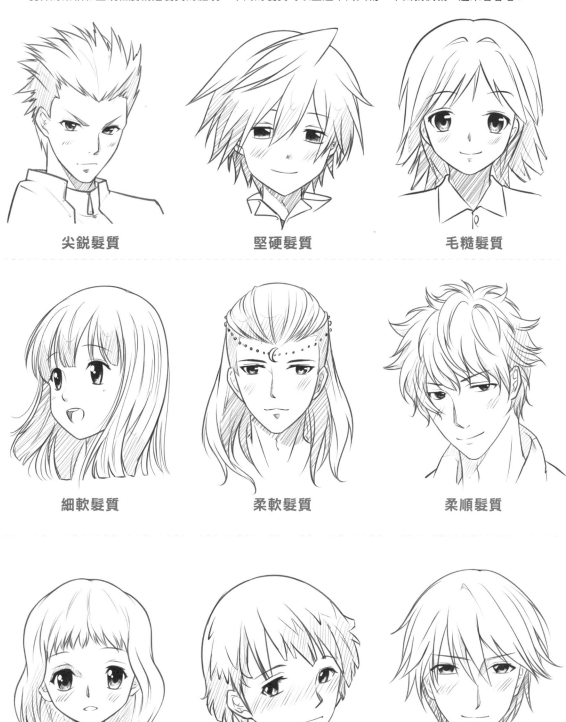

尖銳髮質　　　　　　堅硬髮質　　　　　　毛糙髮質

細軟髮質　　　　　　柔軟髮質　　　　　　柔順髮質

分叉髮質　　　　　　粗硬髮質　　　　　　毛糙髮質

【實戰案例】 髮絲質感柔軟的少女

細軟的髮絲有自然彎曲的弧度，髮絲的線條要用細且有彎曲弧度的曲線描繪，而且細軟的髮絲比較輕盈，要順著一個方向描繪。

1. 畫一個正面的歪著頭的少女頭部結構。

2. 在面部十字線的基礎上勾畫出少女微笑的表情以及髮際線。

3. 順著髮際線的輪廓描繪出向右飛舞的髮絲，有一些髮絲遮住臉頰。

4. 接下來細緻地描繪瀏海，細碎的瀏海接線不要超過髮際線。

5. 耳朵兩側的鬢髮是順著瀏海的位置向下生長的，髮絲遮住了耳朵的一部分。

6. 然後沿著頭部輪廓畫出後面的頭髮，髮絲的長度在肩部以上。

| 技 巧 總 結 |

1. 繪製柔軟髮絲的重點是線條要彎曲順滑。
2. 柔軟髮絲的髮型整體造型層次簡單，髮量適中不厚重，十分輕盈，給人清新活潑的感覺。

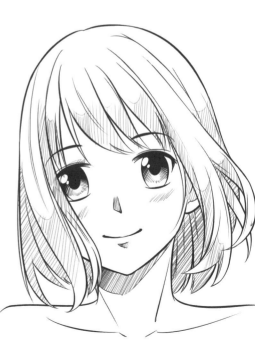

最終效果

16
LESSON

長髮給人有文藝氣質

長髮是漫畫角色中經常看到的一種髮型，無論男女都非常適用。長髮給人的感覺十分沈靜內斂，適合有文藝氣息的少男、少女。

【基礎講解】用長線條表現長髮

長髮的髮絲很長，所以繪製時要注意用長線勾畫出長髮該有的層次感，以及不同區域長髮髮絲的動態與弧度。

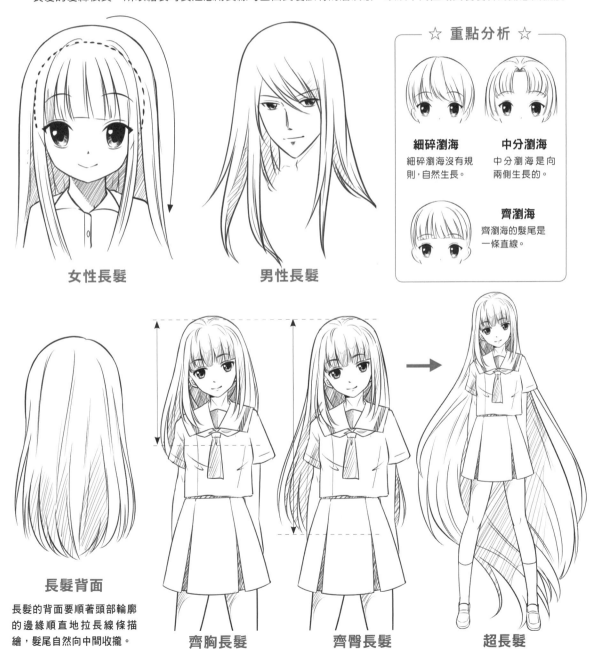

女性長髮

男性長髮

☆ 重點分析 ☆

細碎瀏海
細碎瀏海沒有規則，自然生長。

中分瀏海
中分瀏海是向兩側生長的。

齊瀏海
齊瀏海的髮尾是一條直線。

長髮背面
長髮的背面要順著頭部輪廓的邊緣順直地拉長線條描繪，髮尾自然向中間收攏。

齊胸長髮

齊臀長髮

超長髮

【案例賞析】不同款式的長髮展示

長髮顯得人物整體十分飄逸、瀟灑，下面我們就一起來欣賞各種不同款式的長髮造型吧！

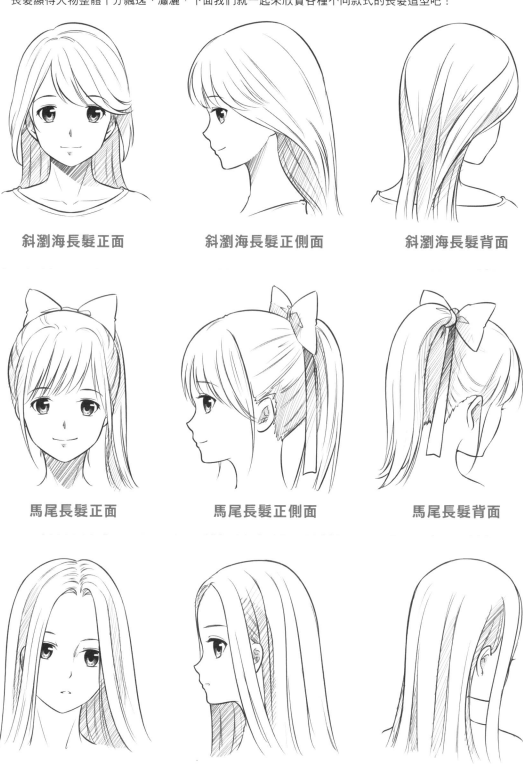

斜瀏海長髮正面　　　　　斜瀏海長髮正側面　　　　　斜瀏海長髮背面

馬尾長髮正面　　　　　　馬尾長髮正側面　　　　　　馬尾長髮背面

中分長髮正面　　　　　　中分長髮正側面　　　　　　中分長髮背面

【實戰案例】畫長髮少年

長髮男性一般是古風造型，或者是西方神話故事的角色，下面我們就繪製一個西方神話角色長髮少年吧。

1. 畫一個半側面少年胸像以上的骨骼結構圖。

2. 描繪肌肉結構以及少年的面部表情，少年的眼睛狹長，眉毛粗重。

3. 用體塊的形式表現出長髮的基本動態和結構造型，鬢髮在身體前面。

4. 男性瀏海是從髮根位置向上描繪，然後向外彎曲的。

5. 髮絲是從中間髮旋開始生長的，前面的鬢髮微微彎曲自然生長。

6. 神話人物一般都會佩戴一個月亮形狀的頭飾，注意髮絲會遮住鍊子的一部分。

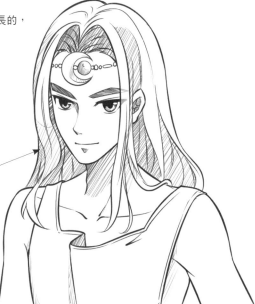

西方神話角色不適合特別順直的長直髮，這種稍微自然彎曲且有弧度的長髮造型更加貼合人物的氣質和身分。

最終效果

17

俐落的短髮很清新

短髮造型十分清新自然，在漫畫人物中也經常出現，而且男性的短髮造型特別流行。短髮的長度一般是在臉頰、肩部之上。

【基礎講解】用短直的線條描繪短髮

短髮，顧名思義髮絲很短，因此用短直的線條描繪各種短髮造型是最簡單的方法，要注意短髮是從基本的造型上發散開的。

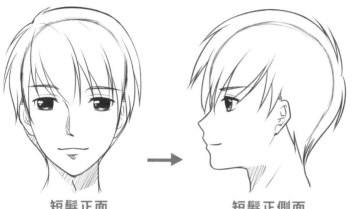

短髮正面 ➡ **短髮正側面**

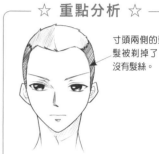

☆ **重點分析** ☆

寸頭兩側的頭髮被剃掉了，沒有髮絲。

寸頭造型

男性的寸頭造型髮絲最短，只有2公分左右，給人的感覺十分精神。

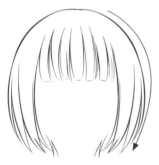

自然順滑的短髮用偏直的弧線描繪，瀏海和髮絲髮尾都是向下垂的。

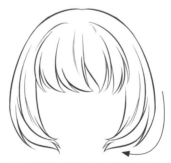

內扣的髮型的髮尾自然向臉頰的方向彎曲，髮絲整體蓬鬆度更大。

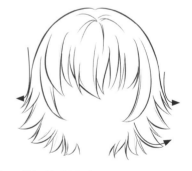

外翹的短髮造型髮尾向外側翹起，感覺髮型有種被炸開的毛糙感。

順直短髮造型

內扣短髮造型

外翹短髮造型

【案例賞析】各種男女短髮造型展示

短髮中男生最短的是寸頭，女生則是細碎的鮑伯頭。下面我們就一起來欣賞一下吧。

齊瀏海短髮正面

齊瀏海短髮正側面

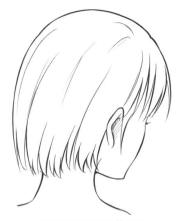

齊瀏海短髮背面

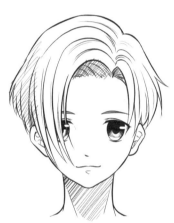

炫酷女孩短髮正面

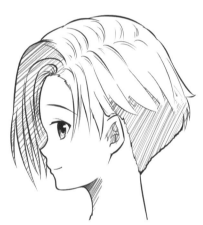

炫酷女孩短髮正側面

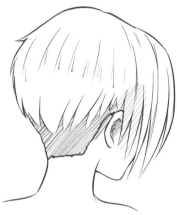

炫酷女孩短髮背面

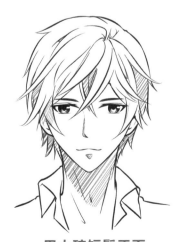

男士碎短髮正面

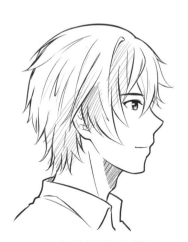

男士碎短髮正側面

男士碎短髮背面

【實戰案例】畫短髮少女

少女的短髮造型也是各種各樣的，下面我們就來繪製一個常見的鮑伯頭少女。鮑伯頭髮型的特點是髮絲十分蓬鬆，髮尾自然向內彎曲。

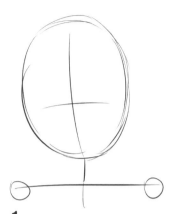

1. 畫一個橢圓形，描繪出正面的頭部結構。

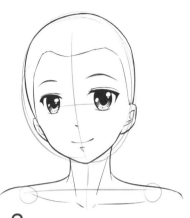

2. 進一步勾畫出少女的五官，表情是微笑的感覺，再勾畫出髮際線。

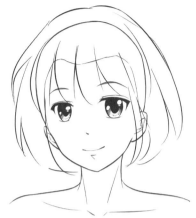

3. 用簡單的線條大致勾畫出鮑伯頭的基本輪廓，髮尾蓬鬆內扣。

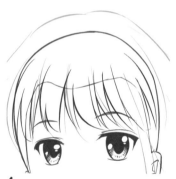

4. 描繪瀏海，自然細碎的瀏海長度至眼睛的上方，由不同粗細的髮束組成。

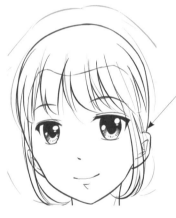

鬢髮有時會遮住一部分耳朵。如果不遮住耳朵，鬢髮則要描繪在耳朵後面才行。

5. 進一步勾畫鬢髮，鬢髮是在臉頰兩側自然下垂的，髮尾向內自然彎曲。

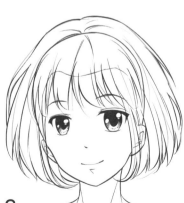

6. 最後是從髮旋位置開始勾畫後面的頭髮，注意頭髮厚度的表現，髮尾是整齊有弧度的曲線。

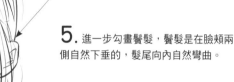

鮑伯頭造型比較適合各種可愛乖巧的女孩，可以很好地表現出人物陽光的個性。

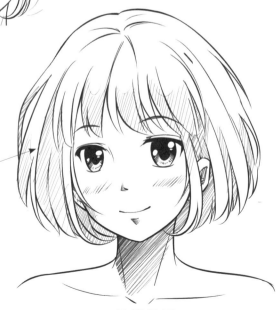

最終效果

18

洋氣的捲髮

捲髮的類型分為很多種，常見的就是自然捲和人工燙捲。捲髮造型可以使髮絲豐盈彈性，讓頭髮更閃耀、動人。

【基礎講解】使用圓潤的曲線表現捲髮

捲髮最基本的特點就是「S」形曲線結構，不同程度捲曲的髮型繪製方法也不一樣，大多都是用波浪線繪製。

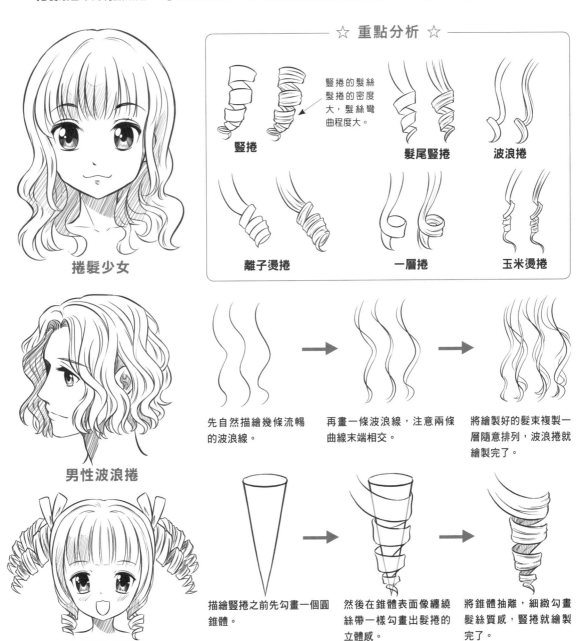

捲髮少女

☆ 重點分析 ☆

豎捲的髮絲髮捲的密度大，髮絲彎曲程度大。

豎捲

髮尾豎捲

波浪捲

離子燙捲

一層捲

玉米燙捲

男性波浪捲

先自然描繪幾條流暢的波浪線。

再畫一條波浪線，注意兩條曲線末端相交。

將繪製好的髮束複製一層隨意排列，波浪捲就繪製完了。

小蘿莉豎捲

描繪豎捲之前先勾畫一個圓錐體。

然後在錐體表面像纏繞絲帶一樣勾畫出髮捲的立體感。

將錐體抽離，細緻勾畫髮絲質感，豎捲就繪製完了。

【案例賞析】不同造型的捲髮展示

捲髮最大的特點是髮絲捲曲程度的區分，下面我們來欣賞一下男性和女性的各種捲髮造型吧。

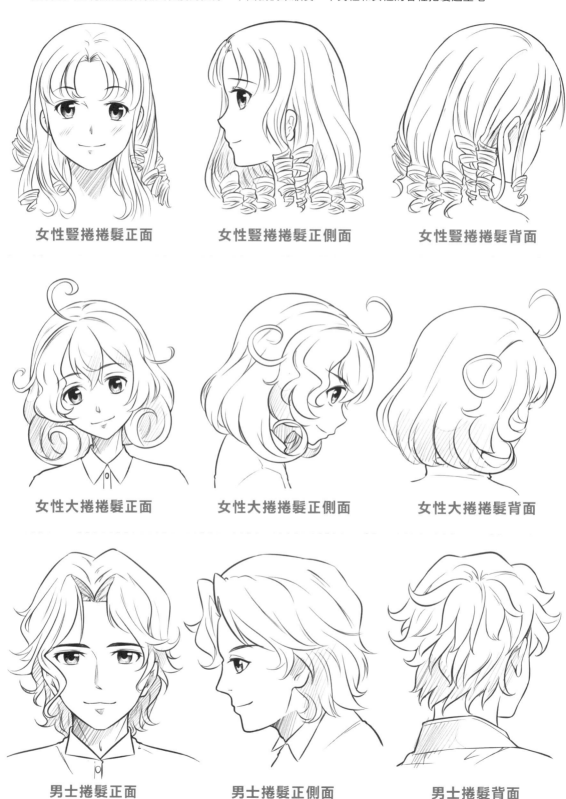

女性豎捲捲髮正面　　　　女性豎捲捲髮正側面　　　　女性豎捲捲髮背面

女性大捲捲髮正面　　　　女性大捲捲髮正側面　　　　女性大捲捲髮背面

男士捲髮正面　　　　男士捲髮正側面　　　　男士捲髮背面

【實戰案例】 畫捲髮少女

　　捲髮少女給人成熟性感的感覺，下面我們描繪一個自然捲的捲髮少女。自然捲和人工燙捲的最大區別是自然捲捲髮的髮絲比較隨意且凌亂，人工燙捲髮絲則十分服貼。

1. 我們要先描繪一個上半身的半側面少女的人體結構框架。

2. 然後在人體結構上描繪肌肉結構，以及少女的表情與髮際線輪廓。

3. 用捲曲的曲線隨意勾畫出少女捲髮的基本輪廓，長度在腰部的位置。

4. 先描繪瀏海，是中分造型，髮束很大，鬢髮在身體的前面。

5. 自然的捲髮髮束捲曲的程度都不一樣，注意髮束之間的前後關係和層次要描繪清楚。

自然的大波浪捲捲髮的捲曲線條弧度很大，層次有點凌亂，繪製時候注意這一點。

最終效果

6. 然後是根據身體的動態繪製出可愛的吊帶連衣裙，注意裙子腰部的褶皺的描繪。

技 巧 總 結

1. 自然捲捲髮的捲曲程度有大有小，且髮絲的長短不一，這樣會顯得更加自然。
2. 髮束大一些，繪製的頭髮造型會更加蓬鬆立體。

4

Chapter

二次元的
標準身材

不同年齡段人物所展現的身材比例也是不同的,我們在繪製漫畫作品時,要特別注意男女角色在不同年齡段的身體比例特徵。

19
LESSON

畫好重心，腳下有「根」

直立不動時身體的平衡效果是最好的，但是在表現上缺乏生動性。要想生動展現人物身體，必須要考慮好身體重心與肢體動作間的協調和穩定。

【基礎講解】重心的偏移位置很重要

從下頜延伸到地面的垂直線叫做重心線。男性與女性由於平時姿勢習慣不同，表現出的重心側重點也不同，男性的站姿一般為分腳站，女性多為併腳站。在繪製時應該多注意兩者重心線位置的差異。

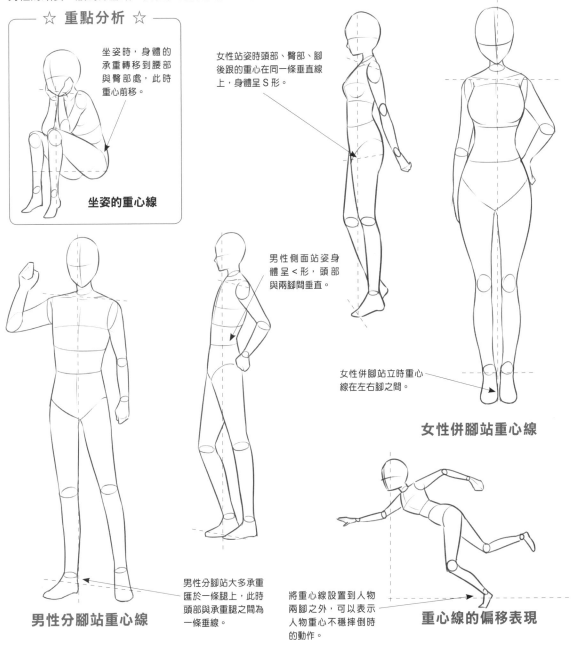

☆ 重點分析 ☆

坐姿時，身體的承重轉移到腰部與臀部處，此時重心前移。

坐姿的重心線

女性站姿時頭部、臀部、腳後跟的重心在同一條垂直線上，身體呈 S 形。

男性側面站姿身體呈 < 形，頭部與兩腳間垂直。

女性併腳站立時重心線在左右腳之間。

女性併腳站重心線

男性分腳站大多承重匯於一條腿上，此時頭部與承重腿之間為一條垂線。

男性分腳站重心線

將重心線設置到人物兩腳之外，可以表示人物重心不穩摔倒時的動作。

重心線的偏移表現

067

【案例賞析】札住根的漫畫人物

根據人物不同姿勢的變化，所表現出重心位置也是不同的，一起看看各種姿態下的重心偏移的位置吧。

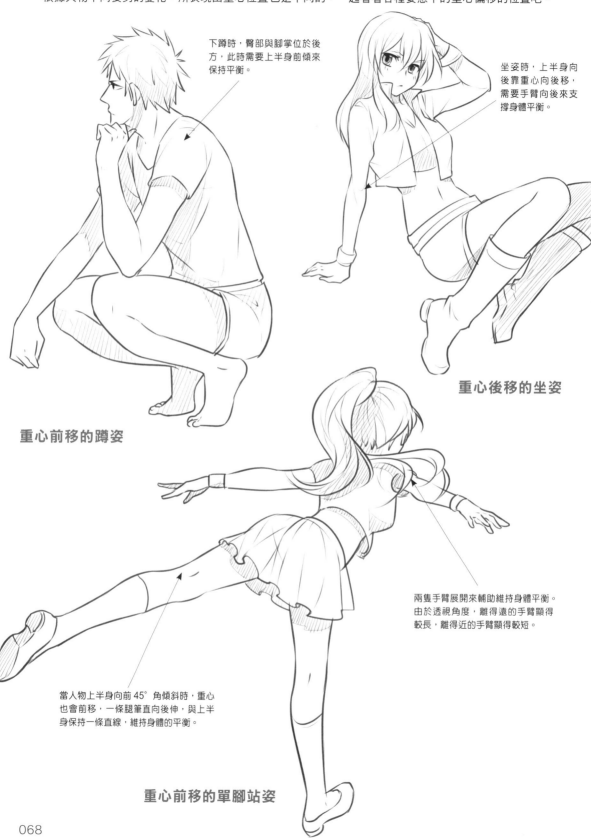

下蹲時，臀部與腳掌位於後方，此時需要上半身前傾來保持平衡。

坐姿時，上半身向後靠重心向後移，需要手臂向後來支撐身體平衡。

重心後移的坐姿

重心前移的蹲姿

兩隻手臂展開來輔助維持身體平衡。由於透視角度，離得遠的手臂顯得較長，離得近的手臂顯得較短。

當人物上半身向前45°角傾斜時，重心也會前移，一條腿筆直向後伸，與上半身保持一條直線，維持身體的平衡。

重心前移的單腳站姿

【實戰案例】畫雙腿交叉站立的少女

　　當人物雙腿交叉站立時，身體的重心一般處於兩腳之間，根據承重腿部與重心點之間的距離來判斷另一隻腿距離的遠近。

1. 畫人物動態時，要先找到支撐動態的重心位置，才能讓動態協調。
2. 人物在進行複雜運動時，重心點會經常變化，比如走路時，重心會在兩腳間來回偏移。

1. 標出頭頂與地面的垂直距離，畫出人物雙腿交叉站立的草圖。

2. 細化出少女左手放在胸前，身著水手服的全身像。

3. 垂落於肩上的頭髮可用彎曲的弧線來表示。

4. 胸前的蝴蝶結會因手臂的位置稍稍向少女身體的右側傾斜。

5. 短裙的裙褶可以用豎直的小短線來繪製。

6. 交叉於後的腿部承重較多，所以位於前面的腿部與重心點的距離較遠。

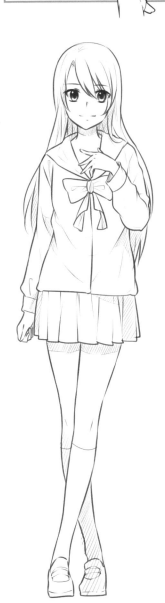

最終效果

20

LESSON

S形曲線是少女的最愛

　　S形身段是最能體現少女身體特徵的完美姿態，要想繪製出優美性感的少女身材曲線，首先應該多瞭解女性身體重點部位的特徵。

【基礎講解】女性的身體特點描繪

　　胸部與臀部是女性身體特徵最明顯的部位，而且女性身體的腰身較細，身材的凹凸感較為明顯。大部分女性骨骼較小，脂肪較多，所以在繪製時盡量用圓潤飽滿的線條表現。

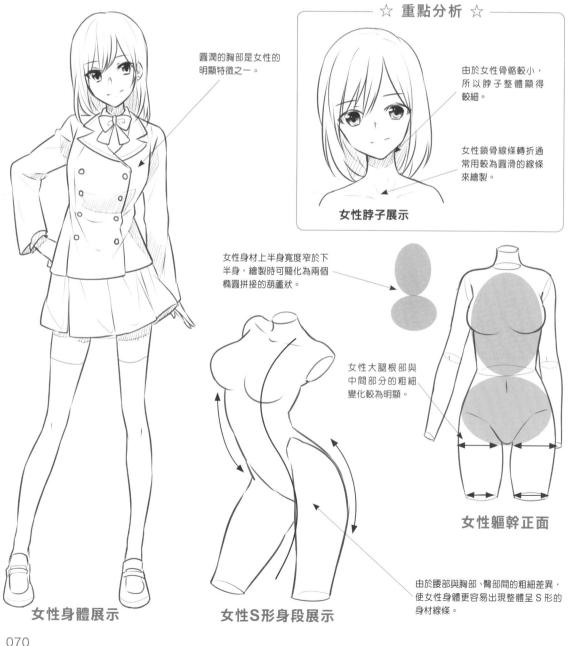

☆ 重點分析 ☆

圓潤的胸部是女性的明顯特徵之一。

由於女性骨骼較小，所以脖子整體顯得較細。

女性鎖骨線條轉折通常用較為圓滑的線條來繪製。

女性脖子展示

女性身材上半身寬度窄於下半身，繪製時可簡化為兩個橢圓拼接的葫蘆狀。

女性大腿根部與中間部分的粗細變化較為明顯。

女性軀幹正面

由於腰部與胸部、臀部間的粗細差異，使女性身體更容易出現整體呈S形的身材線條。

女性身體展示　　**女性S形身段展示**

【案例賞析】女性身體各部分展示

展現女性優美身體線條的身體部位有很多，下面讓我們一起來欣賞一下女性身體各部位的表現吧。

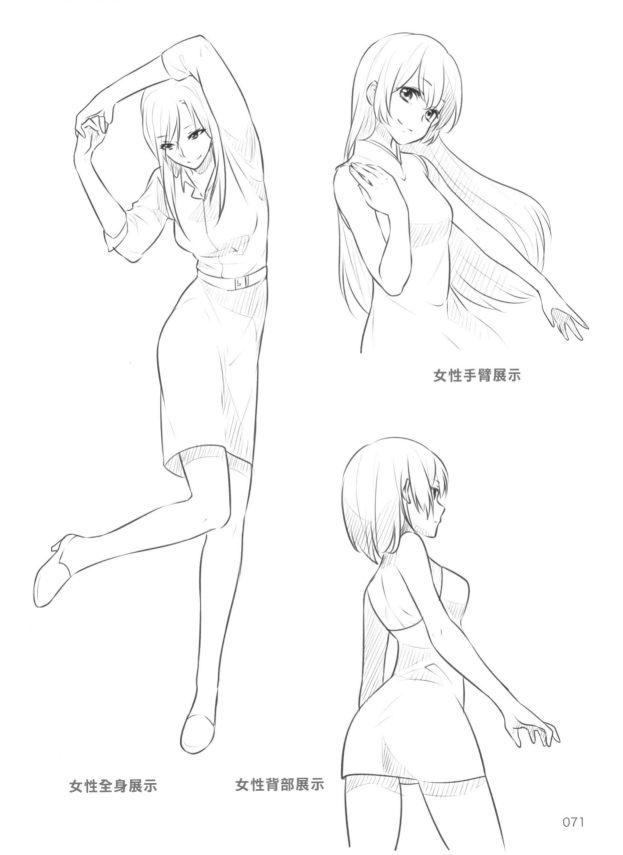

女性手臂展示

女性全身展示　　　　**女性背部展示**

【實戰案例】畫出展露身姿的S形身材

要繪製一幅具有女性魅力的作品，考慮能夠展現女性身材凹凸感的S形站姿最為適合，再把握好人物身體的平衡即可。

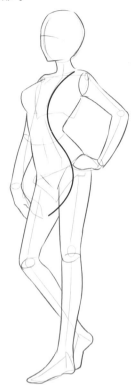

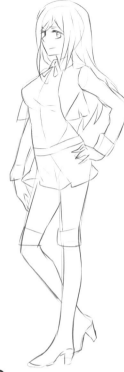

1. 先繪製一條S曲線，再沿著線條勾畫出人物身體的凹凸結構。

2. 繪製胸部豐滿、臀部上翹、一手扠腰的人體結構草圖。

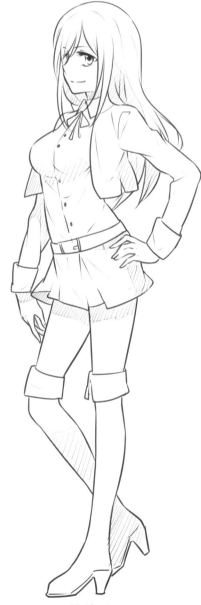

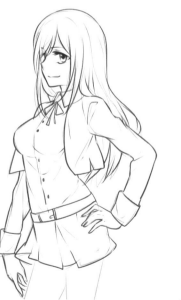

3. 用圓滑飽滿的弧線來繪製胸部與臀部的輪廓，腰部位置的服飾褶皺較多。

4. 用修長順滑的線條來展現纖細修長的美腿，小腿肚處線條稍稍凸起。

最終效果

21

LESSON

健碩的身體是男性標誌

男性的魅力有一部分是來自於健碩的身材，抓住男性軀體與四肢的特徵，就能更好地繪製出健美的男性身材了。

【基礎講解】男性的身體特點描繪

男性的身材線條比較硬朗，寬厚的肩膀要比腰部更寬，突出的喉結與扁平的胸部是男性身體明顯的特徵。

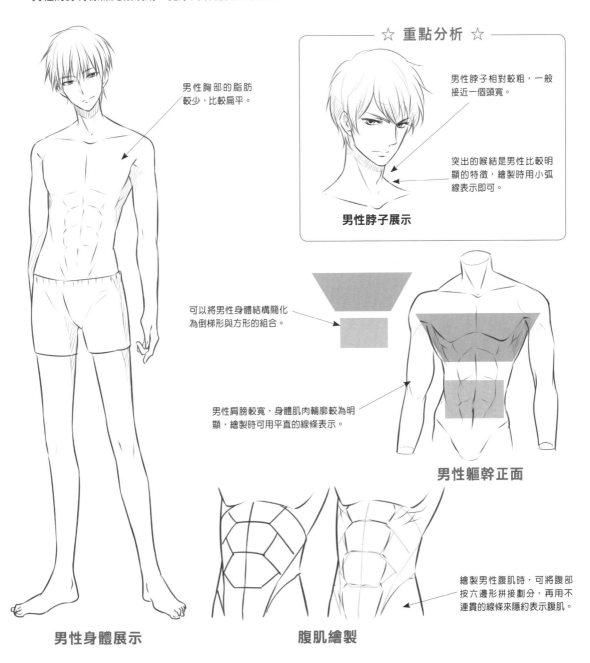

男性胸部的脂肪較少，比較扁平。

☆ 重點分析 ☆

男性脖子相對較粗，一般接近一個頭寬。

突出的喉結是男性比較明顯的特徵，繪製時用小弧線表示即可。

男性脖子展示

可以將男性身體結構簡化為倒梯形與方形的組合。

男性肩膀較寬，身體肌肉輪廓較為明顯，繪製時可用平直的線條表示。

男性軀幹正面

繪製男性腹肌時，可將腹部按六邊形拼接劃分，再用不連貫的線條來隱約表示腹肌。

男性身體展示　　　　**腹肌繪製**

【案例賞析】男性身體各部位表現

發達的肌肉更能體現男性身體的健壯感。下面一起來看看男性身體的各部位表現吧。

男性背部展示

男性手臂展示

男性腹肌展示

男性全身展示

【實戰案例】畫出勻稱充滿力量的身材

　　要體現出男性身材的健美和力量感，在繪製身材輪廓時要用有力的線條來表示，在腹肌與喉結的繪製上也要細心表現。

1. 先繪製出一個倒梯形與方形的組合，再大致繪製出身體結構草圖。

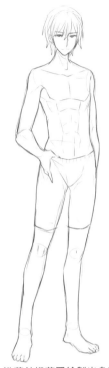

2. 沿著結構草圖繪製出身著泳褲、右手搭在腰間的男性站姿。

| 技 巧 總 結 |

1. 男性胸部起伏並不明顯，側面上半身呈較為平坦的狀態。
2. 男性發達的肌肉一般都體現在手臂肌肉與胸腹肌上，腿部與其他部位的肌肉輪廓起伏並不明顯。

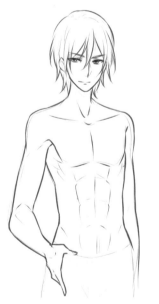

3. 男性的肩膀較為寬闊，手臂的肌肉線條可以用微微交叉的弧線來組合表現。

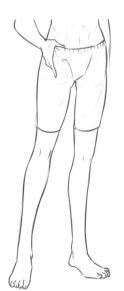

4. 泳褲較為緊身，所以繪製時沿著大腿輪廓來勾勒，在襠部用細線繪製褶皺。

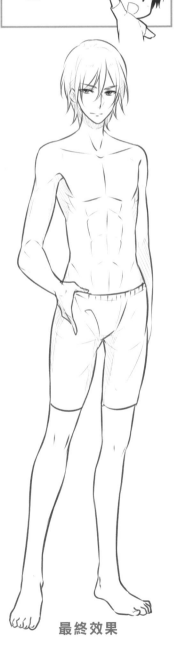

最終效果

22

常見4～5頭身會賣萌

4～5頭身通常用來表現正太、蘿莉等年齡偏小的角色,而且所表現的人物大多看上去都會有可愛的萌感。

【基礎講解】4～5頭身的繪畫技巧

在動漫作品中,4頭身可以用來表示較高的Q版人物,也可以用來表現小學生等年齡較小的人物。而5頭身則常用來表現初中生。

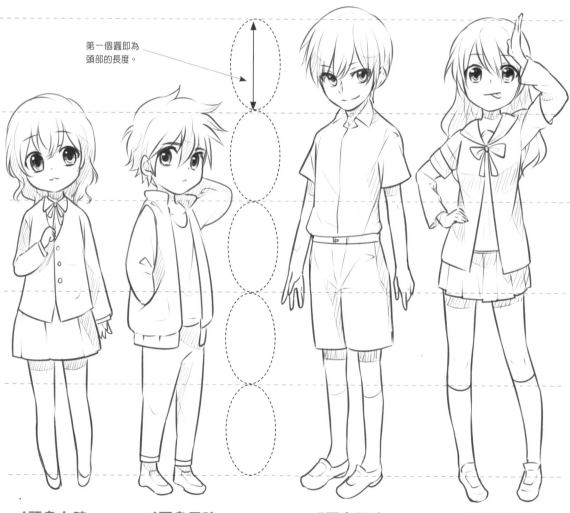

第一個圓即為頭部的長度。

4頭身女孩

4頭身女孩手腳可以繪製得較為簡略圓潤,這樣會讓人物顯得更為可愛。

4頭身男孩

4頭身人物的腰線通常位於第二個頭長處,大腿根大致在人物的2.5頭長位置。

5頭身男孩

5頭身男孩的身體特徵表現並不太明顯,但是手腳可以繪製得較為纖細。

5頭身女孩

5頭身女孩的腰線通常位於人物的2.5頭長位置,腿長大概為兩個頭長。

【案例賞析】4～5頭身的表現

4～5頭身的人物各種姿勢都盡顯萌態，下面讓我們一起來欣賞4～5頭身的不同姿勢吧。

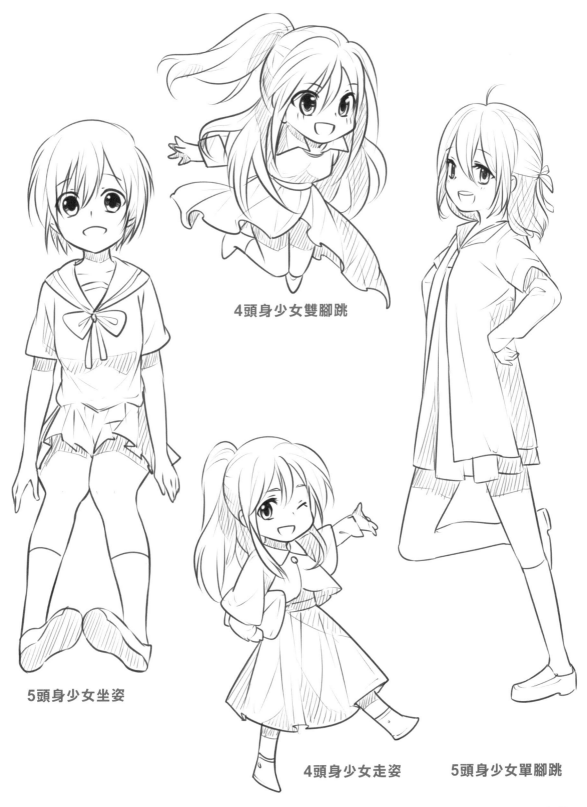

4頭身少女雙腳跳

5頭身少女坐姿

4頭身少女走姿

5頭身少女單腳跳

【實戰案例】畫4頭身的男服務生

　　4頭身多用來體現人物的萌感，我們在繪製時也盡量以可愛圓潤的線條來表現。這次我們設計一位手托托盤的4頭身男服務生。

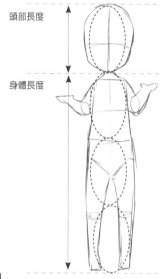

頭部長度

身體長度

1. 繪製一個橢圓表現頭部，再拼接成四個垂直橢圓表現4頭身身長。

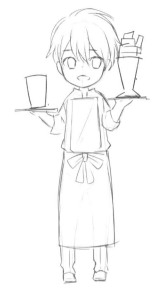

2. 沿著人物身體結構畫出雙手舉起拖住托盤的動作草圖。

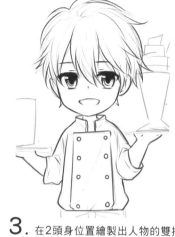

3. 在2頭身位置繪製出人物的雙排扣制服，兩側分別有四顆圓形紐扣。

4. 用圓滑修長的線條乾淨俐落地表現人物圍裙的輪廓，腰部位置有蝴蝶結狀飾物。

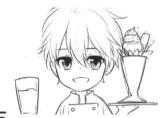

5. 以扁扁的長方形來表示托盤的側面，飲品水杯可用倒梯形來繪製。

> 將托盤中的食物換成甜點，也符合 Q 版人物的可愛萌感。

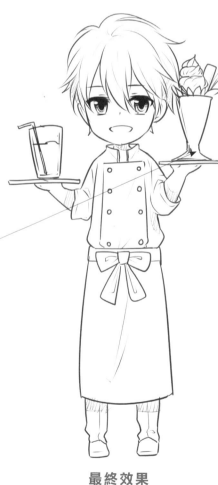

最終效果

┃ 技 巧 總 結 ┃

1. 4頭身的人物腿不宜畫得太長，將腿長與上身均分，可以更好地體現人物萌感。

2. 5頭身的人物腿部相較於4頭身偏長一點，腿部占比較上半身更長。

23
LESSON

標準的6～7頭身不一般

由於頭身比的限制，6～7頭身不適合表現人物的萌感，因此常用來表現美型人物角色，也常用來表現年齡稍微成熟的人物。

【基礎講解】6～7頭身的繪畫技巧

在動漫中，6頭身和7頭身的身形較為修長，6頭身人物一般用來描繪12～18歲青少年時期的少男少女，而7頭身則常用來表示成年男女的頭身比。

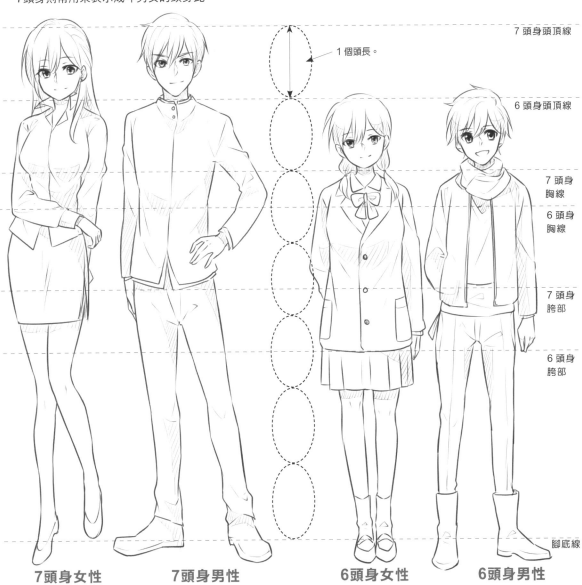

1個頭長。

7頭身頭頂線

6頭身頭頂線

7頭身胸線

6頭身胸線

7頭身胯部

6頭身胯部

腳底線

7頭身女性

7頭身女性的腰線大概位於2.5頭長處，顯得女性角色腿部修長。

7頭身男性

7頭身男性的腰線大概位於2.5～3頭長處，要低於女性腰線，顯得上半身較長。

6頭身女性

6頭身女性的腰線位於2.5頭長處，同樣以修飾腿部的修長為主。

6頭身男性

6頭身男性在年齡上要小於7頭身男性，腿部寬度也要小於7頭身。

【案例賞析】6～7頭身的表現

6～7頭身的動作姿勢對於比例把握更加嚴謹，下面我們一起來賞析一下不同姿勢的6～7頭身人物吧。

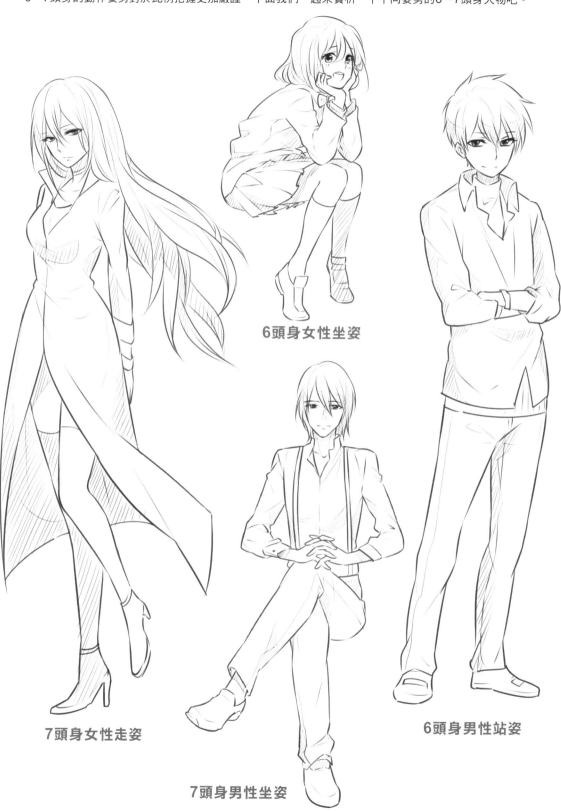

6頭身女性坐姿

7頭身女性走姿

7頭身男性坐姿

6頭身男性站姿

【實戰案例】畫衣著幹練的7頭身男性

　　7頭身適合繪製成年角色，修長的身體比例使人物更具成熟氣質。下面我們繪製一個衣著舉止都較為幹練的男性角色，7頭身是最為適合的頭身比。

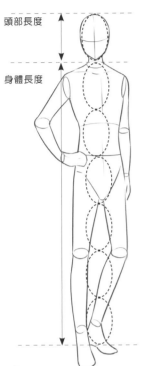

頭部長度
身體長度

1. 將同等長度的橢圓按照1：6的比例垂直排列，再按整體長度繪製出人物的身體結構。

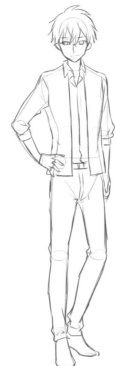

2. 沿著身體結構繪製出人物一手扠腰，一腿彎曲的站姿。

| 技 巧 總 結 |

6頭身和7頭身人物的身體特徵較為明顯，女性人物的腰臀處表現應該更為突出，而男性的肩膀較寬，一般為兩個頭寬。

3. 將人物的衣袖設計為捲到手肘處的位置，裡面則為立領襯衫，使人物看上去更為幹練。

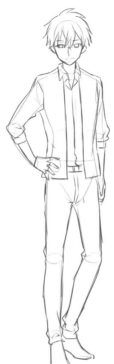

4. 腿部輪廓用稍顯硬直的線條來繪製，注意膝蓋後面腿部彎曲處堆積褶皺較多。

最終效果

24
LESSON

2～3頭身的逗趣身材

2～3頭身是將正常的身材經過誇張後轉變而成的Q版頭身比，可以表現任何年齡的人物，並同時展現一種可愛的萌感。

【基礎講解】Q版頭身比

2～3頭身在動漫中多用於Q版人物的繪製。以相對較大的頭部與迷你的身體結合製造出一種體現可愛萌態的對比差。2～3頭身的人物鼻子和嘴較為簡略，著重突出眼睛的表現。

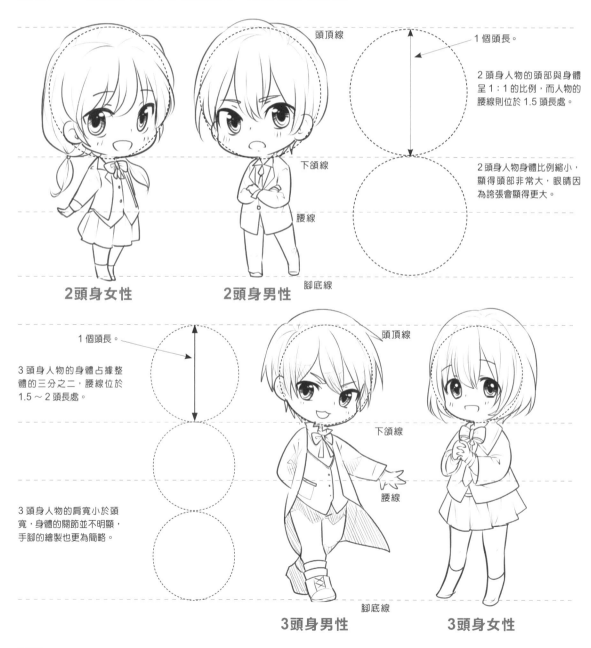

頭頂線

1個頭長。

2頭身人物的頭部與身體呈1：1的比例，而人物的腰線則位於1.5頭長處。

下頜線

腰線

2頭身人物身體比例縮小，顯得頭部非常大，眼睛因為誇張會顯得更大。

腳底線

2頭身女性　　**2頭身男性**

1個頭長。

3頭身人物的身體占據整體的三分之二，腰線位於1.5～2頭長處。

頭頂線

下頜線

腰線

3頭身人物的肩寬小於頭寬，身體的關節並不明顯，手腳的繪製也更為簡略。

腳底線

3頭身男性　　　　**3頭身女性**

【案例賞析】2～3頭身的動作展示

2～3頭身的人物由於身體比例較小，動作幅度都不會太大。下面一起來看看2～3頭身人物的不同姿態吧。

2頭身女性站姿

2頭身男性坐姿

3頭身男性坐姿

3頭身女性站姿

【實戰案例】畫調皮的Q版貓女

　　Q版頭身比通常以誇張的大腦袋與嬌小的身軀形成強烈的覺視反差。要繪製一個具有特點的Q版人物，我們可以將人物設定為2頭身，再為其添加貓耳與尾巴來進一步增強人物的萌感。

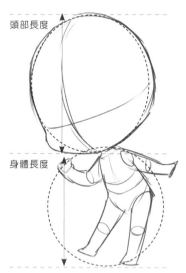

頭部長度

身體長度

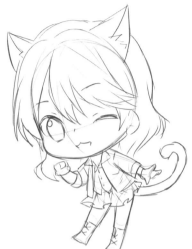

1. 繪製兩個等圓拼接，分別表示頭部與身體的長度。

2. 畫出人物一手握拳舉起，腰部彎曲，貓尾向上微捲的動作草圖。

3. 用彎曲的弧線繪製出人物的短捲髮，頭上的貓耳飾品整體呈三角狀。

4. Q版人物的手部可簡化為四根手指，胳膊基本沒有粗細變化。

用較粗的弧線來表現眨眼動作，可以使Q版人物表情更為生動。

5. 腳部只需微微畫出往前突出的腳尖即可，再用圓滑的弧線繪製向上翹起的貓尾。

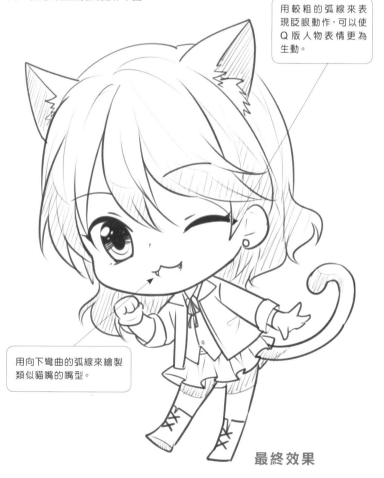

用向下彎曲的弧線來繪製類似貓嘴的嘴型。

最終效果

Chapter 5

讓人物動起來

動作是人物特徵的又一重要表現，多樣的動作讓人物生動鮮活起來，而這些鮮活的人物又讓漫畫更加吸引人。

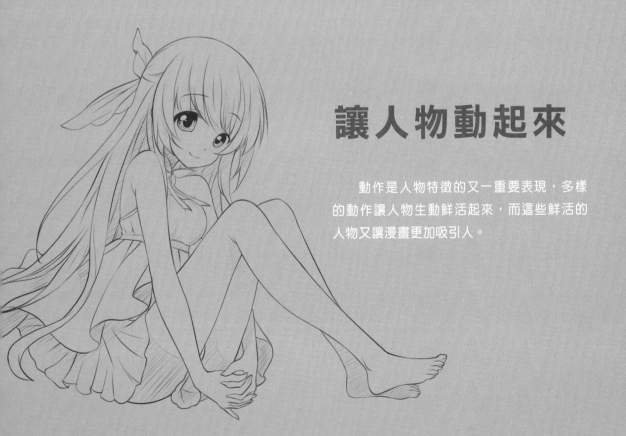

25

LESSON

把人物想像成幾何體

動作是人物繪畫的又一難點，不同性別、不同性格以及不同職業的人物擁有各自不同的動作特點，但只要將他們的身體想像成幾何體就很好畫了。

【基礎講解】關節動作很關鍵

關節的活動是人物動作的基礎，關節的不同運動組合造就了千變萬化的動作。將複雜的人體動作看作簡單的圓圈和線的組合，就能輕鬆畫出生動的動作了。

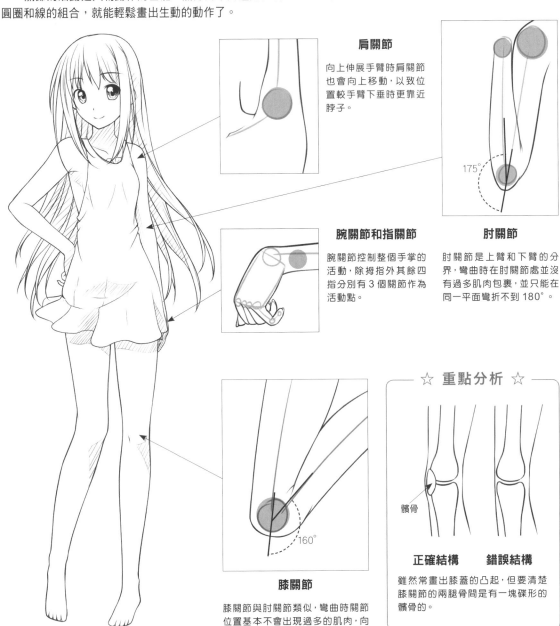

肩關節

向上伸展手臂時肩關節也會向上移動，以致位置較手臂下垂時更靠近脖子。

腕關節和指關節

腕關節控制整個手掌的活動，除拇指外其餘四指分別有 3 個關節作為活動點。

肘關節

肘關節是上臂和下臂的分界，彎曲時在肘關節處並沒有過多肌肉包裹，並只能在同一平面彎折不到 180°。

膝關節

膝關節與肘關節類似，彎曲時關節位置基本不會出現過多的肌肉，向後彎折時角度也小於 180°。

☆ 重點分析 ☆

髕骨

正確結構　　錯誤結構

雖然常畫出膝蓋的凸起，但要清楚膝關節的兩腿骨間是有一塊碟形的髕骨的。

站立的少女

【案例賞析】少年少女打招呼的動作

對重要關節運動規律有所瞭解後，下面一起來看一下少年和少女打招呼的動作吧。

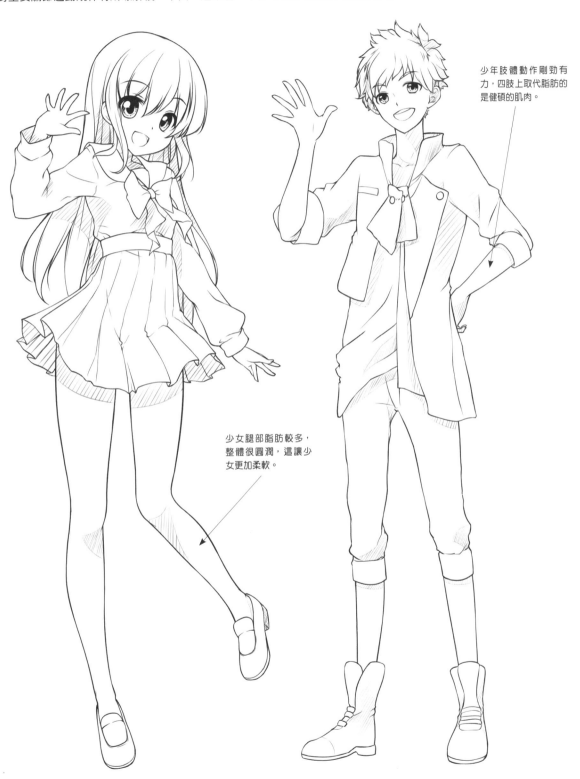

少年肢體動作剛勁有力，四肢上取代脂肪的是健碩的肌肉。

少女腿部脂肪較多，整體很圓潤，這讓少女更加柔軟。

歡快跑步的少女　　　　**帥氣站姿的少年**

【實戰案例】畫站姿少年

人物的動作設計是需要縝密思考的，身體合理的彎曲，再配合四肢動作，能讓角色鮮活起來。

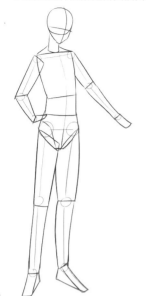

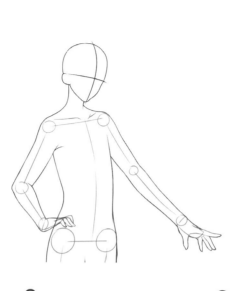

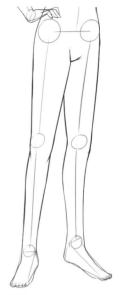

1. 首先用幾何體塊將少年身體結構和動作框架畫出來。

2. 畫出少年一手叉腰一手伸出的動作輪廓，保留簡單關節結構。

3. 畫出腿部。畫少年的腿部時注意肌肉要飽滿，線條要硬朗。

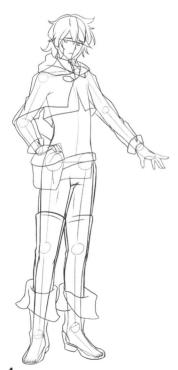

畫手臂時，手臂的擺放是需要仔細思考的要素，合理的手臂動作能讓人物更加生動有活力。

| 技 巧 總 結 |

1. 動作的設計需要圍繞角色性別、年齡、性格等要素進行。
2. 先將大致動作表現成簡單體塊後再進行描繪，能加快繪畫時間。
3. 動作的設計需要服裝或配飾的配合。

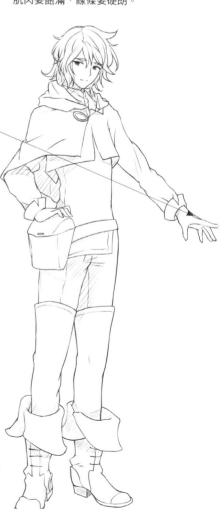

4. 畫出少年的五官、髮型和衣服等，並將草稿勾勒成線稿。

最終效果

26

LESSON

標準的站姿難畫嗎

站姿是人物動作繪畫的基礎，是對人體結構動作的基本認識，掌握了站姿就能更便捷地畫出其他姿勢了。

【基礎講解】 站立身姿要挺拔

站姿作為人物最簡單的姿勢，在許多地方非常模式化，各關節之間銜接要自然，這樣姿態才會放鬆不顯得僵硬。

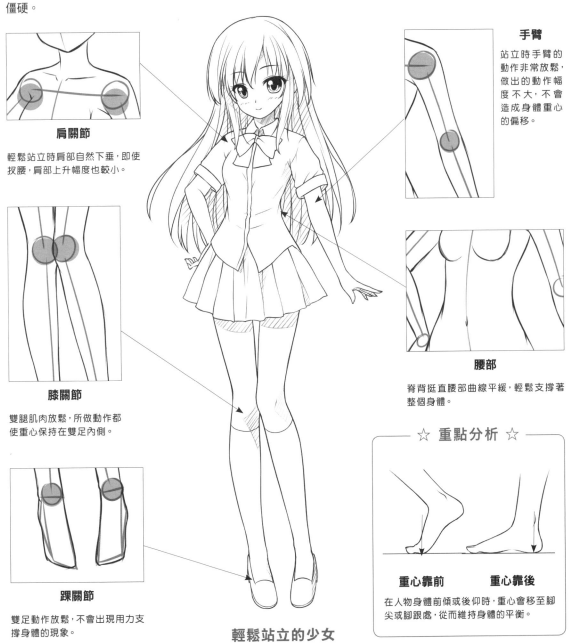

肩關節

輕鬆站立時肩部自然下垂，即使扠腰，肩部上升幅度也較小。

膝關節

雙腿肌肉放鬆，所做動作都使重心保持在雙足內側。

踝關節

雙足動作放鬆，不會出現用力支撐身體的現象。

輕鬆站立的少女

手臂

站立時手臂的動作非常放鬆，做出的動作幅度不大，不會造成身體重心的偏移。

腰部

脊背挺直腰部曲線平緩，輕鬆支撐著整個身體。

☆ **重點分析** ☆

重心靠前　　**重心靠後**

在人物身體前傾或後仰時，重心會移至腳尖或腳跟處，從而維持身體的平衡。

【案例賞析】站立的少年少女

對站姿的四肢表現有所瞭解後，下面列舉兩個有代表性的少年少女的站姿。

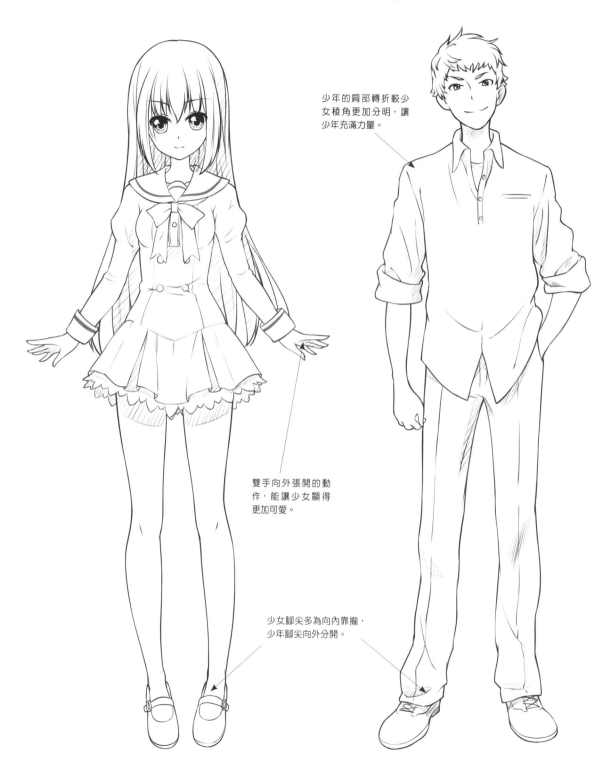

少年的肩部轉折較少女稜角更加分明，讓少年充滿力量。

雙手向外張開的動作，能讓少女顯得更加可愛。

少女腳尖多為向內靠攏，少年腳尖向外分開。

少女站姿 少年站姿

【實戰案例】畫站立的可愛少女

在畫溫柔乖巧的少女時，將其畫成雙手環抱輕鬆站立的姿態，自然就能表現少女可愛的一面了。

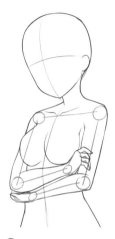

| 技 巧 總 結 |

1. 畫人物站姿，需要將少年與少女區別開來，少年動作更有力帥氣，少女動作更柔軟甜美。

2. 體塊動作畫好後一定要檢查重心位置。

3. 頭髮、服裝等還需要根據周圍環境畫出動態。

1. 首先用幾何體塊畫出少女雙手環抱動作的上半身結構。

2. 畫出少女雙膝靠攏，雙腳分開的腿部動作體塊結構。

3. 擦去幾何體塊輔助線，將少女上半身輪廓畫出來。

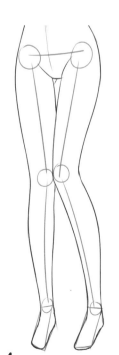

左腿向後靠的幅度不宜太大，這個動作是為上身重心合理而設置，同時也讓少女乖巧起來。

4. 畫出下半身身體輪廓，少女的腿部要畫得勻稱，減少肌肉過分明顯的突出感。

5. 設計出少女的五官、頭髮和服裝等細節。

最終效果

27
LESSON

行走屬於動態姿勢

行走的動態在漫畫中很常見，為人物動態中最為基礎的姿態，年齡、性格、心情等對行走姿勢都會有所影響。

【基礎講解】行走動作要協調

行走動作的關節運動平緩放鬆，四肢的前後擺動和身體的略微傾斜形成了行走姿勢最為基本的要點，適當組合就能畫出非常真實的行走動作。

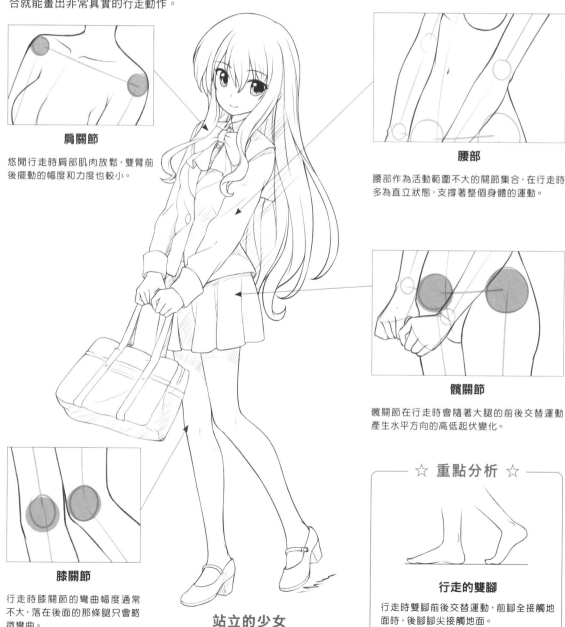

肩關節

悠閒行走時肩部肌肉放鬆，雙臂前後擺動的幅度和力度也較小。

腰部

腰部作為活動範圍不大的關節集合，在行走時多為直立狀態，支撐著整個身體的運動。

髖關節

髖關節在行走時會隨著大腿的前後交替運動產生水平方向的高低起伏變化。

膝關節

行走時膝關節的彎曲幅度通常不大，落在後面的那條腿只會略微彎曲。

站立的少女

☆ **重點分析** ☆

行走的雙腳

行走時雙腳前後交替運動，前腳全接觸地面時，後腳腳尖接觸地面。

【案例賞析】行走的少年少女

對行走的關節動作有所瞭解後，下面一起來看一下少年少女的行走動作吧。

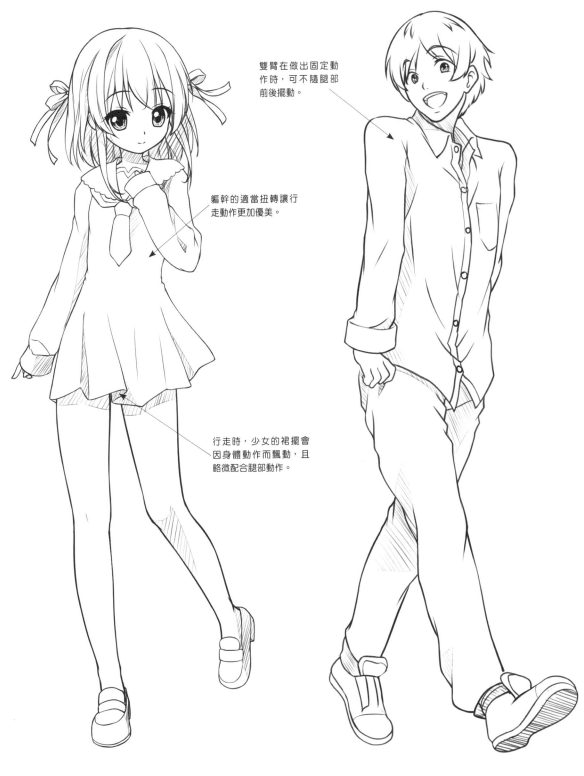

雙臂在做出固定動作時，可不隨腿部前後擺動。

軀幹的適當扭轉讓行走動作更加優美。

行走時，少女的裙擺會因身體動作而飄動，且略微配合腿部動作。

輕鬆行走的少女　　　　　　　　　**帥氣行走的少年**

【實戰案例】畫行走的少年

少年的行走動作肢體灑脫有力，配合抬起的手臂和插在口袋裡的手，讓少年帥氣陽光的性格充分體現。

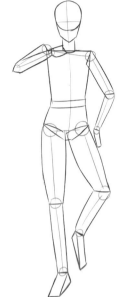

1. 首先畫出抬起右手行走的少年身體幾何體動作組合。

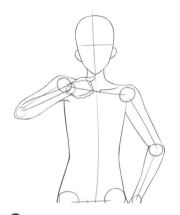

2. 畫出少年上半身身體輪廓。

3. 畫出雙腿的輪廓，讓抬起腿的膝蓋向外，這樣更有男子氣概。

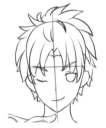

4. 借助輔助線設計出少年眯著一隻眼的五官和短髮髮型。

行走動作人物的雙手應根據所表現的人物性格和氛圍而定，少年角色喜歡將手插在褲子口袋中，這樣會顯得更帥氣。

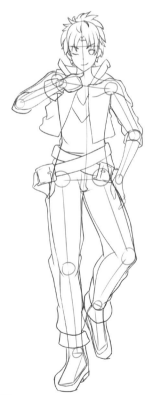

5. 接著畫出衣服，少年的服裝較寬鬆，腰間的皮帶個性時尚。

| 技 巧 總 結 |

1. 行走總是有一隻腳接觸地面，奔跑會有兩隻腳都離開地面的情況。
2. 行走的速度不快，在風不大時頭髮或衣服的飄動感較弱。
3. 想要畫出優美的行走動作，適當參考照片是必不可少的。

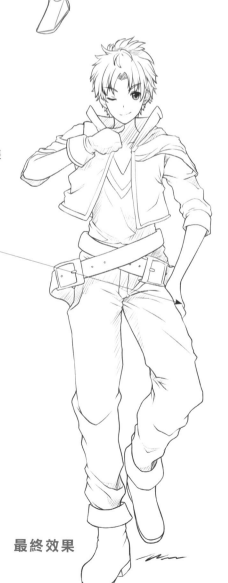

最終效果

28
LESSON

跳躍姿勢很動感

跳躍動作會調動全身的肌肉一起動作，在漫畫中也是比較難畫的動作，對四肢動作的合理安排能夠將跳躍很恰當地表現出來。

【基礎講解】 跳躍動作需用力

跳躍時需要動用腿部所有力量以及上肢的動作配合才能完成，跳起後四肢收起與舒展的程度能夠體現動作的流暢度和力量感。

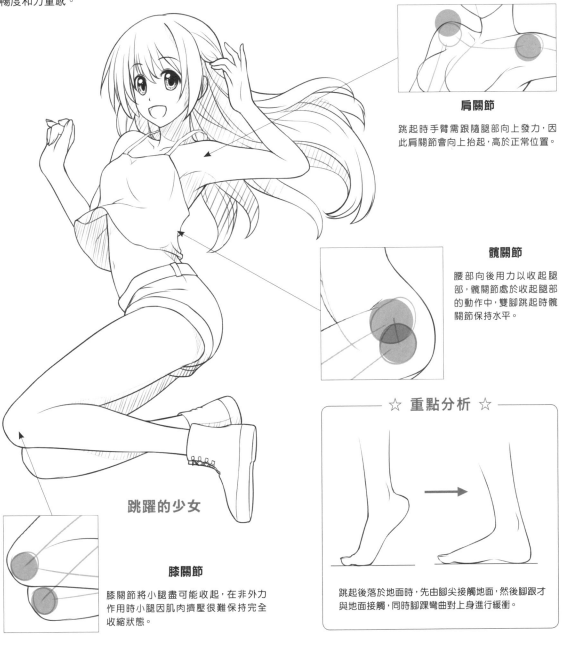

肩關節

跳起時手臂需跟隨腿部向上發力，因此肩關節會向上抬起，高於正常位置。

髖關節

腰部向後用力以收起腿部，髖關節處於收起腿部的動作中，雙腳跳起時髖關節保持水平。

跳躍的少女

膝關節

膝關節將小腿盡可能收起，在非外力作用時小腿因肌肉擠壓很難保持完全收縮狀態。

☆ 重點分析 ☆

跳起後落於地面時，先由腳尖接觸地面，然後腳跟才與地面接觸，同時腳踝彎曲對上身進行緩衝。

【案例賞析】跳起的少女們

對跳躍動作的關節運動有所瞭解後，一起來看一下下面三位少女的跳躍動作吧。

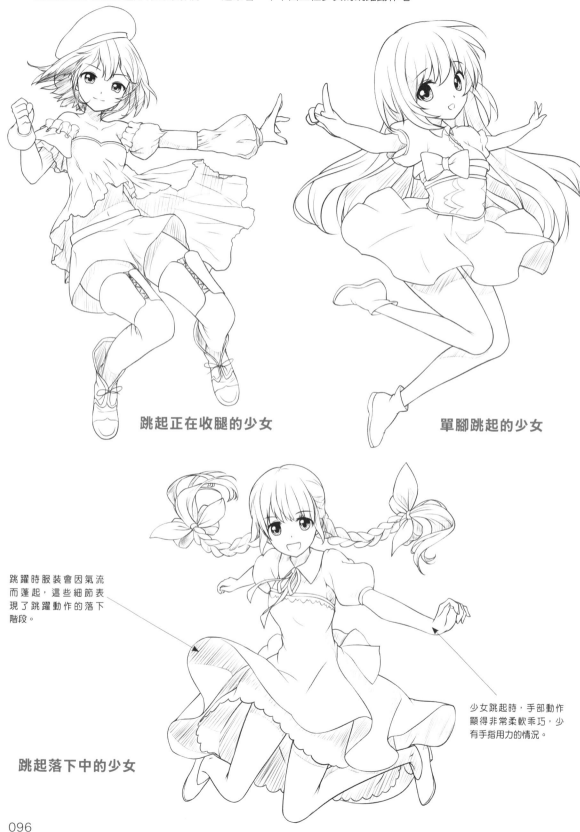

跳起正在收腿的少女

單腳跳起的少女

跳躍時服裝會因氣流
而蓬起，這些細節表
現了跳躍動作的落下
階段。

少女跳起時，手部動作
顯得非常柔軟乖巧，少
有手指用力的情況。

跳起落下中的少女

【實戰案例】畫跳躍的少年

少年的跳躍動作硬朗而充滿力量，肢體不會出現溫柔軟綿的動作，這樣才符合男性的特點。

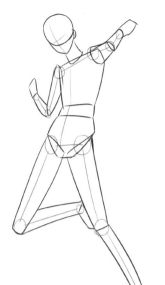

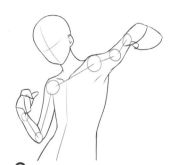

2. 接著以幾何體為參考將少年上半身的輪廓描繪出來。

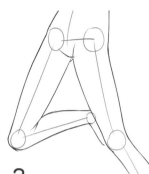

3. 畫出雙腿的輪廓，少年的腿部肌肉要畫得飽滿些。

1. 先畫出少年單腳略微跳起時彎曲腿部，並且伸出一隻手臂的幾何體動作組合。

跳躍動作分為三個階段：上升、最高以及落下，首先先判斷人物處在哪個階段，再據此對頭髮、服裝等進行動態變形。

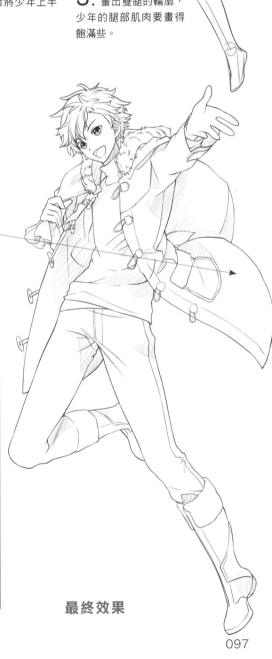

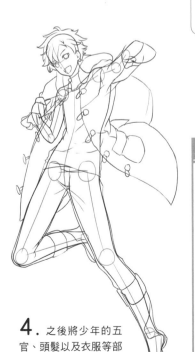

技 巧 總 結

1. 跳躍動作上升時要將腿部畫得有力，最高時放鬆，落下時準備承受重量。
2. 在表現跳躍動作階段時，需要通過頭髮、服裝等的飄動方向進行表現。
3. 傳神的跳躍動作也需要人物的表情配合。

4. 之後將少年的五官、頭髮以及衣服等部分畫出來。

最終效果

29

如何畫出優雅的坐姿

坐姿也是人物常見的姿勢之一,從坐姿能看出人物的性格,並且男女之間坐姿也有所區別,把握關節要點就能畫出生動的坐姿。

【基礎講解】坐下來很輕鬆

坐姿是一種比較放鬆的姿勢,身體各部位都不會太用力,胳膊和腿的關節可以根據姿勢適當調整。

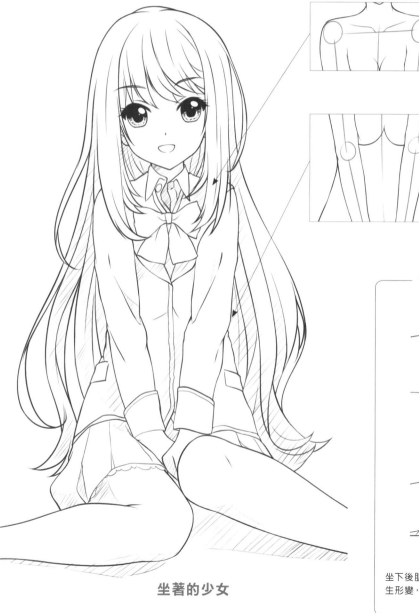

坐著的少女

肩關節

肩關節沒有太明顯的動作,根據雙手的動作安排肩部動作即可。

腰部

坐姿時雙腿放鬆,支撐身體和調節重心全靠腰部,要將腰部線條畫得充滿力量。

☆ 重點分析 ☆

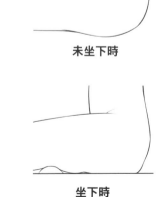

未坐下時

坐下時

坐下後肌肉會因受到擠壓貼合接觸面產生形變,畫出形變才有坐實的感覺。

【案例賞析】坐姿的少年少女

對坐姿相關要點有所瞭解後，下面一起來看一下少年少女的各式坐姿吧。

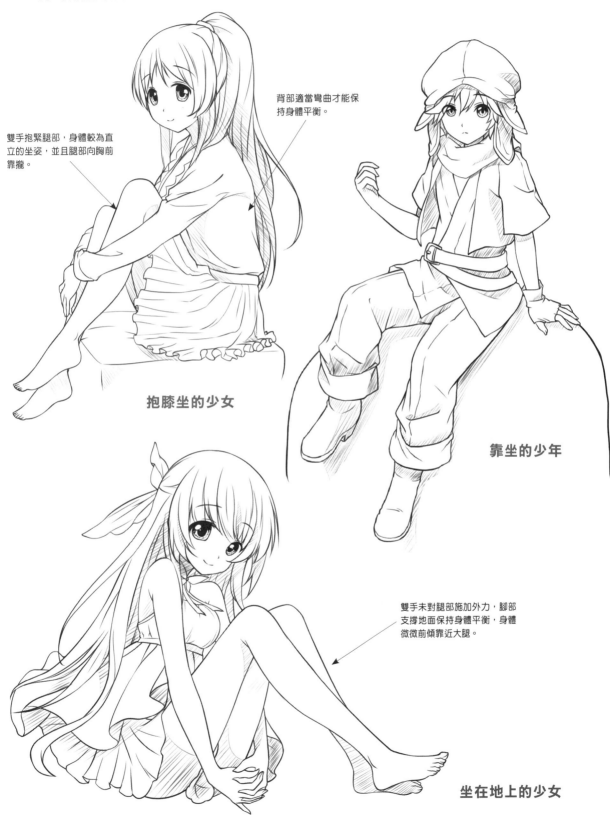

雙手抱緊腿部，身體較為直立的坐姿，並且腿部向胸前靠攏。

背部適當彎曲才能保持身體平衡。

抱膝坐的少女

靠坐的少年

雙手未對腿部施加外力，腳部支撐地面保持身體平衡，身體微微前傾靠近大腿。

坐在地上的少女

【實戰案例】畫坐姿的少女

少女的坐姿要畫得溫婉有魅力，才能表現少女的可愛，收腿側身坐的姿勢更能凸顯女性身體的柔軟。

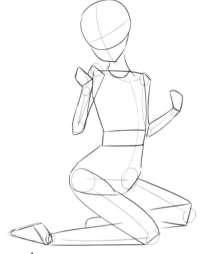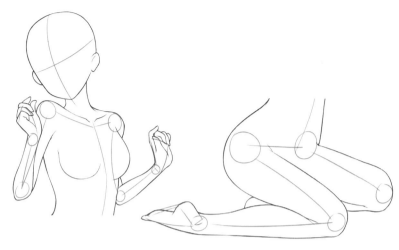

1. 先將少女側身坐時身體的幾何體組合結構畫出來，腿部彎曲部分要分清前後關係。

2. 接著借助幾何體結構組合畫出少女抬起兩手的身體輪廓，頭部向一側微微偏轉。

3. 畫出腿部輪廓，雙腿有一定的遮擋，要特別明確位置關係。

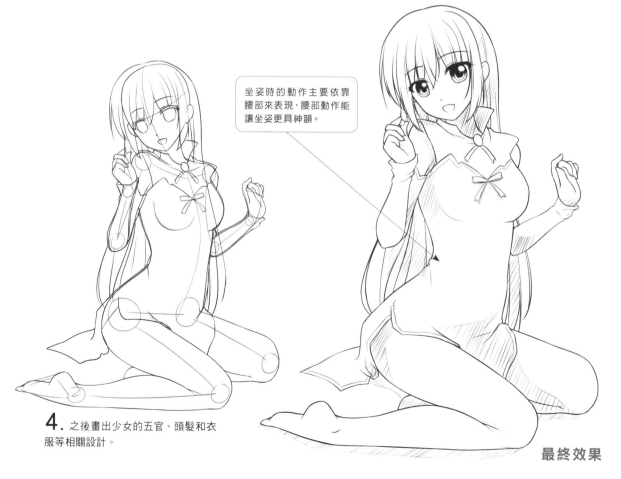

坐姿時的動作主要依靠腰部來表現，腰部動作能讓坐姿更具神韻。

4. 之後畫出少女的五官、頭髮和衣服等相關設計。

最終效果

30

LESSON

躺臥姿勢不多見

躺臥是最為放鬆的姿勢，將身體全部重量分攤在平面上，身體與平面接觸部位受力是躺臥姿勢繪畫的要點。

【基礎講解】 躺下來放鬆一下

躺臥姿勢意在放鬆身體，有時關節的運動會發生很大變化，瞭解這些規律再結合接觸面材質的表現就能畫出生動的躺臥動作了。

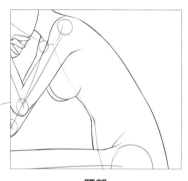

肩關節

側躺時上身重量將右側肩關節擠壓向前伸出，左肩手臂也伸出以平衡動作。

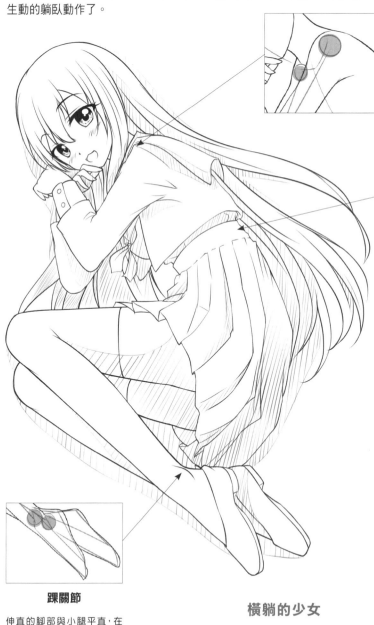

腰部

蜷縮身體時腰部向內彎曲，背部形成飽滿的弧度。

☆ **重點分析** ☆

與硬表面接觸

與軟表面接觸

接觸面材質的不同會影響物體的放置效果，畫的時候注意區分。

踝關節

伸直的腳部與小腿平直，在踝關節處有少許凸起。

橫躺的少女

【案例賞析】躺臥的少年少女

對躺臥動作的規律有所瞭解後，下面一起來看一下少年少女的躺臥動作吧。

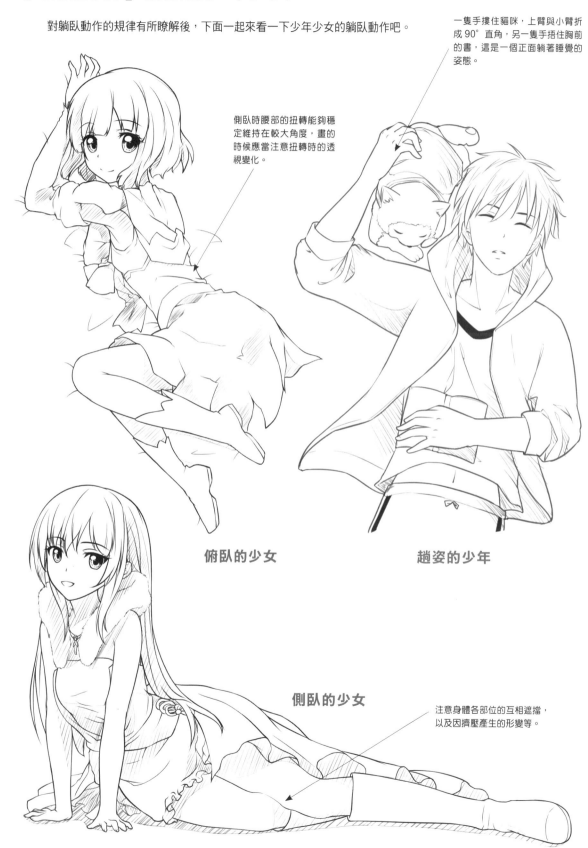

一隻手摟住貓咪，上臂與小臂折成 90° 直角，另一隻手捂住胸前的書，這是一個正面躺著睡覺的姿態。

側臥時腰部的扭轉能夠穩定維持在較大角度，畫的時候應當注意扭轉時的透視變化。

俯臥的少女

趴姿的少年

側臥的少女

注意身體各部位的互相遮擋，以及因擠壓產生的形變等。

【實戰案例】畫俯臥的少女

雙臂撐起上半身趴著玩遊戲的少女，再配合翹起的雙腳，讓少女顯得格外俏皮。

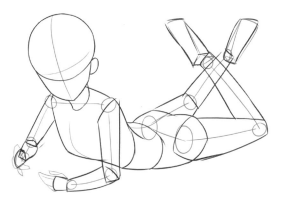

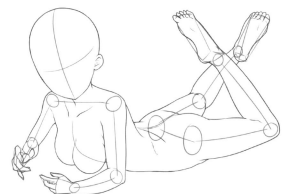

1. 將撐起上半身，翹起雙腳趴著的少女的幾何體結構畫出來。

2. 大致勾勒出少女身體的輪廓線條。

3. 畫出五官和頭髮，下垂的頭髮遇到阻礙會發生彎曲或分束，合理安排頭髮的動態，能讓角色更加生動。

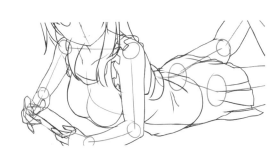

4. 之後畫出服裝的設計輪廓，趴著時服裝會在接觸面產生堆積。

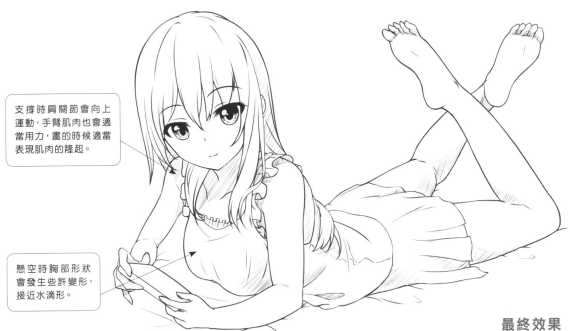

支撐時肩關節會向上運動，手臂肌肉也會適當用力，畫的時候適當表現肌肉的隆起。

懸空時胸部形狀會發生些許變形，接近水滴形。

最終效果

31

平緩姿勢在生活中的表現

平緩姿勢就是運動幅度不大的動作的總稱,有柔和輕鬆的特點,這些動作所用的力度不大,表現出的動態效果也較為舒緩。

【基礎講解】平緩姿勢很優美

平緩柔和的姿勢才能顯示出人物的優雅,這些姿勢常出現在日常生活中,一定規律的平緩姿勢能夠幫助構築人物的基本性格。

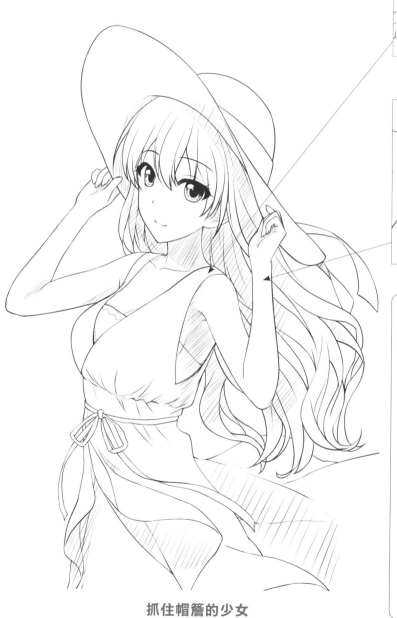

抓住帽簷的少女

肩關節

平緩姿勢肩部沒有太多運動,多為輔助手臂做小範圍活動。

肘關節

手臂的活動不用考慮平衡身體重心,大多以平緩自然的動作為主。

☆ **重點分析** ☆

無風時

有風時

通過頭髮的飄動來提升動感,這也是經常採用的做法。

【案例賞析】平緩姿勢的少年少女

對平緩姿勢的概念有所認識後，下面一起來看一下少年少女的平緩姿勢吧。

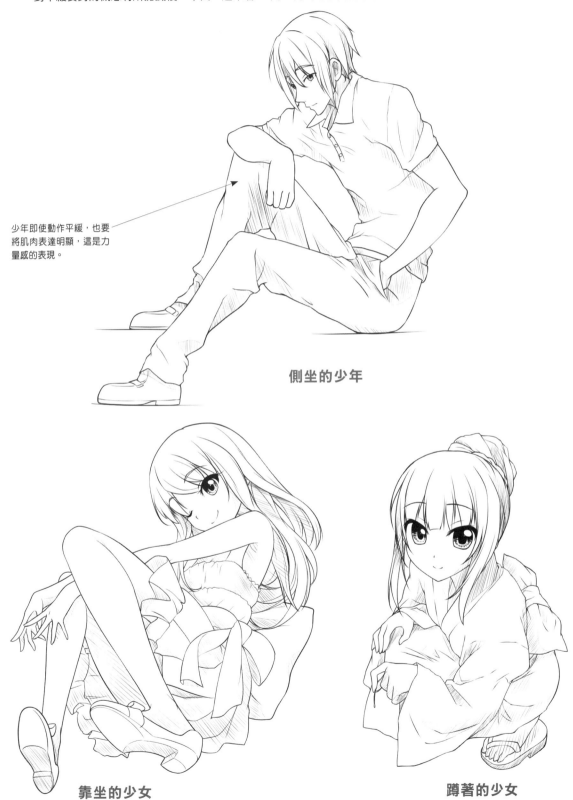

少年即使動作平緩，也要將肌肉表達明顯，這是力量感的表現。

側坐的少年

靠坐的少女

蹲著的少女

【實戰案例】畫正在紮頭髮的少女

紮頭髮是少女在生活中最為常見的平緩姿勢之一，注意要將手臂動作畫得精確合理。

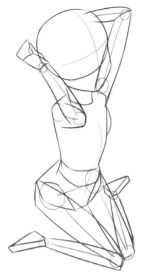

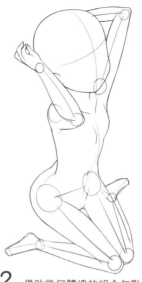

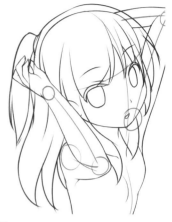

1. 先畫出少女坐在地上紮頭髮的幾何體組合結構，右手臂透視要準確。

2. 借助幾何體塊的組合勾勒出飽滿的身體輪廓線條。

3. 設計出頭髮造型以及正在紮的頭髮形態，同時對手指動作進行修正，使其更加合理。

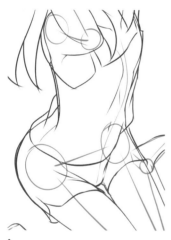

服裝的褶皺需要根據肢體的動作進行繪畫，適當的褶皺能夠讓肢體運動更加生動自然。

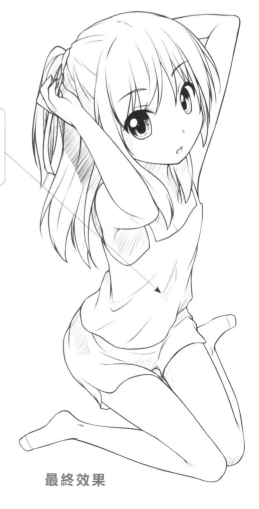

4. 之後將少女居家服的大致輪廓畫出來，居家服以輕薄簡潔為主。

┃ 技巧總結 ┃

1. 平緩動作是非常常見的，例如安靜性格的人物，基本動作都以平緩為主。

2. 為提升人物動感，往往會借助風等元素吹拂起頭髮或衣服等表現。

3. 平緩姿勢有男女之分，切記不要將他們適合的動作進行混搭，否則會出現角色定位不準等問題。

最終效果

32

劇烈的肢體運動

劇烈的肢體運動在漫畫中不可缺少，四肢的運動幅度較大，動態也更明顯，適當的動作設計能讓人物形象飽滿生動。

【基礎講解】 活潑動作很好畫

劇烈的肢體運動需要考慮身體平衡，四肢運動規律，以及頭髮、服裝的飄動和褶皺，合理設計這些能讓劇烈的肢體運動更加真實。

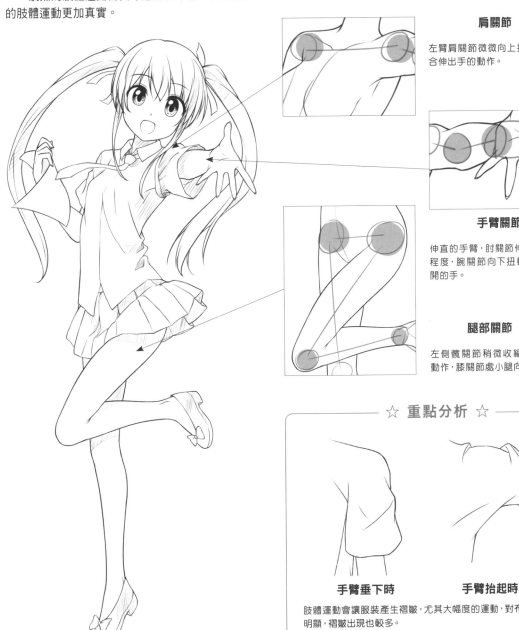

伸手邀請的少女

肩關節

左臂肩關節微微向上抬起，以配合伸出手的動作。

手臂關節

伸直的手臂，肘關節伸直到最大程度，腕關節向下扭轉，配合張開的手。

腿部關節

左側髖關節稍微收縮做出抬腿動作，膝關節處小腿向上抬起。

☆ **重點分析** ☆

手臂垂下時　　**手臂抬起時**

肢體運動會讓服裝產生褶皺，尤其大幅度的運動，對布料拉扯明顯，褶皺出現也較多。

【案例賞析】活潑動作的少年少女

對活潑動作繪畫規律有了瞭解後，下面一起來看一下少年少女的各種活潑動作吧。

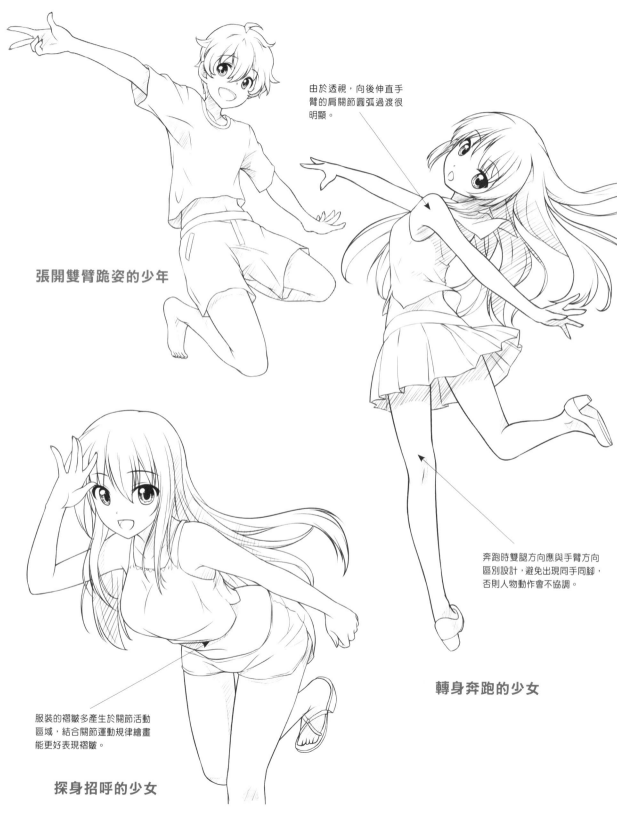

由於透視，向後伸直手臂的肩關節圓弧過渡很明顯。

張開雙臂跪姿的少年

奔跑時雙腿方向應與手臂方向區別設計，避免出現同手同腳，否則人物動作會不協調。

轉身奔跑的少女

服裝的褶皺多產生於關節活動區域，結合關節運動規律繪畫能更好表現褶皺。

探身招呼的少女

【實戰案例】畫彎腰伸展的少女

少女彎腰伸展雙臂的動作，軀幹不扭轉，雙臂分別向前後張開，向後撤的左腿穩定身體重心。

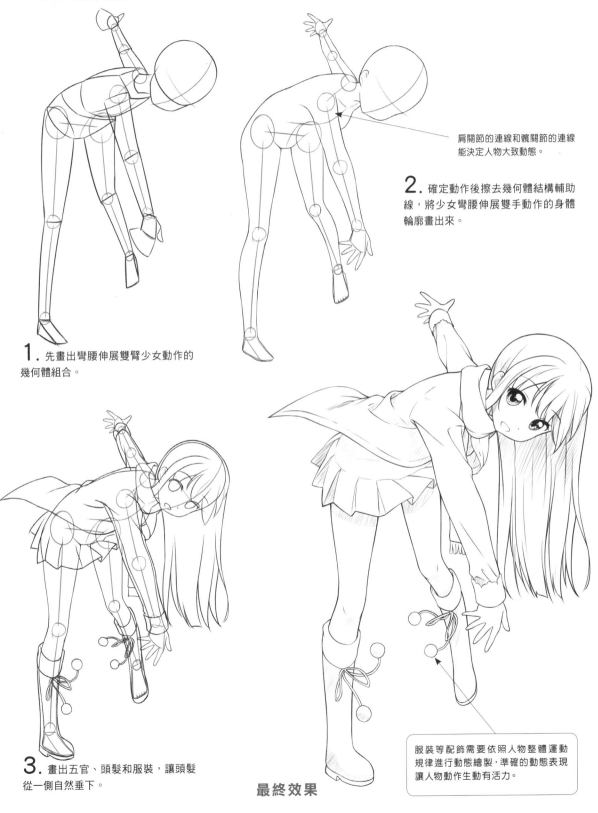

肩關節的連線和髖關節的連線
能決定人物大致動態。

2. 確定動作後擦去幾何體結構輔助
線，將少女彎腰伸展雙手動作的身體
輪廓畫出來。

1. 先畫出彎腰伸展雙臂少女動作的
幾何體組合。

3. 畫出五官、頭髮和服裝，讓頭髮
從一側自然垂下。

最終效果

服裝等配飾需要依照人物整體運動
規律進行動態繪製，準確的動態表現
讓人物動作生動有活力。

33

幹練舉止出現在職場中

漫畫人物活動的各種場景中職場動作最為特別，不同類型的職場中人物有著各種不同的動作特徵，抓住這些特徵就能很好地畫出職場人物了。

【基礎講解】職場動作有魅力

根據職場的類型進行動作安排是非常重要的一環，有的充滿活力，有的拘謹恬靜，在繪畫時將不同的動作與相應的職場場合進行搭配，能起到非常好的點題效果。

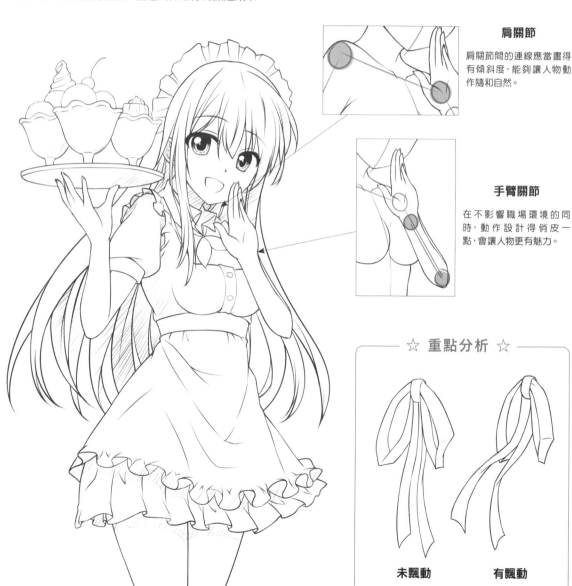

肩關節

肩關節間的連線應當畫得有傾斜度，能夠讓人物動作隨和自然。

手臂關節

在不影響職場環境的同時，動作設計得俏皮一點，會讓人物更有魅力。

☆ 重點分析 ☆

未飄動　　　　**有飄動**

服裝等配飾即使在無風環境中也應適當畫些飄動感，以此來提升人物的設計感和生動程度。

服務生少女

【案例賞析】職場中的少年少女

瞭解職場動作的特點後，讓我們一起來看一下少年少女的職場動作吧。

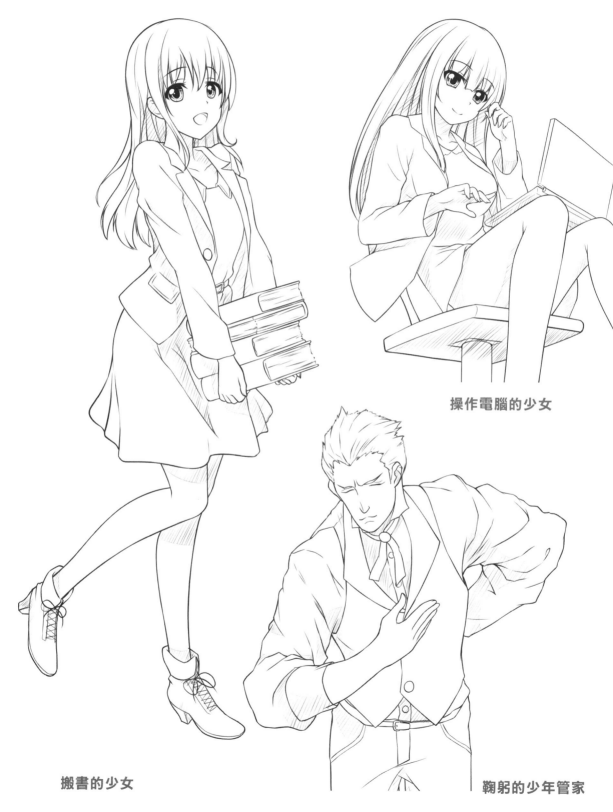

操作電腦的少女

搬書的少女

鞠躬的少年管家

【實戰案例】畫正在彈鋼琴的少女

彈鋼琴時會坐在矮凳上，手臂處於懸空狀態敲擊琴鍵，將頭側過來能更好地表現少女的可愛感。

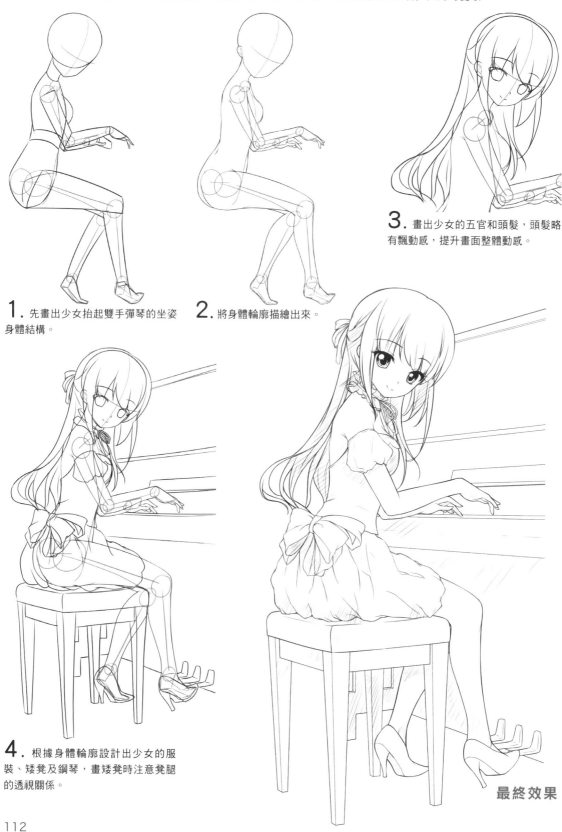

3. 畫出少女的五官和頭髮，頭髮略有飄動感，提升畫面整體動感。

1. 先畫出少女抬起雙手彈琴的坐姿身體結構。

2. 將身體輪廓描繪出來。

4. 根據身體輪廓設計出少女的服裝、矮凳及鋼琴，畫矮凳時注意凳腿的透視關係。

最終效果

Chapter

6

別說你懂穿衣搭配

漂亮、得體的服飾搭配可以更好地突出漫畫人物的氣質和身分。不同身分的漫畫角色服飾搭配也有很大的差異，所以本章就讓我們一起來探索漫畫人物服飾穿搭的技巧吧。

34

零基礎也能畫好漫畫服飾

畫好服飾的關鍵是繪製立體的人體動態，然後掌握基本的服飾結構，這樣即使是沒有繪畫技巧的同學也能將人物打扮得很漂亮。

【基礎講解】款式和質感是關鍵

任何一件服裝都有基本的款式和質感的體現，當兩者相得益彰的時候才能完美展現服飾的美感與設計感。所以服飾的款式和質感是繪製服飾的關鍵。

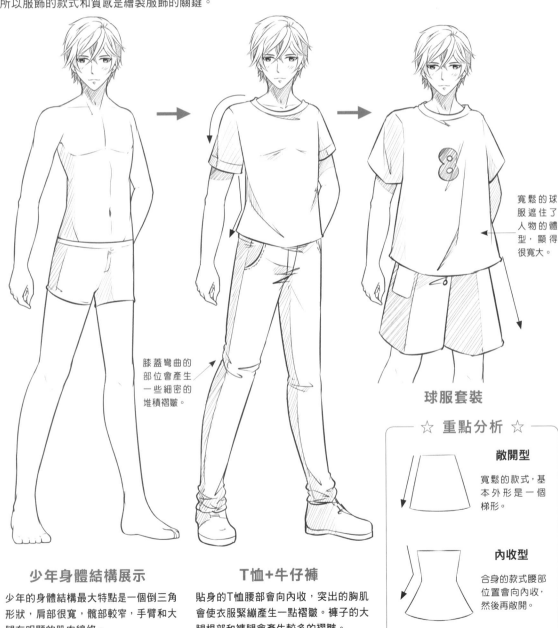

寬鬆的球服遮住了人物的體型，顯得很寬大。

膝蓋彎曲的部位會產生一些細密的堆積褶皺。

球服套裝

☆ 重點分析 ☆

敞開型

寬鬆的款式，基本外形是一個梯形。

內收型

合身的款式腰部位置會向內收，然後再敞開。

少年身體結構展示

少年的身體結構最大特點是一個倒三角形狀，肩部很寬，髖部較窄，手臂和大腿有明顯的肌肉線條。

T恤+牛仔褲

貼身的T恤腰部會向內收，突出的胸肌會使衣服緊繃產生一點褶皺。褲子的大腿根部和褲腿會產生較多的褶皺。

【案例賞析】服飾體現身分氣質

不同身分氣質的人物穿著的服裝款式和質感也有很大差異性，下面我們一起來看看吧。

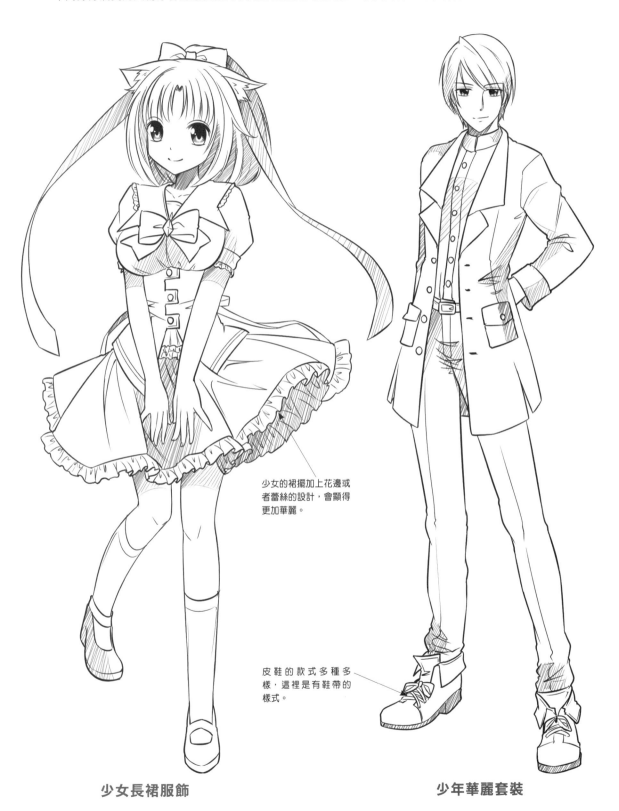

少女的裙擺加上花邊或者蕾絲的設計，會顯得更加華麗。

皮鞋的款式多種多樣，這裡是有鞋帶的樣式。

少女長裙服飾　　　　　　　　　　**少年華麗套裝**

【實戰案例】畫華服少女

　　華麗服飾最大的特點就是款式新穎，服飾上面有很多小的細節和裝飾品的點綴，只要把握好這幾個特點就能很快繪製出華麗的服飾。

1. 準確的身體結構和協調的動作是我們繪製服飾的基礎，注意人物雙手交叉時手指的位置。

2. 根據少女設計了一個花邊褶皺較多的短裙小禮服，袖子的長度到手肘的位置，胸口處有三個蝴蝶結。

3. 先繪製出少女裙擺兩側的褶皺，褶皺是一層一層疊壓的，我們先繪製上一層，再接著繪製下面一層。

像這種結構比較複雜的服飾，我們一般先繪製外層的裝飾，再描繪細節。

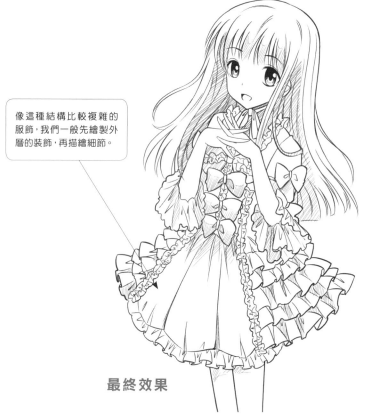

4. 中間是一層內紗比較輕薄，用細一點的線條描繪薄紗的質感。

最終效果

35

怎麼舒服怎麼來的休閒裝

休閒裝是人們休閒娛樂時所穿的一種服飾，和工作服有很大區別，最主要的特點就是舒適、寬鬆、親膚。

【基礎講解】 沒有職業特點的日常生活服飾

和其他服飾不同，休閒裝是簡單的服飾單品，沒有特別的場合要求，可以自由、隨性地搭配自己喜歡的服飾來穿，服裝的款式也十分簡單。

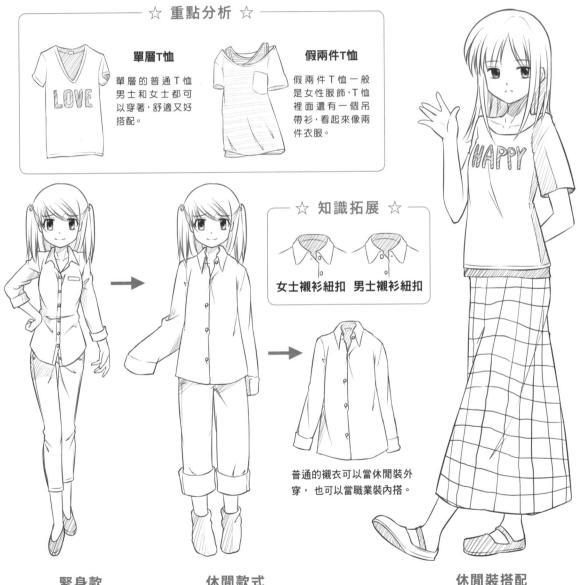

☆ 重點分析 ☆

單層T恤
單層的普通T恤男士和女士都可以穿著，舒適又好搭配。

假兩件T恤
假兩件T恤一般是女性服飾，T恤裡面還有一個吊帶衫，看起來像兩件衣服。

☆ 知識拓展 ☆

女士襯衫紐扣　男士襯衫紐扣

普通的襯衣可以當休閒裝外穿，也可以當職業裝內搭。

緊身款
同一件衣服緊身的效果穿在人物身上像是職業裝。

休閒款式
休閒款式的衣服十分寬大，可以讓身體放鬆下來。

休閒裝搭配
少女穿著寬鬆的T恤，搭配一條格子長裙和一雙平底鞋，顯得清純、可愛。

【案例賞析】不同季節的休閒裝展示

休閒裝的款式較多，且不同季節的休閒裝也有很大區別。

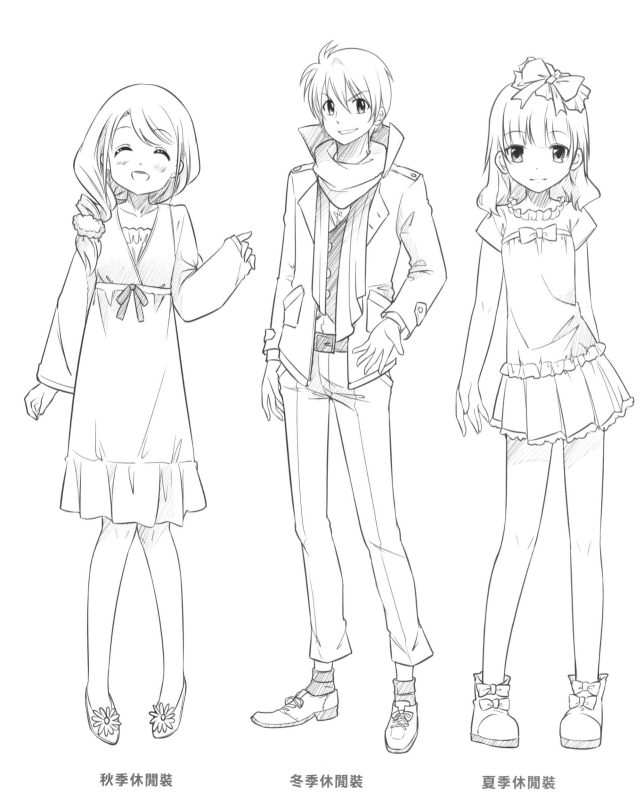

秋季休閒裝 冬季休閒裝 夏季休閒裝

【實戰案例】穿休閒裝的少年

正太的休閒裝可以是簡單的T恤和短褲的搭配，也可以是厚棉T加長褲，這樣的搭配都比較隨性、舒適。

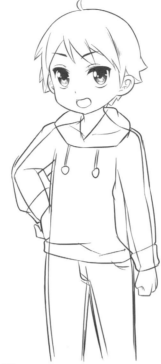

3. 根據草圖先描繪出帽子的部分，帽子的抽繩是從衣服裡面穿插出來的。

1. 先畫半側面小正太的身體輪廓，一隻手扠著腰。

2. 厚棉T設計成連帽衫的款式，長袖，帽子的抽繩垂在前面。

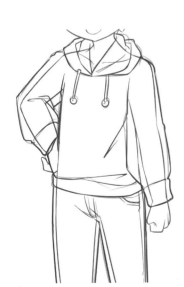

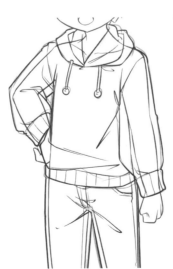

4. 厚棉T較寬鬆，用曲線勾畫出基本的服裝款式，褲子也一樣。

5. 最後在腰部畫一點長褶皺，大腿根部也有很多堆積和拉伸褶皺。

最終效果

36

學生的重要標誌——校服

不同學校和不同國家的學生裝也有很大區別，比較有代表性的是日本的水手服、西裝校服，英國的英倫風格校服等。

【基礎講解】男女校服的繪畫技巧

男生和女生的校服上裝造型基本一致，下裝女生一般搭配短裙，男生則搭配長褲。襯衫女生可以搭配蝴蝶結、絲帶、領帶，而男生只能搭配領帶。

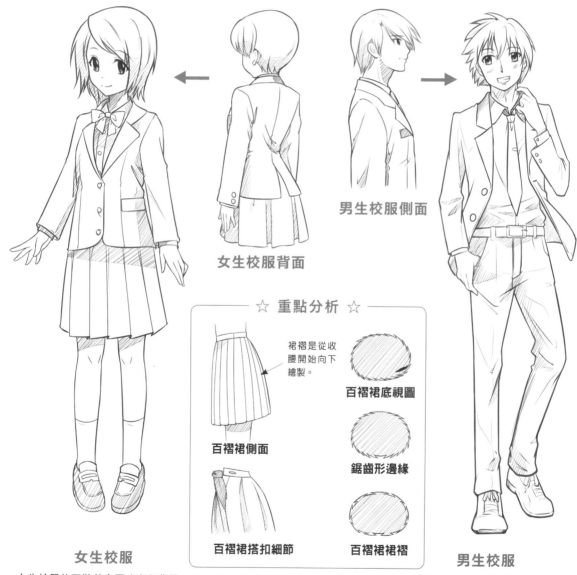

女生校服背面

男生校服側面

☆ 重點分析 ☆

裙褶是從收腰開始向下繪製。

百褶裙底視圖

鋸齒形邊緣

百褶裙側面

百褶裙裙褶

百褶裙搭扣細節

女生校服

女生校服的西裝外套要略窄和收腰一點，搭配的裙子長度在膝蓋以上3公分的距離。

男生校服

男生校服的襯衫搭配領帶和西裝外套顯得十分帥氣，敞開穿的外套更具有成熟風範。

【案例賞析】款式不盡相同的學生裝

現在很多校服是根據一些傳統的校服改良設計的，增添了一些時下流行的元素。

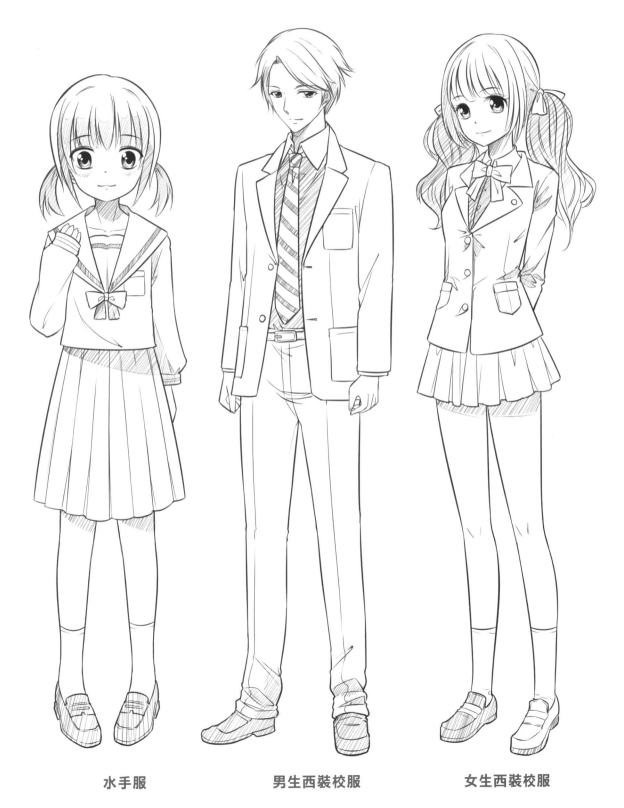

水手服　　　　　　　　　　男生西裝校服　　　　　　　　　　女生西裝校服

【實戰案例】穿水手服的少女

水手服的特點是大翻領，夏裝為淺色，秋冬裝多為藍色或黑色，而且夏季和冬季服裝的袖子長度和材料會稍有差別。

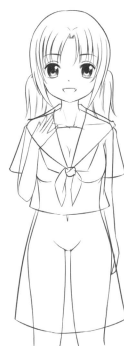

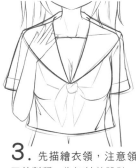

1. 首先描繪一個正面的少女，注意人物豐滿的胸部和纖細的腰部。

2. 根據身體的動態繪製衣服，水手服上衣很短，領子是一個大V領，裙子長度在膝蓋以上3公分的距離。

3. 先描繪衣領，注意領口的對稱，為短袖的設計，上衣的長度在腰部的位置。

4. 衣領下方會佩戴一條紅色領巾，領巾交叉打一個華麗的結即可。

5. 因為上衣是高腰的設計，所以裙子看起來較長，裙擺是向外鋪開的。

6. 跟著裙擺邊緣的裙褶用較細的曲線描繪出百褶裙的褶皺即可。

最終效果

37

有職業特點的護士裝

護士服是護士的職業裝，主要功能是保持衛生及讓病患快速識別護士。護士服有許多不同的款式，但是基本上仍十分容易識別。

【基礎講解】 護士裝的繪畫技巧

傳統的護士服包括了上衣、圍裙以及護士帽，但隨著時代的發展，新版護士服已經不局限於傳統的單色調，各式顏色、圖案、條紋應有盡有。

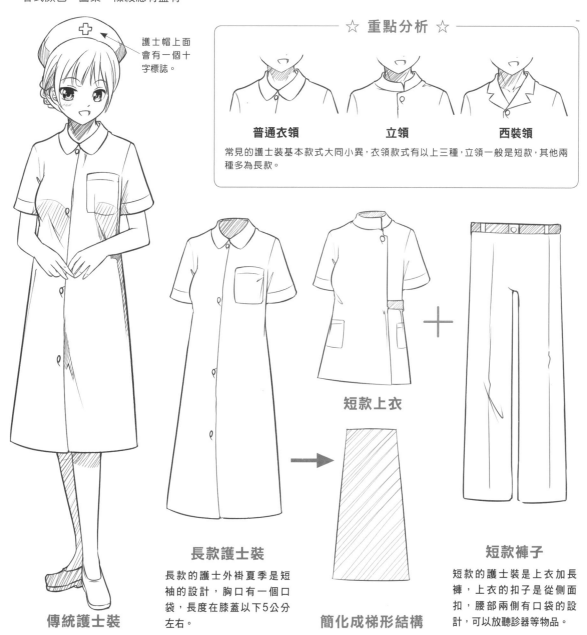

護士帽上面會有一個十字標誌。

☆ 重點分析 ☆

普通衣領　　　**立領**　　　**西裝領**

常見的護士裝基本款式大同小異，衣領款式有以上三種，立領一般是短款，其他兩種多為長款。

短款上衣

長款護士裝

長款的護士外褂夏季是短袖的設計，胸口有一個口袋，長度在膝蓋以下5公分左右。

簡化成梯形結構

短款褲子

短款的護士裝是上衣加長褲，上衣的扣子是從側面扣，腰部兩側有口袋的設計，可以放聽診器等物品。

傳統護士裝

【案例賞析】款式豐富的護士裝

護士裝的基本款式有兩種，基本的長款和短款，其他的款式都是改良款，下面我們來看一下。

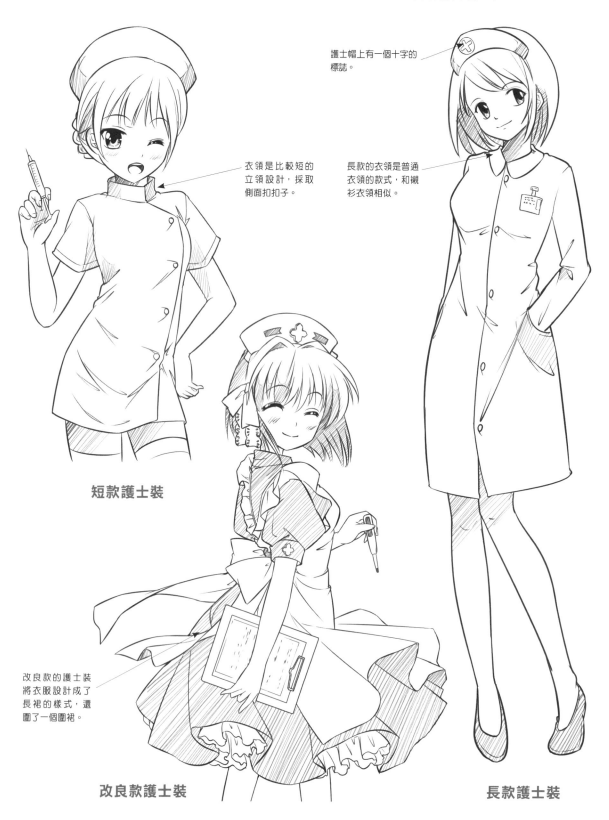

護士帽上有一個十字的標誌。

衣領是比較短的立領設計，採取側面扣扣子。

長款的衣領是普通衣領的款式，和襯衫衣領相似。

短款護士裝

改良款的護士裝將衣服設計成了長裙的樣式，還圍了一個圍裙。

改良款護士裝

長款護士裝

【實戰案例】穿護士裝的美少女

護士服也是比較有特色的職業服飾之一，下面我們就一起來繪製一位穿著短款護士服的少女。

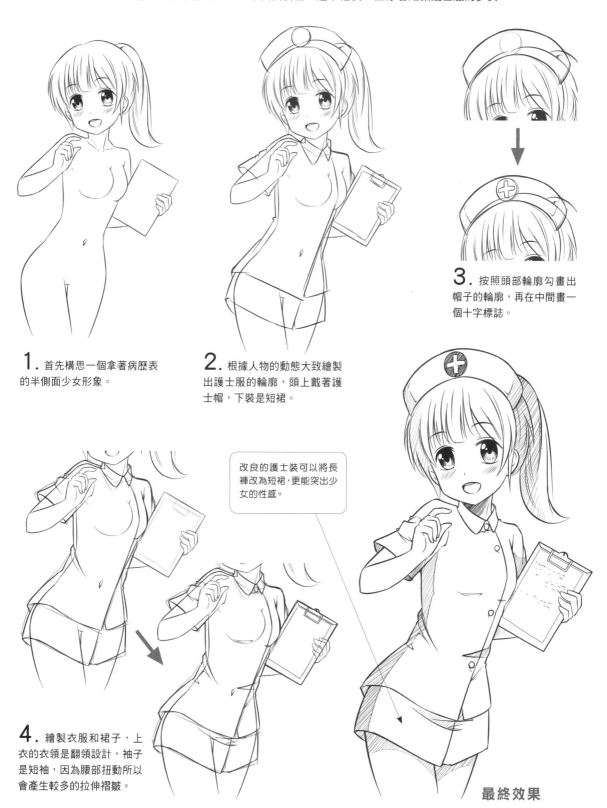

3. 按照頭部輪廓勾畫出帽子的輪廓，再在中間畫一個十字標誌。

1. 首先構思一個拿著病歷表的半側面少女形象。

2. 根據人物的動態大致繪製出護士服的輪廓，頭上戴著護士帽，下裝是短裙。

改良的護士裝可以將長褲改為短裙，更能突出少女的性感。

4. 繪製衣服和裙子，上衣的衣領是翻領設計，袖子是短袖，因為腰部扭動所以會產生較多的拉伸褶皺。

最終效果

38

每個女孩的夢想公主裝

當一個優雅、高貴的公主是每個小女孩的夢想，當然華麗、漂亮的公主裝也是女孩子所嚮往的服飾，本小節我們就來看看公主裝的造型特點。

【基礎講解】公主裝的繪畫技巧

公主裝一般以華麗的長裙為主，為了使華麗的公主裝呈現出最完美的狀態，我們一般要在裡面穿束身衣和襯裙。公主裝還會以蕾絲、蝴蝶結、珍珠、鑽石、絲帶等元素裝飾。

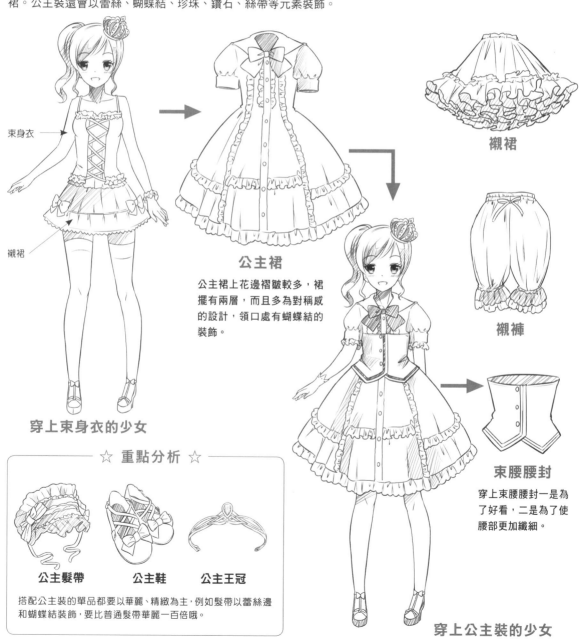

束身衣

襯裙

穿上束身衣的少女

公主裙

公主裙上花邊褶皺較多，裙擺有兩層，而且多為對稱感的設計，領口處有蝴蝶結的裝飾。

襯裙

襯褲

束腰腰封

穿上束腰腰封一是為了好看，二是為了使腰部更加纖細。

穿上公主裝的少女

☆ 重點分析 ☆

公主髮帶　　**公主鞋**　　**公主王冠**

搭配公主裝的單品都要以華麗、精緻為主，例如髮帶以蕾絲邊和蝴蝶結裝飾，要比普通髮帶華麗一百倍哦。

【案例賞析】公主裝的款式很百變

公主裝的服飾以華麗、高貴、典雅為主要特點，下面我們來欣賞一下不同華麗造型的公主裝吧。

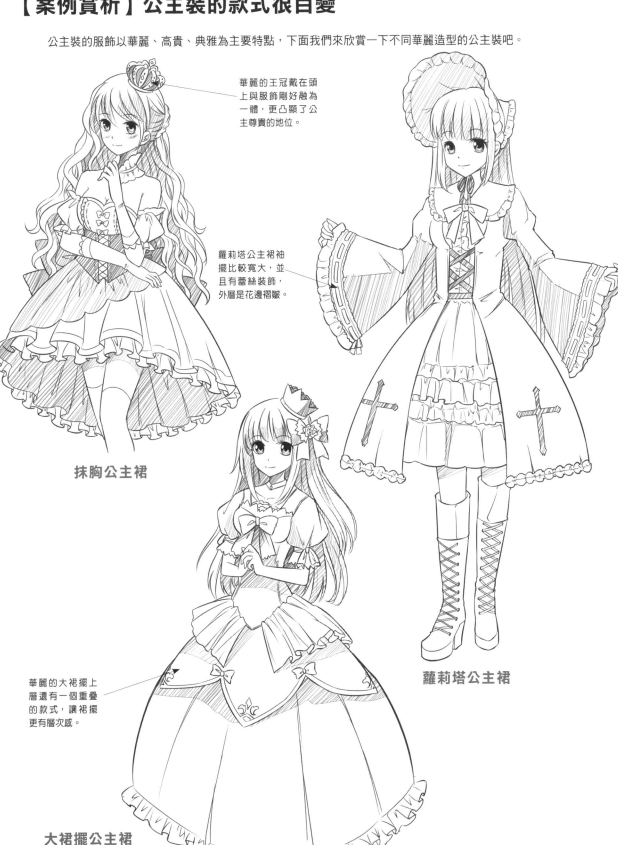

華麗的王冠戴在頭上與服飾剛好融為一體，更凸顯了公主尊貴的地位。

蘿莉塔公主裙袖擺比較寬大，並且有蕾絲裝飾，外層是花邊褶皺。

抹胸公主裙

華麗的大裙擺上層還有一個重疊的款式，讓裙擺更有層次感。

蘿莉塔公主裙

大裙擺公主裙

【實戰案例】典雅公主裝的少女

　　典雅的公主裝一定要凸顯公主華麗、高貴的氣質，下面我們就來繪製一個穿著華麗公主裙的少女，裙子上添加了很多花邊褶皺。

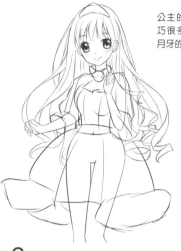

公主的王冠要小巧很多，是一個月牙的王冠造型。

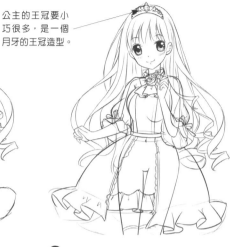

1. 首先畫出少女可愛典雅的動態姿勢，人物是漂亮的長捲髮造型。

2. 大致勾畫出裙子輪廓，是收腰的設計，裙擺蓬鬆而華麗。

3. 根據草圖勾畫出公主裙外層的大片花邊褶皺，衣袖的褶皺也很多，注意裙子是從中間分開的造型。

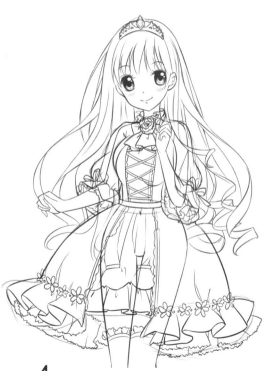

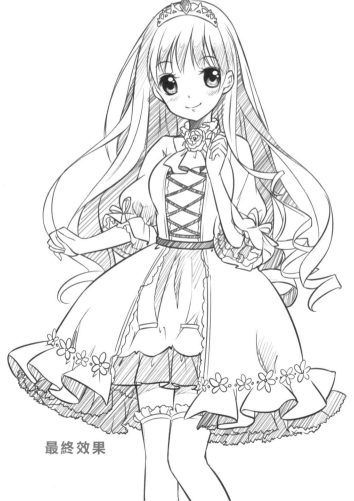

4. 裙子胸口的位置是一個交叉絲帶的設計，讓胸部曲線更加飽滿，裙擺中間是一層小花邊，外側裙擺上還有一圈小花朵蕾絲，襪子的襪口也有花邊褶皺。

最終效果

39

漢服是古代服飾的代表

漢服，全稱是「漢民族傳統服飾」，又稱漢衣冠。漢服承載了漢族的染織繡等傑出工藝和美學，傳承了30多項中國非物質文化遺產以及受保護的中國工藝美術。

【基礎講解】 漢服的繪製技巧

漢服包括衣裳、首服、髮式、面飾、鞋履、配飾等共同組合的整體衣冠系統。漢服的袖子又稱「袂」，「袖寬且長」是漢服禮服袖型的主要特點，漢服的小袖、短袖也比較多見。

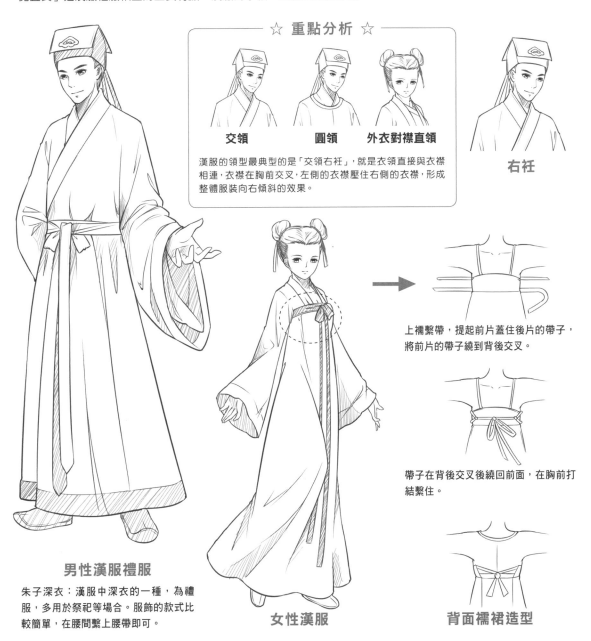

☆ 重點分析 ☆

交領　　　　圓領　　　外衣對襟直領

漢服的領型最典型的是「交領右衽」，就是衣領直接與衣襟相連，衣襟在胸前交叉，左側的衣襟壓住右側的衣襟，形成整體服裝向右傾斜的效果。

右衽

上襦繫帶，提起前片蓋住後片的帶子，將前片的帶子繞到背後交叉。

帶子在背後交叉後繞回前面，在胸前打結繫住。

男性漢服禮服

朱子深衣：漢服中深衣的一種，為禮服，多用於祭祀等場合。服飾的款式比較簡單，在腰間繫上腰帶即可。

女性漢服

背面襦裙造型

129

【案例賞析】漢服的款式很多變

漢服的形制主要有「深衣」制、「襦裙」制等類型，襦裙為婦女喜愛的服裝樣式。漢服的款式繁多複雜，且有禮服、常服、特種服飾之分。

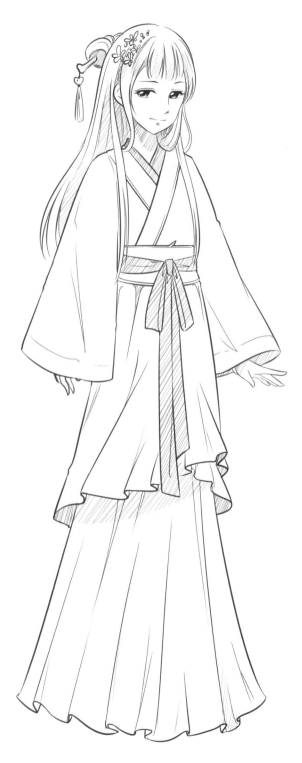

漢服深衣

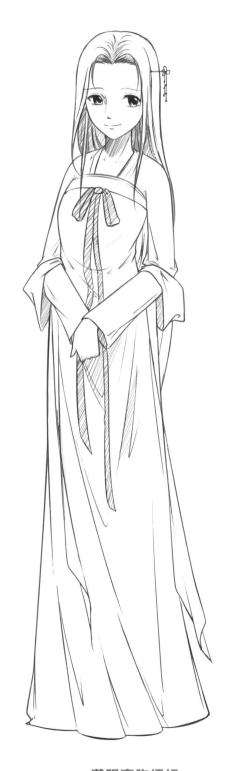

漢服齊胸襦裙

【實戰案例】身著漢服的美少女

　　齊胸襦裙是襦裙的一種，屬於漢服。齊胸襦裙可以分為對襟齊胸襦裙和交領齊胸襦裙，都很寬鬆飄逸，穿起來都很好看。

1. 繪製少女半側面的站姿，人物雙手微微張開。

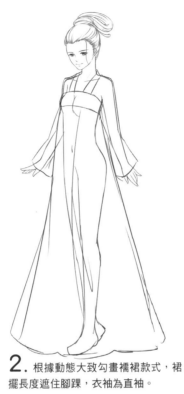

2. 根據動態大致勾畫襦裙款式，裙擺長度遮住腳踝，衣袖為直袖。

3. 然後繪製出少女的對襟衣領，襦裙用布帶或宮條束腰。

> 直袖的袖口比較平直，在手肘的部分會產生一些細小的褶皺。

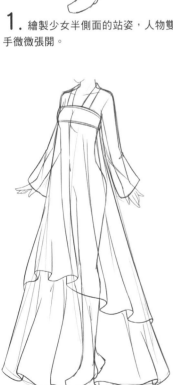

4. 直袖的袖子不是特別寬大，裙擺設計成兩層的款式，讓裙子層次更豐富。

5. 最後是繪製束胸襦裙上垂下來的腰帶，末端有一些小花刺繡點綴。

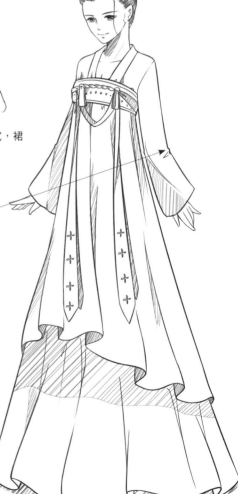

最終效果

40

莊重而華麗的禮服

禮服是指在重要晚會上所穿的莊重而且正式的服裝。女士禮服有晚禮服、小禮服、套裝禮服、婚紗禮服，男性禮服有燕尾服、西裝禮服、韓版禮服等。

【基礎講解】流暢的線條和華麗的裝飾是重點

禮服的設計最主要的特點是突出人物的身形特徵，女性禮服以修身為主，運用流暢的線條和各種小飾品的點綴來凸顯服飾的華麗。

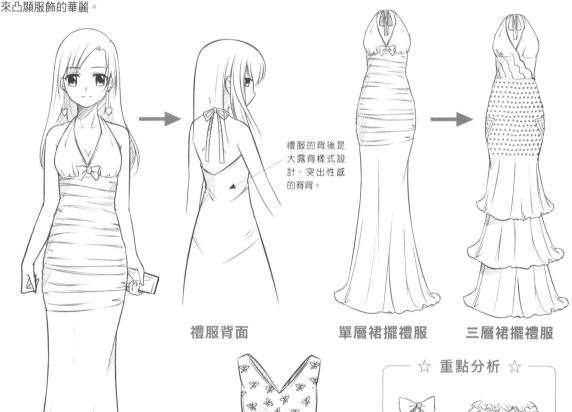

禮服的背後是大露背樣式設計，突出性感的脊背。

禮服背面

單層裙擺禮服

三層裙擺禮服

☆ **重點分析** ☆

蝴蝶結　　花邊褶皺

珍珠寶石　　花朵圖案

蕾絲邊

上面的蝴蝶結、花邊、珍珠、蕾絲等都是禮服上點綴的一些小的裝飾品。

修身長款禮服

有點魚尾造型的修身長款禮服，以V領設計突出少女修長的脖頸，腰臀部分以褶皺突出服飾的層次感。

小禮服

小禮服的款式十分精緻小巧，腰部有一個鬆緊的收腰設計，裙擺上點綴了許多小蝴蝶。

【案例賞析】長、短款的禮服各有特色

　　長款禮服裙長及腳背，面料追求飄逸、垂感好，顏色以黑色最為隆重。小禮服搭配的服飾適宜選擇簡潔、流暢的款式，著重呼應服裝所表現的風格。

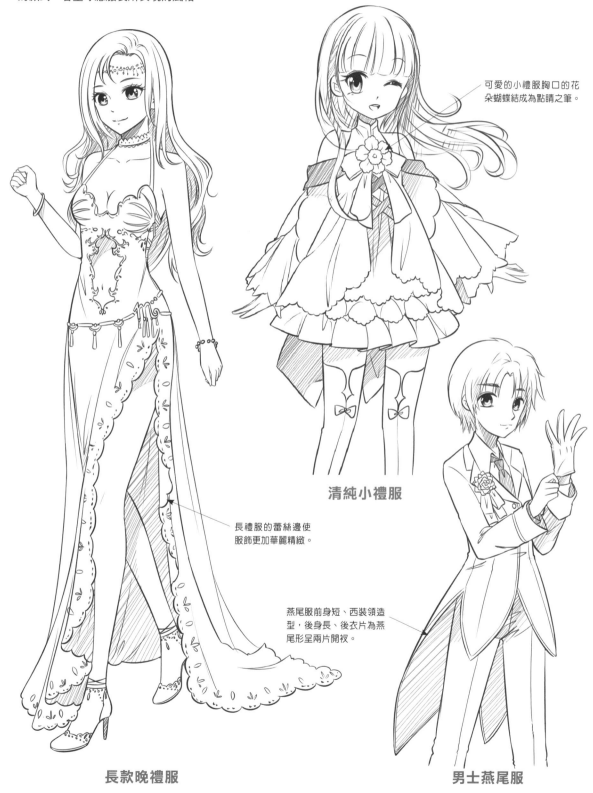

可愛的小禮服胸口的花朵蝴蝶結成為點睛之筆。

清純小禮服

長禮服的蕾絲邊使服飾更加華麗精緻。

燕尾服前身短、西裝領造型，後身長、後衣片為燕尾形呈兩片開衩。

長款晚禮服

男士燕尾服

【實戰案例】身穿禮服的少年

西裝禮服是男士禮服的一種，正式的禮服襯衫搭配領帶或領結，背心和腰封選擇其一，整套服裝會讓人物顯得穩重而成熟。

3. 根據草圖繪製襯衫的領子，注意用較硬朗的線條繪製出領子的立體感。

4. 然後繪製出領帶、馬甲及外套，袖口處襯衫的袖口會露出一點。

1. 先確定一個少年的站立姿態的身體輪廓，描繪出人物的肌肉線條。

2. 大致勾勒出西裝禮服的基本款式輪廓，注意襯衫、馬甲、外套的層次感。

體型清瘦高挑的男生，建議設計為穿著剪裁合身的禮服，能讓人物顯得更加精神。

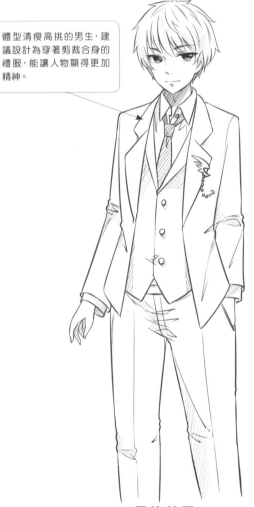

5. 進一步添加馬甲上的三顆紐扣，以及佩戴在西裝外套上的華麗胸針。

6. 最後繪製長褲，大腿根部和膝蓋位置有較多堆積褶皺，並用粗一點的線條畫出褲子的立體感。

最終效果

41

具有奇幻色彩的魔法服飾

具有奇幻色彩的魔法服飾在現實生活中是不常見的，一般是根據一些神話傳說或者是想像來繪製的，魔法服飾的款式更加華麗和新穎。

【基礎講解】 為普通的服飾添加魔法元素

普通的服飾款式十分簡單，我們可以在服飾上添加一些具有魔幻元素的物件，例如手上拿著魔法棒，頭上戴著魔法頭箍，以及披上一件魔法袍都是可以的。

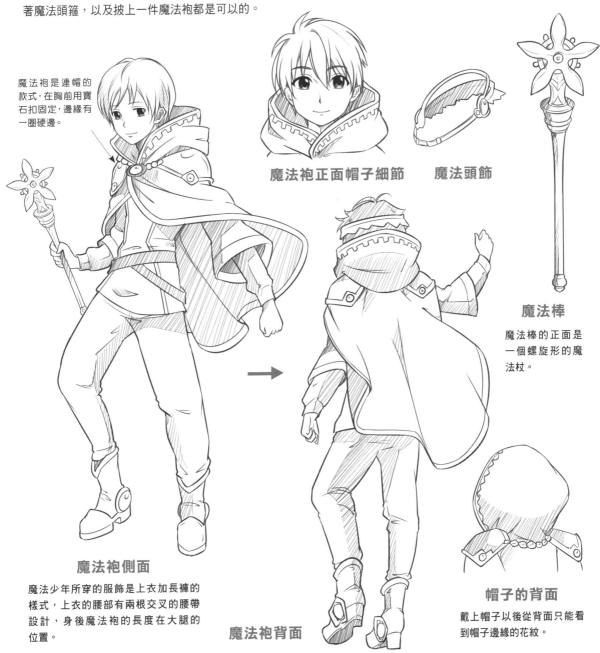

魔法袍是連帽的款式，在胸前用寶石扣固定，邊緣有一圈硬邊。

魔法袍正面帽子細節

魔法頭飾

魔法棒

魔法棒的正面是一個螺旋形的魔法杖。

魔法袍側面

魔法少年所穿的服飾是上衣加長褲的樣式，上衣的腰部有兩根交叉的腰帶設計，身後魔法袍的長度在大腿的位置。

魔法袍背面

帽子的背面

戴上帽子以後從背面只能看到帽子邊緣的花紋。

【案例賞析】身著不同魔法袍的漫畫人物

不同身分和屬性的魔法人物所穿的魔法袍也是不一樣的，有些魔法人物穿著比較簡單，有些則比較奢華。

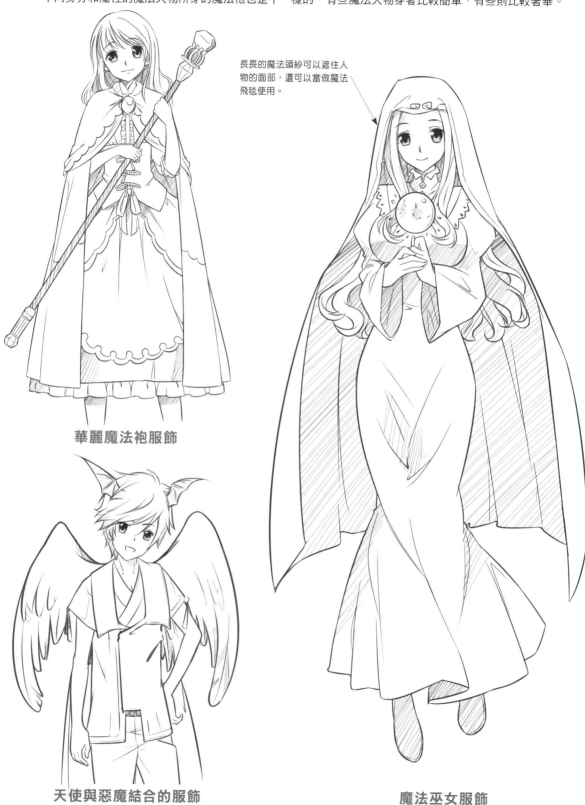

長長的魔法頭紗可以遮住人物的面部，還可以當做魔法飛毯使用。

華麗魔法袍服飾

天使與惡魔結合的服飾

魔法巫女服飾

【實戰案例】魔法裝束的少女

　　魔法裝束的少女的服飾是人們根據想像創造出來的，下面我們就一起來繪製一個身穿魔法奇幻服飾，頭上戴著華麗的尖尖魔法帽的少女吧。

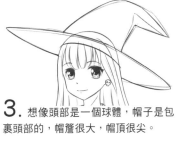

2. 初步構思少女頭上戴著大大、尖尖的魔法帽，衣服是可愛的翻領裙，後面的衣領分開吊著兩顆魔法球。

3. 想像頭部是一個球體，帽子是包裹頭部的，帽簷很大，帽頂很尖。

1. 繪製一手拿著南瓜燈，一手拿著魔法棒的少女半側面。

魔法帽中間裝飾一個骷髏頭，還可以是漂亮的大大蝴蝶結。

4. 將衣服的外輪廓繪製出來，衣袖很寬大，邊緣有荷葉邊的設計。

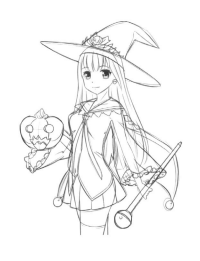

5. 勾畫帽子中間的骷髏裝飾，以及領口的三角裝飾，還有南瓜燈的眼睛等。

最終效果

惹人憐愛的女僕裝

女僕裝為人所知基本是從ACG作品而來。女僕裝是由19世紀末英國的傭人與女管家所穿的某種特定的圍裙裝慢慢改良而來的一種服飾。

【基礎講解】穿上圍裙你就是女僕了

圍裙是女僕裝的重要標誌之一，既有長款也有短款，樣式也很多變，而且大多都有華麗的荷葉邊以及口袋。

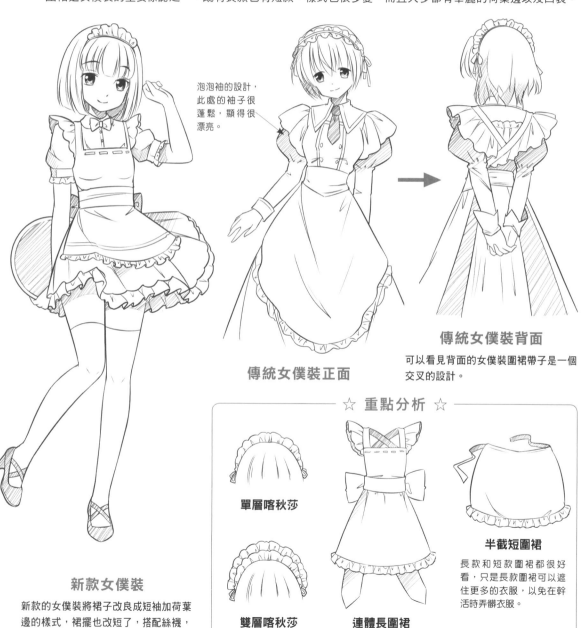

泡泡袖的設計，此處的袖子很蓬鬆，顯得很漂亮。

傳統女僕裝正面

傳統女僕裝背面
可以看見背面的女僕裝圍裙帶子是一個交叉的設計。

☆ 重點分析 ☆

單層喀秋莎

雙層喀秋莎

連體長圍裙

半截短圍裙
長款和短款圍裙都很好看，只是長款圍裙可以遮住更多的衣服，以免在幹活時弄髒衣服。

新款女僕裝
新款的女僕裝將裙子改良成短袖加荷葉邊的樣式，裙擺也改短了，搭配絲襪，圍裙也變為短款圍裙。

【案例賞析】傳統與改良的女僕裝

傳統女僕裝主要是以荷葉邊裝飾的白圍裙加上素色連身長裙，頭上還會戴女僕頭巾。改良女僕裝更美觀，還是以白色荷葉邊圍裙為主，而連身裙則由長裙變成短裙，並且會穿連褲絲襪、吊帶襪等。

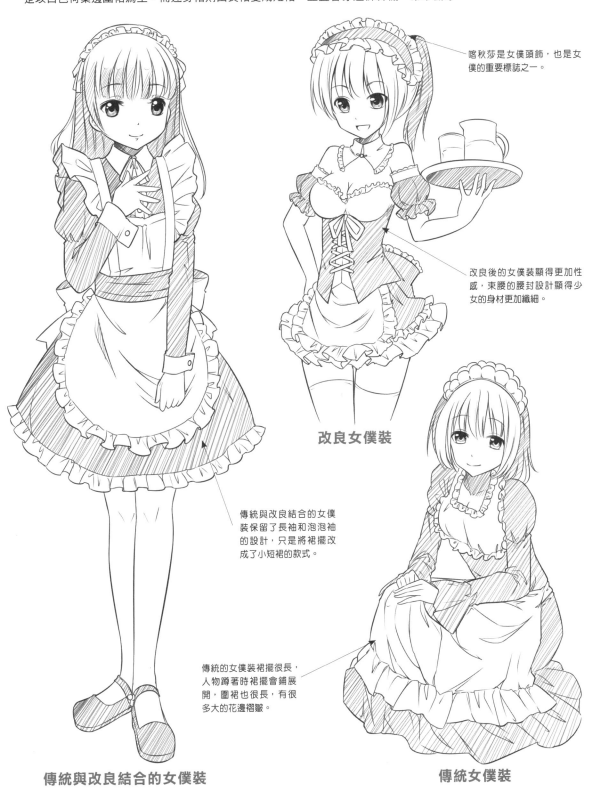

喀秋莎是女僕頭飾，也是女僕的重要標誌之一。

改良後的女僕裝顯得更加性感，束腰的腰封設計顯得少女的身材更加纖細。

改良女僕裝

傳統與改良結合的女僕裝保留了長袖和泡泡袖的設計，只是將裙擺改成了小短裙的款式。

傳統的女僕裝裙擺很長，人物蹲著時裙擺會鋪展開，圍裙也很長，有很多大的花邊褶皺。

傳統與改良結合的女僕裝

傳統女僕裝

【實戰案例】女僕裝少女

女僕裝少女的最大特點是穿著女僕服飾，戴著可愛的頭飾。對於女僕服飾的描繪可以參考網上的資料等。

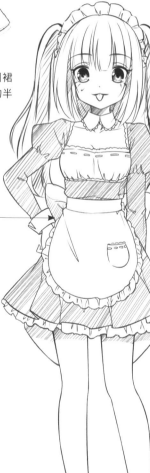

4. 鞋子是帶一點跟的圓頭鞋，腳踝處有一個寬寬的帶子。

3. 繪製出女僕裝和圍裙的結構，圍裙是一個短的半圓形小圍裙。

1. 首先勾畫一個紮著雙馬尾的正面站姿少女，注意少女的身體修長且高挑。

2. 簡單勾畫出女僕裝的款式，為長袖的短裙，還要有一個圍裙。

> 女僕裝的圍裙有短款和長款兩種，短款是繫在腰間的，長款是在背後交叉打結的。

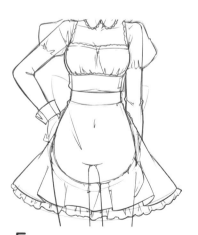

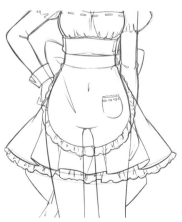

5. 裙擺有一圈花邊褶皺的設計，注意花邊的褶皺繪製得自然一些會更漂亮。

6. 最後是繪製出圍裙後面超大的蝴蝶結以及裙擺的褶皺的細節。圍裙的側面還有一個小荷包的設計。

最終效果

日系風格的和服

和服本身的織染和刺繡十分華麗。穿和服時要搭配木屐、布襪，還要根據和服的種類梳不同的髮型。

【基礎講解】 簡潔而又不失設計的和服

男子和服以染有花紋的長袍為主；少女在正式的儀式、典禮等時穿的禮服主要分為黑留袖和色留袖。和服屬於平面裁剪，幾乎全部由直線構成，即以直線創造和服的美感。

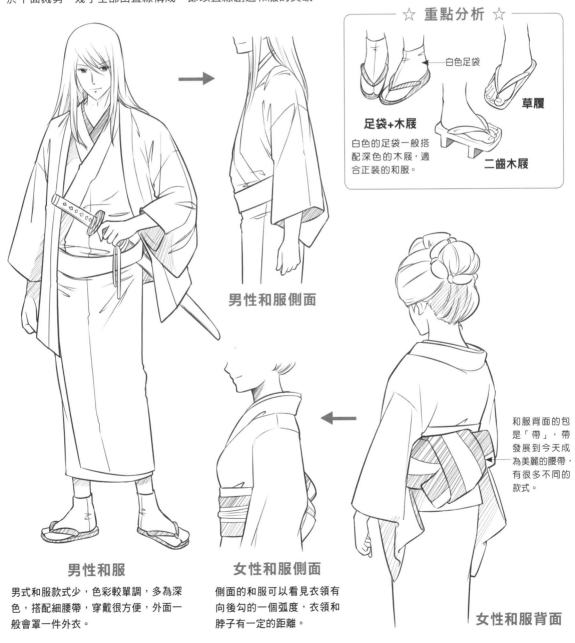

☆ 重點分析 ☆

白色足袋

草履

足袋+木屐

白色的足袋一般搭配深色的木屐，適合正裝的和服。

二齒木屐

男性和服側面

和服背面的包是「帶」，帶發展到今天成為美麗的腰帶，有很多不同的款式。

男性和服

男式和服款式少，色彩較單調，多為深色，搭配細腰帶，穿戴很方便，外面一般會罩一件外衣。

女性和服側面

側面的和服可以看見衣領有向後勾的一個弧度，衣領和脖子有一定的距離。

女性和服背面

【案例賞析】男女和服款式大不同

　　和服的種類很多，不僅有男女和服之分，而且有便服和禮服之分。男式和服款式少，多深色，腰帶細。女式和服款式多樣，色彩豔麗，腰帶寬，不同的和服腰帶的結法也不同，還要配不同的髮型。

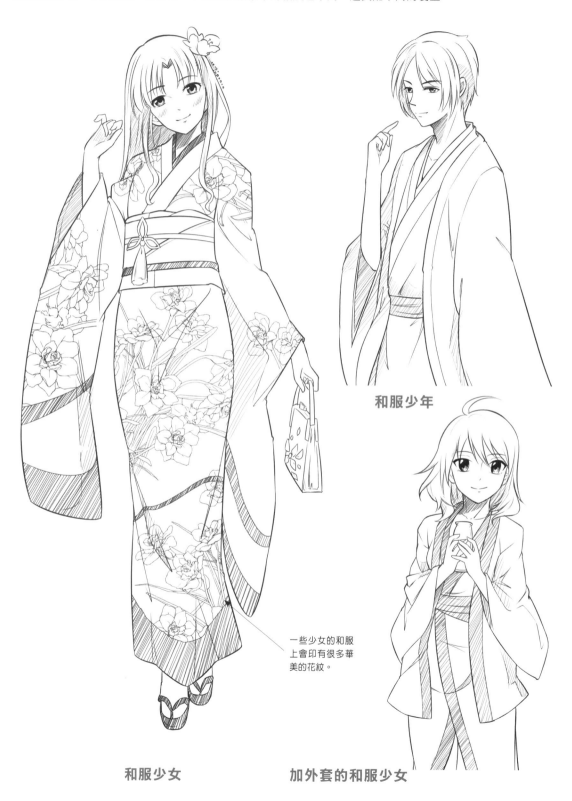

和服少年

一些少女的和服上會印有很多華美的花紋。

和服少女　　　　加外套的和服少女

【實戰案例】身著和服的少女

和服在日本是參加一些活動和祭典上穿的傳統服飾，和服的袖子比較寬大，在腰部要用腰帶束緊。

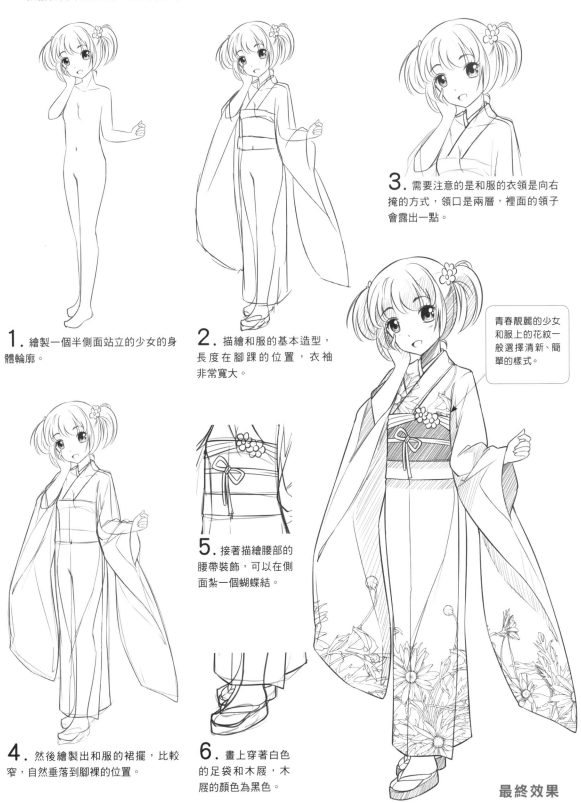

3. 需要注意的是和服的衣領是向右掩的方式，領口是兩層，裡面的領子會露出一點。

1. 繪製一個半側面站立的少女的身體輪廓。

2. 描繪和服的基本造型，長度在腳踝的位置，衣袖非常寬大。

青春靚麗的少女和服上的花紋一般選擇清新、簡單的樣式。

5. 接著描繪腰部的腰帶裝飾，可以在側面紮一個蝴蝶結。

4. 然後繪製出和服的裙擺，比較窄，自然垂落到腳裸的位置。

6. 畫上穿著白色的足袋和木屐，木屐的顏色為黑色。

最終效果

7

Chapter

加BUFF
神器——道具

　　道具是裝點和修飾人物角色的器物，不同風格和類型的道具與合適的背景與人物搭配，可以呈現出各種意想不到的效果。本章我們就一起來學習這些神奇的道具。

44

LESSON

道具畫法手到擒來

道具不是簡單的物品描繪，而是人們的創造力、想像力等的延續和繼承。不同道具造型都有跡可循，只要把握好道具的繪製規律，各種道具描繪都十分簡單。

【基礎講解】 畫出道具的不同質感

不同道具有不同的光澤和紋理，因為它們是用不同材質的物品製作而成的，例如鑽石項鍊的光澤十分璀璨，木梳的光澤比較淡，表面會有木質紋理等。

木椿的紋理是一圈一圈的，表示樹木的年輪。

木椿的紋理

原木梳子

綠檀木顏色較深，可以用一層灰色加上絲滑的木紋描繪出質感。

綠檀木梳子

木質燈箱為一個四方形，邊框表面有一圈一圈的木紋。

木質燈箱

鑽石項鍊

鑽石項鍊是水滴造型，鑽石表面有菱形切割面，我們可以適當塗黑加深鑽石的紋理，就能描繪出鑽石璀璨的光澤了。

佩戴鑽石項鍊的少女

145

【案例賞析】常見道具大集合

道具在我們身邊隨處可見，不同的道具有不同用途，下面我們來欣賞一下各種不同造型的道具。

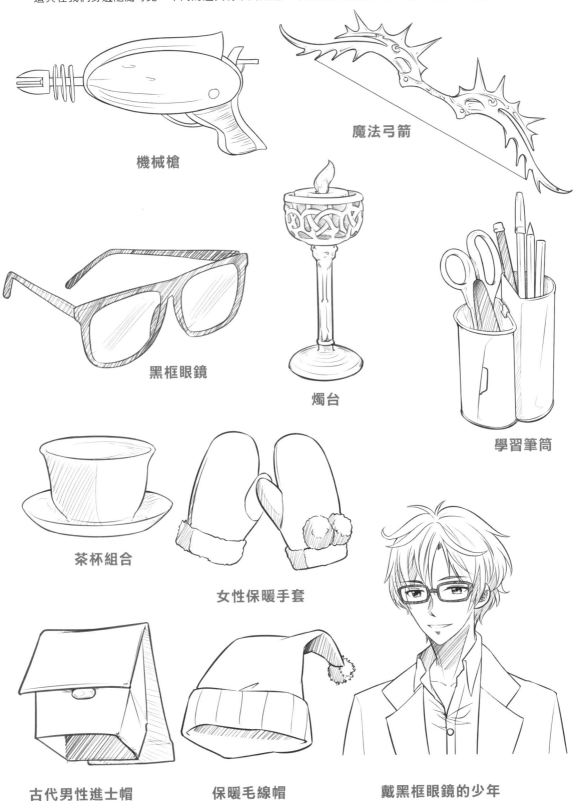

機械槍

魔法弓箭

黑框眼鏡

燭台

學習筆筒

茶杯組合

女性保暖手套

古代男性進士帽

保暖毛線帽

戴黑框眼鏡的少年

【實戰案例】晶瑩剔透的玻璃杯

透明的杯子是玻璃材質，晶瑩剔透且造型也有很多種，下面我們一起來看看具體畫法吧。

1. 首先我們確定玻璃杯的高度，10公分左右，然後標出杯子的十字線。

2. 接下來確定杯子的寬度，杯身中間最寬，杯口和杯底等寬，比中間略窄一些。

3. 用流暢圓滑的曲線勾畫出我們確定好的幾個點，注意杯口是橢圓形狀。

4. 大致草圖勾畫完以後我們用曲線描繪杯子的外輪廓，注意玻璃杯的杯底有3公分左右的厚度。

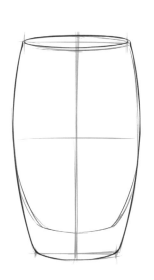

5. 順著玻璃杯邊緣的曲線向上描繪出杯口的橢圓形，然後在下面再畫一條曲線表示杯口的厚度。

6. 再勾畫出杯底的一些玻璃投射出的紋理，在杯身中間描繪出茶水的液面。

最終效果

45

日常生活道具有很多

日常生活類的道具五花八門，吃飯類的道具有鍋碗瓢盆，學習用的道具則有鉛筆、橡皮、文具盒、書本等，生活娛樂的道具則有鞋子、帽子、圍巾、眼鏡等。

【基礎講解】日常生活道具的表現

生活道具種類太多我們不能一一詳細講解，下面我們以校園人物角色常穿的皮鞋為例，給大家細緻分析其繪製技巧與結構特點。

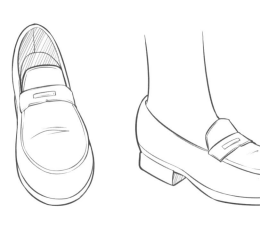

鞋子的基本結構　　　穿上鞋子的腳部展示

皮鞋是以皮革製作而成的一種單鞋，校園人物經常穿著，有一點鞋跟，鞋面是圓頭的造型。

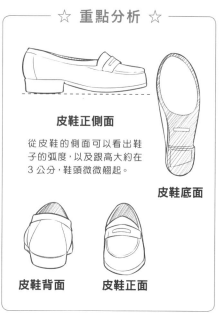

☆ ── 重點分析 ☆ ──

皮鞋正側面

從皮鞋的側面可以看出鞋子的弧度，以及跟高大約在3公分，鞋頭微微翹起。

皮鞋底面

皮鞋背面　　　**皮鞋正面**

●鞋子的立體繪製解析

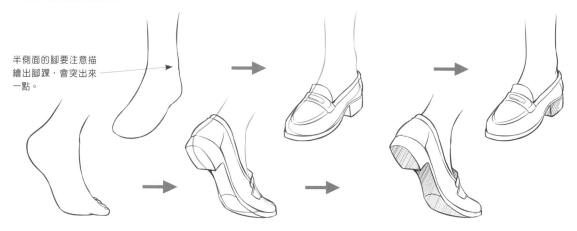

半側面的腳要注意描繪出腳踝，會突出來一點。

要畫出立體的鞋子，我們首先要大致勾畫出腳的動態，一個半側面，一個墊腳的動態。

然後根據腳的動態勾畫鞋子，注意半側面的腳要描繪出皮鞋表面的造型，墊腳的鞋子可以看見鞋跟和鞋底。

最後適當調整一下鞋子的細節，要畫出飽滿的鞋面結構，將被光面塗黑，立體的鞋子就繪製完成了。

148

【案例賞析】各種生活道具

生活道具有各種各樣的形態，下面我們就一起來欣賞一下給我們生活帶來極大便利的生活道具。

梅花圖折扇

條紋圖案毛巾

花瓶

鴨舌帽

兔耳髮箍

文具盒

各式蝴蝶結

白色帆布鞋

長柄雨傘

戴著配飾的少女

【實戰案例】神奇的帽子

　　帽子有男款、女款之分，還有春夏秋冬四季之分，不同季節人們會佩戴不同厚度和造型的帽子，下面我們就來繪製一頂蘿莉和嬰兒都適合的花邊褶皺圓帽。

1. 首先我們想像頭部是一個圓形，所以帽子的帽口是一個橢圓形，然後再勾畫出帽頂。

2. 在帽口邊緣畫出花邊的大概走向，還有繫帽子的絲帶在底部紮成一個蝴蝶結。

3. 在帽子的草圖上用不規則的曲線勾畫出帽頂的邊緣輪廓，帽子材質柔軟，所以邊緣線會凹凸不平，有起伏褶皺。

4. 根據花邊褶皺的走向描繪出花邊和擠壓的褶皺線，注意帽子的透視。

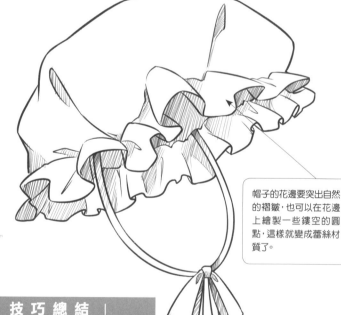

帽子的花邊要突出自然的褶皺，也可以在花邊上繪製一些鏤空的圓點，這樣就變成蕾絲材質了。

最終效果

蝴蝶結的繪製要表現出其立體感。

5. 最後繪製帽子上的絲帶，從帽子的內部花邊褶皺的地方開始描繪。

| 技 巧 總 結 |

1. 帽子不管什麼造型戴在頭上的部位都是一個圓形。
2. 草圖的勾畫對於細節的描繪十分重要，所以不要忽略草圖的步驟。

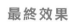

46

電子產品的設計很時尚

電子產品是以電能為動力的相關產品，特別是現代科技發展速度加快，人們對生活品質的要求也越來越高，科技正逐漸豐富和改變我們的生活。

【基礎講解】 設計感出眾的電子產品特點分析

手錶是現如今持續發展的電子產品之一。手錶造型百變且小巧精緻，佩戴十分方便，也是很好的裝飾品。

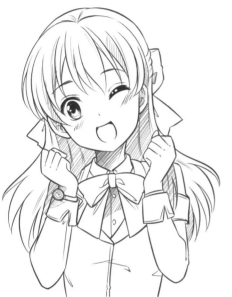

戴著手錶的少女

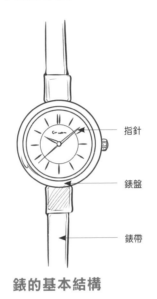

指針

錶盤

錶帶

錶的基本結構

手錶主要是由錶帶、錶盤、指針三大部分組成的。

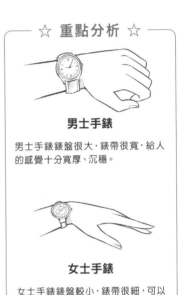

☆ 重點分析 ☆

男士手錶

男士手錶錶盤很大，錶帶很寬，給人的感覺十分寬厚、沉穩。

女士手錶

女士手錶錶盤較小，錶帶很細，可以襯托出少女纖細的手腕。

方形手錶

方形手錶的錶盤不要畫成僵硬的長方形，錶盤兩側會有細微的弧度。

皮質錶帶紋理

皮質錶帶有很多細小的裂紋，注意用細小的線條描繪。

圓形手錶

圓形錶盤就是一個簡單的圓形，適合各種手錶的設計。

鋼化錶帶紋理

鋼化錶帶是由很多小塊的長方形格子組成，注意其銜接點即可。

【案例賞析】各色時尚的電子產品

科技發展越來越先進，給生活帶來了許多便利，下面我們一起來欣賞一下吧。

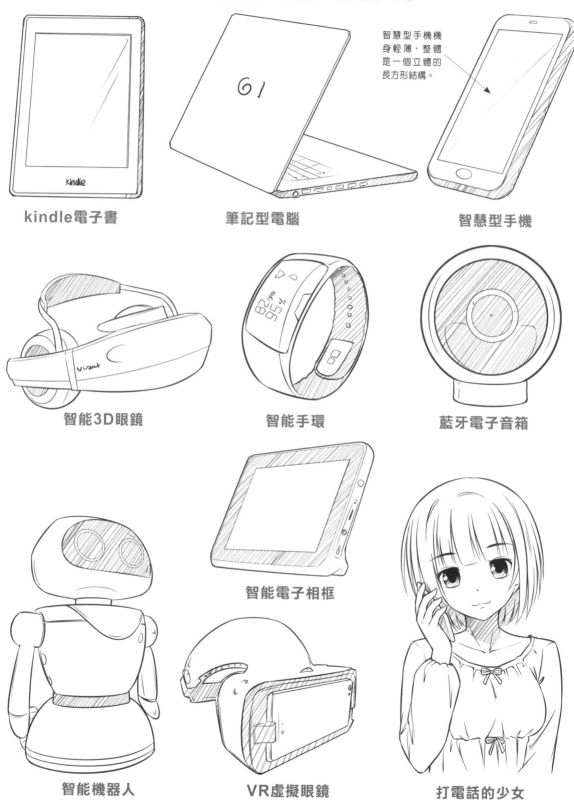

智慧型手機機身輕薄，整體是一個立體的長方形結構。

kindle電子書

筆記型電腦

智慧型手機

智能3D眼鏡

智能手環

藍牙電子音箱

智能電子相框

智能機器人

VR虛擬眼鏡

打電話的少女

【實戰案例】無線藍牙音箱

無線藍牙音箱的造型可以很百變，有圓形、長方形、心形或者更加奇特的造型。藍牙音箱的最大特點是體積小巧，音質效果很好，攜帶方便。

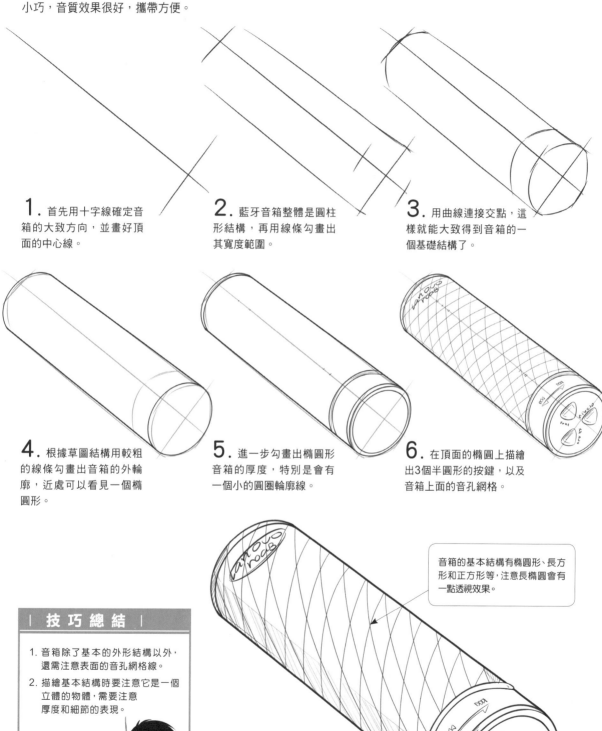

1. 首先用十字線確定音箱的大致方向，並畫好頂面的中心線。

2. 藍牙音箱整體是圓柱形結構，再用線條勾畫出其寬度範圍。

3. 用曲線連接交點，這樣就能大致得到音箱的一個基礎結構了。

4. 根據草圖結構用較粗的線條勾畫出音箱的外輪廓，近處可以看見一個橢圓形。

5. 進一步勾畫出橢圓形音箱的厚度，特別是會有一個小的圓圈輪廓線。

6. 在頂面的橢圓上描繪出3個半圓形的按鍵，以及音箱上面的音孔網格。

音箱的基本結構有橢圓形、長方形和正方形等，注意長橢圓會有一點透視效果。

| 技 巧 總 結 |

1. 音箱除了基本的外形結構以外，還需注意表面的音孔網格線。
2. 描繪基本結構要注意它是一個立體的物體，需要注意厚度和細節的表現。

最終效果

47

充滿奇幻色彩的奇幻道具

奇幻道具在現實生活中是不存在的，它們是根據傳說或者想像憑空創造出來的，不需要有很多實用性，但一定要華麗、美觀。

【基礎講解】包羅萬象的奇幻道具造型

奇幻道具種類包羅萬象，我們以基本的弓箭為例為大家分析講解奇幻弓箭和普通造型弓箭的區別，以及如何構思造型描繪出華麗的弓箭及質感。

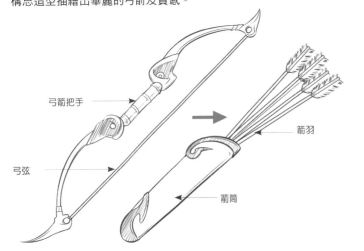

弓箭把手

弓弦

箭羽

箭筒

弓箭結構　　**箭筒結構**

☆ 重點分析 ☆

愛神丘比特弓箭造型

愛神丘比特因為是一個小孩，所以弓箭的造型十分小巧，而且箭頭設計成一顆心形造型，十分貼合人物的形象。

●男、女弓箭造型的差異

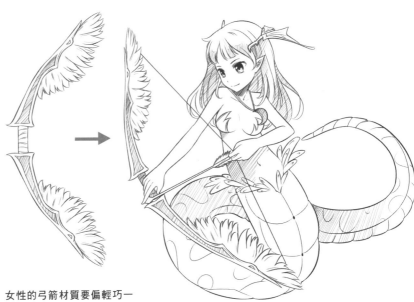

男性的奇幻弓箭造型比較簡單，只是弓箭的把手部分用羽毛和寶石進行了裝飾。

女性的弓箭材質要偏輕巧一點，弓箭兩端用華麗的羽毛進行裝飾。

拉弓射箭的蛇女

【案例賞析】充滿個性的奇幻道具

奇幻道具是日常生活中不存在的一類物品，是根據想像創造的具有魔幻力量的道具，所以造型天馬行空。

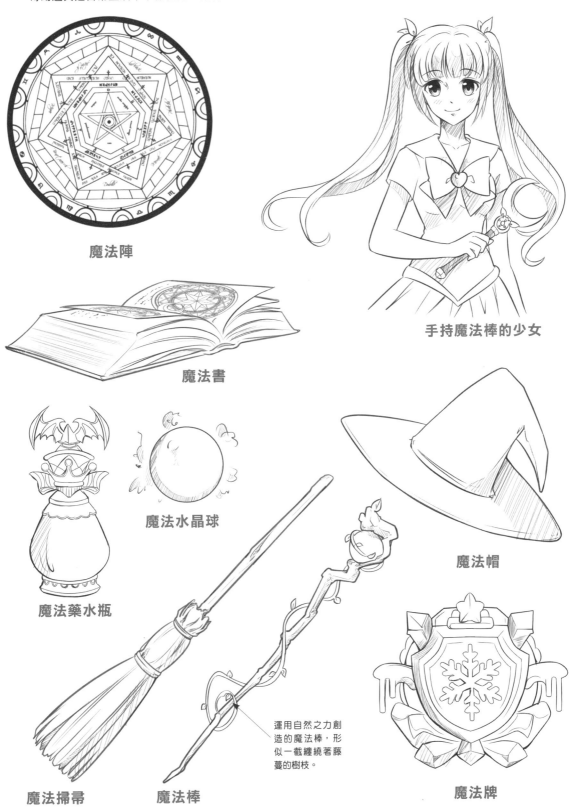

魔法陣

手持魔法棒的少女

魔法書

魔法水晶球

魔法藥水瓶

魔法帽

運用自然之力創
造的魔法棒，形
似一截纏繞著藤
蔓的樹枝。

魔法掃帚　　　　**魔法棒**

魔法牌

【實戰案例】玄幻豎琴

玄幻豎琴和普通的豎琴有很大區別。玄幻豎琴造型別緻且華麗，人物在撥弦彈奏時會產生魔音或者光束攻擊敵人，是玄幻人物角色常備的法寶之一。

注意盛開的花瓣是張開的趨勢，花瓣之間是連接在一起的。

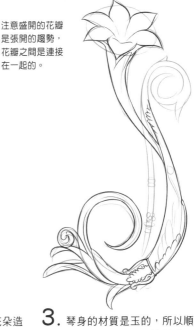

1. 首先設計豎琴的基本造型，呈流暢的S曲線，是藤蔓和花朵的樣式。

2. 再細分出上面一朵盛開的花朵造型。琴身是彎曲纏繞的藤蔓樣式。

3. 琴身的材質是玉的，所以順滑的曲線可以表現出玉的晶瑩質感，上面還鑲嵌著金子固定。

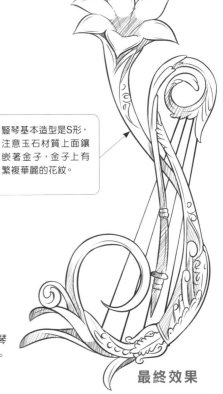

豎琴基本造型是S形，注意玉石材質上面鑲嵌著金子，金子上有繁複華麗的花紋。

4. 大體描繪以後再繪製上面一小段藤蔓，注意它是向內彎曲呈圓形的，並且有葉子張開的姿態。

5. 用直線連接豎琴的上下兩端表示琴弦，再進一步勾畫琴身上的繁複花紋。

最終效果

48

具有攻擊性的武器很多樣

武器，又稱為兵器，是用於攻擊的工具，也可以用來威懾和防禦。武器分現代武器和古代武器兩大類。

【基礎講解】 武器的造型要點

槍屬於現代武器中的槍械一類。槍是利用火藥燃燒能量發射子彈，打擊無防護或弱防護的有生目標，是步兵的主要武器。刀則屬於冷兵器一類，造型簡單。

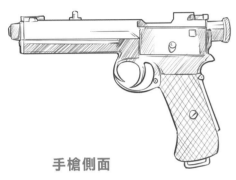

手槍側面

幾何形體概括圖

手槍可以簡單概括為一個長方形和一個四邊形的組合。

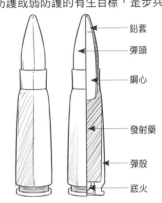

鉛套

彈頭

鋼心

發射藥

彈殼

底火

子彈的結構

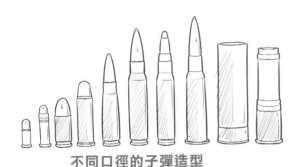

不同口徑的子彈造型

☆ **重點分析** ☆

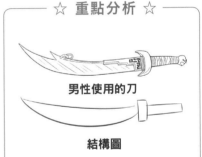

男性使用的刀

結構圖

男性使用的刀整體造型比較長，且刀的寬度比較窄，刀柄上的花紋與雕刻相對也都比較簡單。

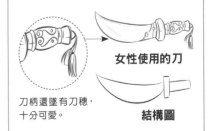

女性使用的刀

刀柄還墜有刀穗，十分可愛。

結構圖

女性使用的刀整體造型比較短小、精緻，整體短且刀刃比較寬，殺傷力較強，刀柄位置一般有華麗的花紋雕刻。

食指扣動扳機來控制子彈的發射。

握槍的手勢

【案例賞析】各種造型奇特的武器

武器分現代武器和古代武器兩大類，下面我們來看一看這些犀利武器的造型。

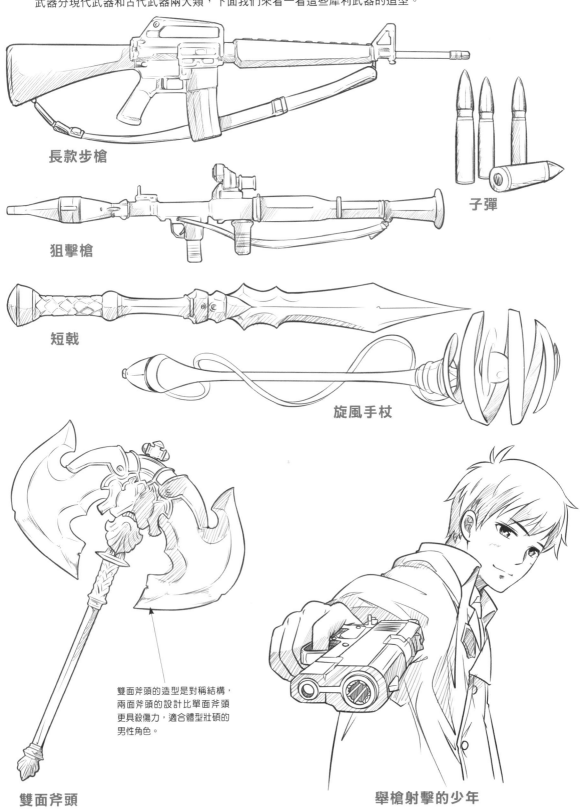

長款步槍

子彈

狙擊槍

短戟

旋風手杖

雙面斧頭的造型是對稱結構，兩面斧頭的設計比單面斧頭更具殺傷力，適合體型壯碩的男性角色。

雙面斧頭

舉槍射擊的少年

【實戰案例】鋒利的寶劍

　　寶劍是古代兵器之一，屬於「短兵」，素有「百兵之君」的美稱。古代的劍是長條形，前端尖，後端安有短柄，兩邊有刃，一般劍柄和劍穗可以體現寶劍的精緻、華麗。

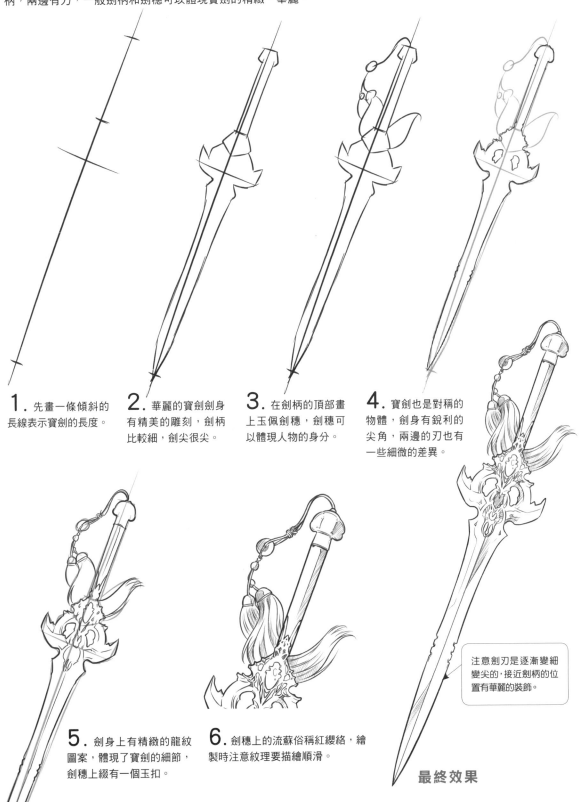

1. 先畫一條傾斜的長線表示寶劍的長度。

2. 華麗的寶劍劍身有精美的雕刻，劍柄比較細，劍尖很尖。

3. 在劍柄的頂部畫上玉佩劍穗，劍穗可以體現人物的身分。

4. 寶劍也是對稱的物體，劍身有銳利的尖角，兩邊的刃也有一些細微的差異。

5. 劍身上有精緻的龍紋圖案，體現了寶劍的細節，劍穗上綴有一個玉扣。

6. 劍穗上的流蘇俗稱紅纓絡，繪製時注意紋理要描繪順滑。

注意劍刃是逐漸變細變尖的，接近劍柄的位置有華麗的裝飾。

最終效果

49

豐富多彩的體育道具

體育道具是在進行體育教學、競技比賽和身體鍛鍊的過程中所使用的所有物品的統稱，如常見的籃球、排球、足球、網球、棒球等。

【基礎講解】體育道具就在身邊

身邊的體育道具最為常見也是最容易掌握和繪製的，下面我們就來看一看最常用到的羽毛球拍如何描繪，以及對其細節的把握。

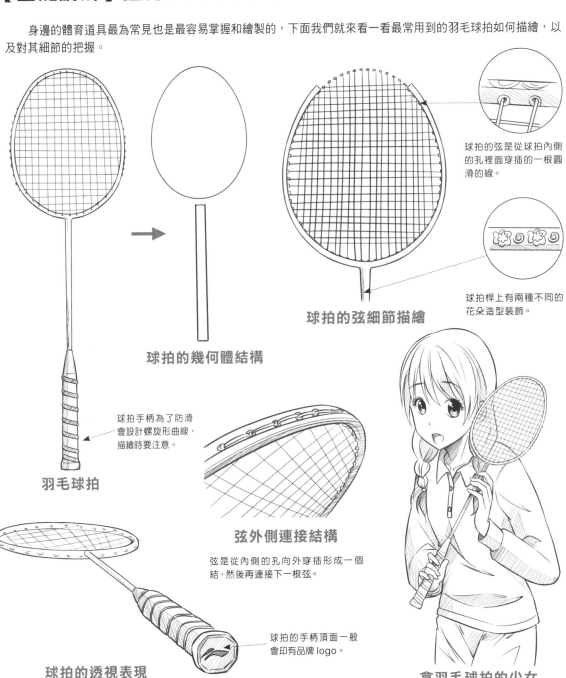

球拍的弦是從球拍內側的孔裡面穿插的一根圓滑的線。

球拍的弦細節描繪

球拍桿上有兩種不同的花朵造型裝飾。

球拍的幾何體結構

球拍手柄為了防滑會設計螺旋形曲線，描繪時要注意。

羽毛球拍

弦外側連接結構

弦是從內側的孔向外穿插形成一個結，然後再連接下一根弦。

球拍的手柄頂面一般會印有品牌 logo。

球拍的透視表現

拿羽毛球拍的少女

【案例賞析】有趣的體育道具

體育道具分不同種類,本小節我們就一起來欣賞一下這些有趣的道具。

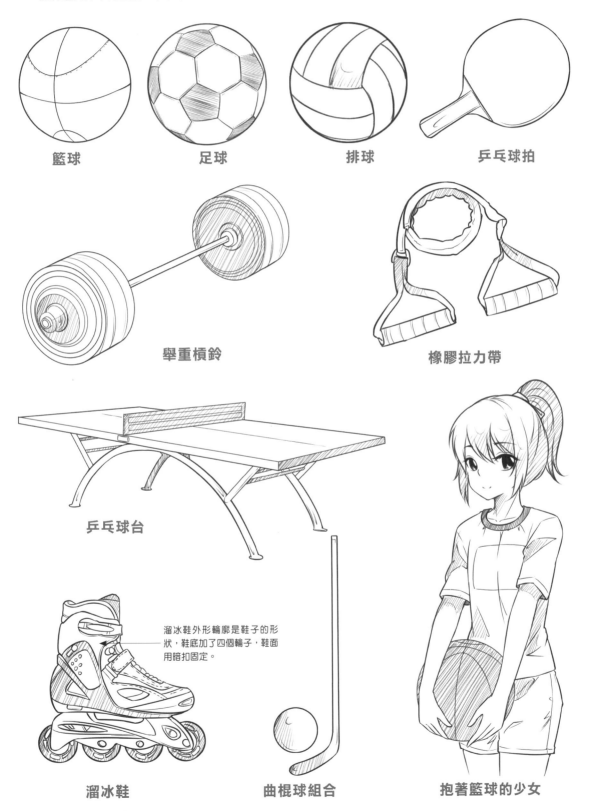

籃球

足球

排球

乒乓球拍

舉重槓鈴

橡膠拉力帶

乒乓球台

溜冰鞋外形輪廓是鞋子的形狀,鞋底加了四個輪子,鞋面用暗扣固定。

溜冰鞋

曲棍球組合

抱著籃球的少女

【實戰案例】網球拍組合

網球拍由拍頭、拍喉、拍柄組成，在使用時還需要配合網球線、避震器等配件。網球拍的材質決定其使用壽命，好的網球拍接球時會更精準。

1. 首先畫出一個傾斜的十字線，表示網球拍的長度，再畫一個小十字表示網球。

2. 進一步確定網球拍的拍頭是一個較寬的橢圓形，拍柄是細長的長方形，網球是一個小圓形。

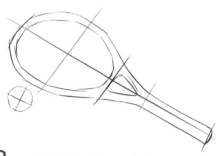

3. 用弧線連接直線的交點，描繪出網球拍的大體結構，拍頭是一個立體的橢圓，拍喉中間是鏤空的設計。

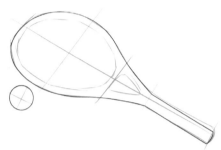

4. 然後是進一步勾畫出細節的線稿，注意拍頭與手柄之間是向內凹的曲線。

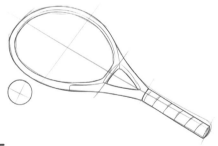

5. 再描繪內側的橢圓形表示拍頭的立體結構以及手柄的紋路，粗糙紋路和材質可以防滑。

6. 勾畫拍頭的網線，是柔韌度很好的尼龍線，線條要橫向和豎向交叉繪製。

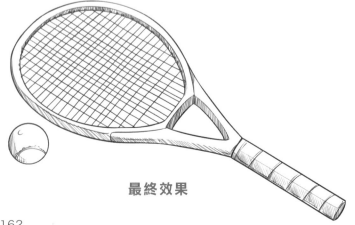

最終效果

| 技 巧 總 結 |

1. 網球拍是由一個橢圓形和一個細長的長方形組合而成的。

2. 網球拍的整體造型比較短，且手柄和球拍都比羽毛球拍要大很多。

50
LESSON

征服海陸空的交通道具

交通工具是現代人的生活中不可缺少的一部分。隨著科學技術的進步，陸地的汽車、海洋的輪船、天空的飛機，大大方便了人們的生活出行。

【基礎講解】 交通工具的特點

交通工具的造型十分複雜，我們繪製時可以先用簡單的幾何形體概括出其基本的造型，然後再添加細節零部件。

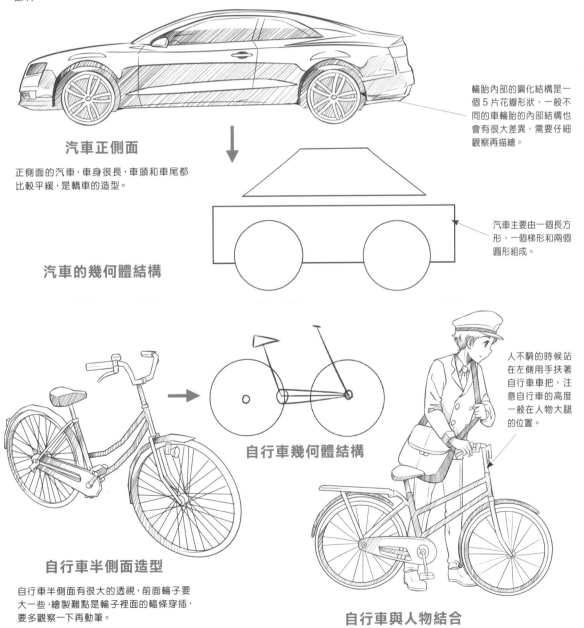

汽車正側面

正側面的汽車，車身很長，車頭和車尾都比較平緩，是轎車的造型。

輪胎內部的鋼化結構是一個 5 片花瓣形狀，一般不同的車輪胎的內部結構也會有很大差異，需要仔細觀察再描繪。

汽車的幾何體結構

汽車主要由一個長方形、一個梯形和兩個圓形組成。

自行車半側面造型

自行車半側面有很大的透視，前面輪子要大一些，繪製難點是輪子裡面的輻條穿插，要多觀察一下再動筆。

自行車幾何體結構

自行車與人物結合

人不騎的時候站在左側用手扶著自行車車把，注意自行車的高度一般在人物大腿的位置。

【案例賞析】種類繁多的交通工具

交通工具涵蓋了水、陸、空三大區域，不同交通工具造型與速度也各不相同，下面我們一起來看一下吧！

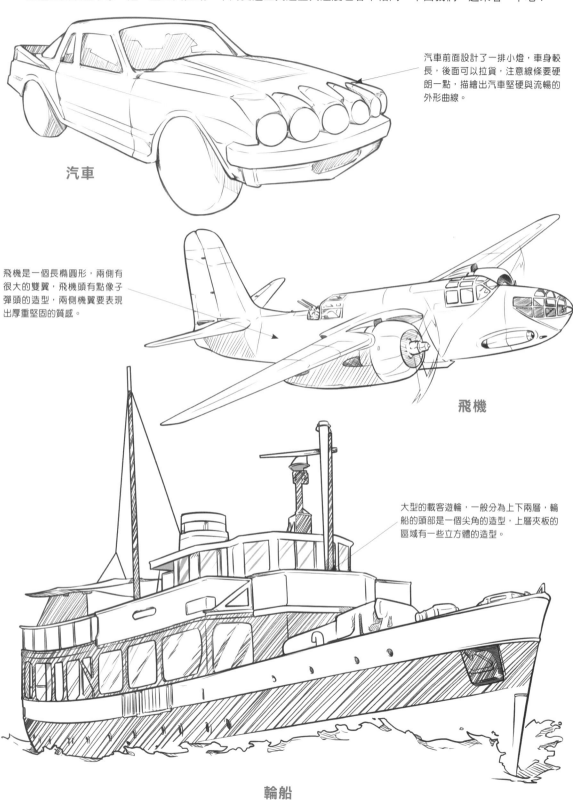

汽車前面設計了一排小燈，車身較長，後面可以拉貨，注意線條要硬朗一點，描繪出汽車堅硬與流暢的外形曲線。

汽車

飛機是一個長橢圓形，兩側有很大的雙翼，飛機頭有點像子彈頭的造型，兩側機翼要表現出厚重堅固的質感。

飛機

大型的載客遊輪，一般分為上下兩層，輪船的頭部是一個尖角的造型，上層夾板的區域有一些立方體的造型。

輪船

【實戰案例】便捷的汽車

　　轎車車身結構主要包括車身殼體、車門、車窗等，轎車車身可以概括成長方體，車頂和車窗部分是一個上小下大的梯形，四個輪子是有厚度的圓形。

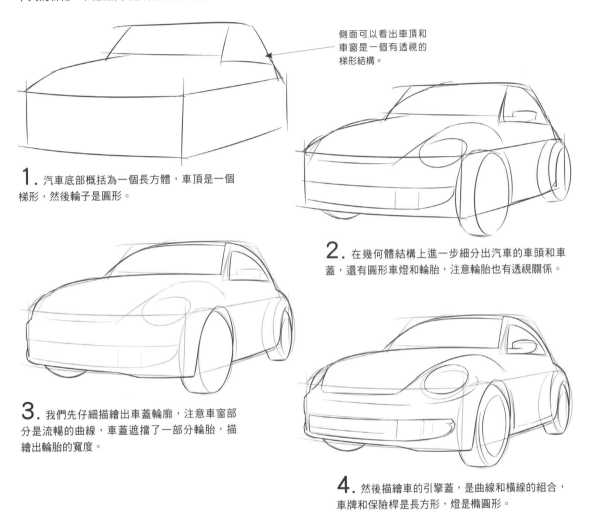

側面可以看出車頂和車窗是一個有透視的梯形結構。

1. 汽車底部概括為一個長方體，車頂是一個梯形，然後輪子是圓形。

2. 在幾何體結構上進一步細分出汽車的車頭和車蓋，還有圓形車燈和輪胎，注意輪胎也有透視關係。

3. 我們先仔細描繪出車蓋輪廓，注意車窗部分是流暢的曲線，車蓋遮擋了一部分輪胎，描繪出輪胎的寬度。

4. 然後描繪車的引擎蓋，是曲線和橫線的組合，車牌和保險桿是長方形，燈是橢圓形。

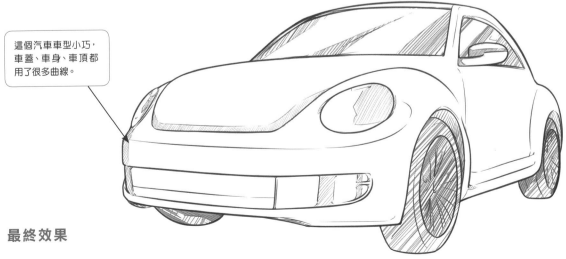

這個汽車車型小巧，車蓋、車身、車頂都用了很多曲線。

最終效果

Chapter

8

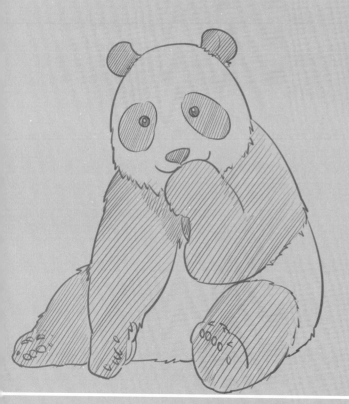

非人類
也會很有愛

自然界有著眾多的種群，牠們形貌各異，特點鮮明。要讓漫畫熱鬧起來，牠們也會陸續登場，所以對於這些可愛的生靈，我們也要掌握牠們的畫法。

51

LESSON

哺乳動物很像人

哺乳動物是一種體表有毛、恆溫胎生、身體結構功能複雜的脊椎動物。繪製哺乳動物需要我們多瞭解牠們的身體結構。

【基礎講解】 哺乳動物身體的分解

哺乳動物的身體表面一般都有毛覆蓋，整體可分為頭、頸、軀幹、四肢和尾五個部分。在繪製軀幹時又可以將軀幹簡化為前部、腹部、後部三部分，這有助於我們掌握正確的比例。

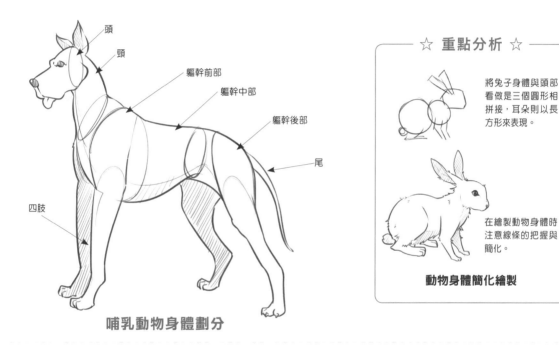

哺乳動物身體劃分

☆ 重點分析 ☆

將兔子身體與頭部看做是三個圓形相拼接，耳朵則以長方形來表現。

在繪製動物身體時注意線條的把握與簡化。

動物身體簡化繪製

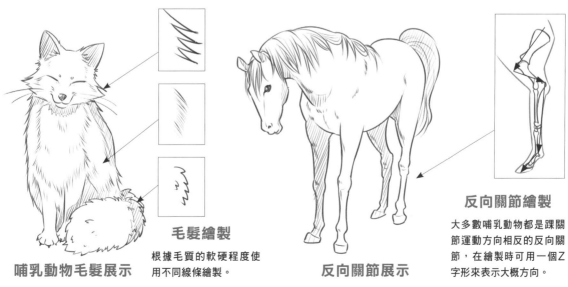

哺乳動物毛髮展示

毛髮繪製

根據毛質的軟硬程度使用不同線條繪製。

反向關節展示

反向關節繪製

大多數哺乳動物都是踝關節運動方向相反的反向關節，在繪製時可用一個Z字形來表示大概方向。

【案例賞析】哺乳動物一家親

不同種類的哺乳動物在外形上的差別很大，下面來看看這幾個有代表性的可愛動物吧。

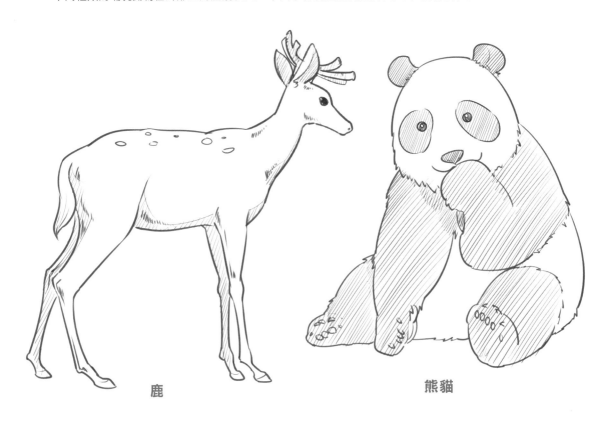

鹿

熊貓

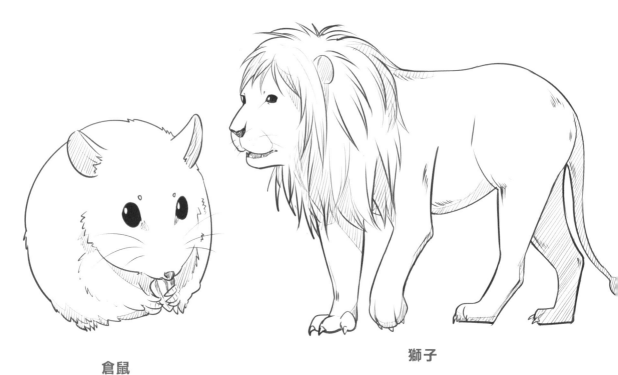

倉鼠

獅子

【實戰案例】畫萌萌喵星人

在繪製貓的身體時，我們盡量將牠身體各部分簡化為圓形表示，注意仔細刻畫圓潤的腦袋與尖角耳朵。

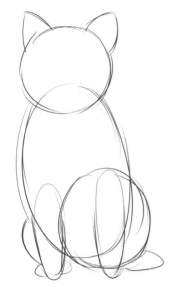

1. 用圓形來表示貓咪的頭部，以橢圓形來表示貓咪的身體，相互拼接組合出身體結構。

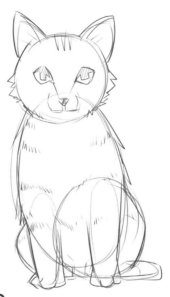

2. 繪製出貓咪兩隻前腳撐地的蹲坐姿勢草圖。

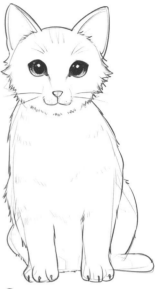

3. 用向兩側微偏的三角形繪製出貓耳，貓臉兩側的絨毛弧線向上微翹，在嘴部以細線向外挑出鬍鬚。

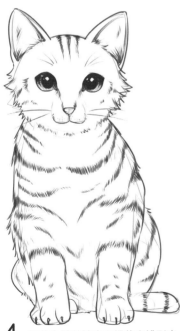

4. 沿著身體外輪廓向裡依次排列出小短線來表示貓咪的身體花紋，紋路的走向要有所變化，這樣會更生動。

貓咪身上的絨毛較短，我們在繪製身體輪廓時可用柔軟的短線來表示毛髮。

| 技巧總結 |

大多數哺乳動物在運動時的動作具有很大的伸縮性，我們在繪製時需要仔細觀察動物的動態習性，再以流暢的 S 形線條來簡化繪製動態。

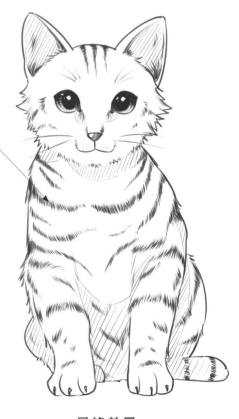

最終效果

52

LESSON

翅膀是鳥類的最大特點

大多數鳥類都是能飛行的卵生脊椎動物，背部的翅膀是我們繪製鳥類時需要著重表現的部位。

【基礎講解】鳥類的表現

鳥類基本全身被羽毛覆蓋，整體呈流線型。在繪製羽毛時盡量以整齊有序的線條排列表現，而鳥類的爪子則需要表現出捲曲的形態。

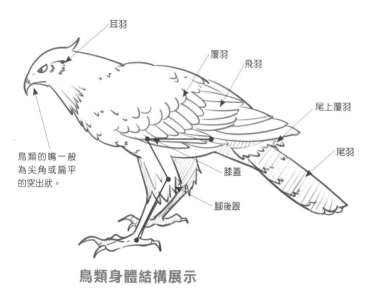

鳥類身體結構展示

耳羽
覆羽
飛羽
尾上覆羽
尾羽
膝蓋
腳後跟
鳥類的嘴一般為尖角或扁平的突出狀。

☆ **重點分析** ☆

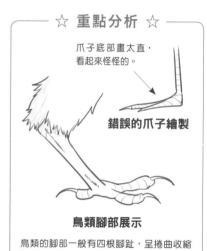

爪子底部畫太直，看起來怪怪的。

錯誤的爪子繪製

鳥類腳部展示

鳥類的腳部一般有四根腳趾，呈捲曲收縮狀，在立於地面時腳掌與地面間會有空隙，微微向上拱起。

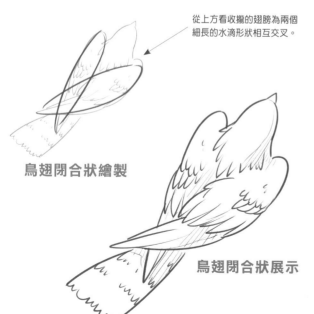

從上方看收攏的翅膀為兩個細長的水滴形狀相互交叉。

鳥翅閉合狀繪製

鳥翅閉合狀展示

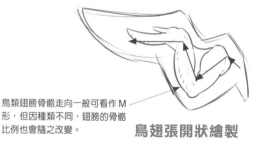

鳥類翅膀骨骼走向一般可看作 M 形，但因種類不同，翅膀的骨骼比例也會隨之改變。

鳥翅張開狀繪製

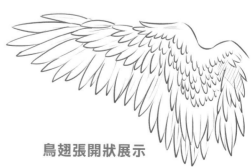

鳥翅張開狀展示

【案例賞析】形形色色的鳥類

不同種類的鳥在體格樣貌上也是有差別的，下面一起看看不同種類的鳥類吧。

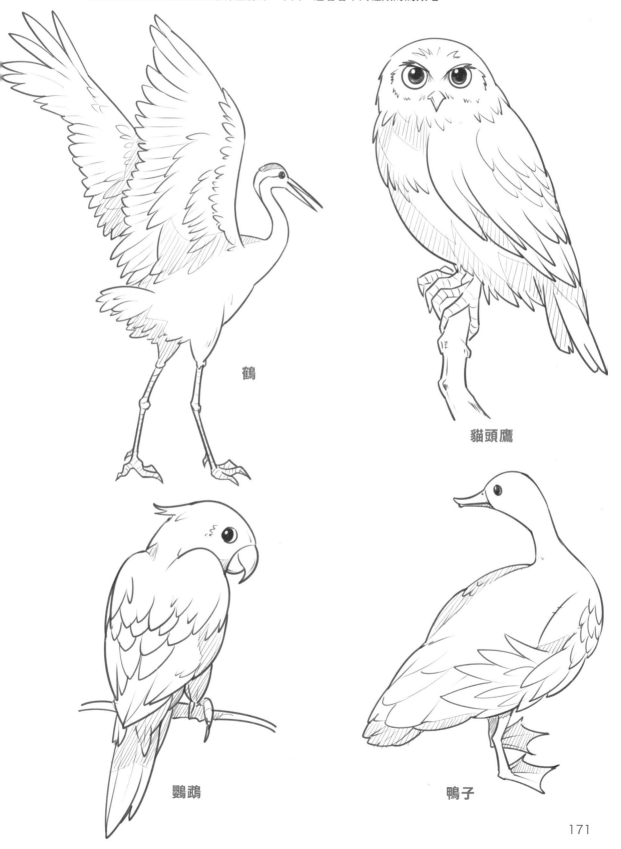

鶴

貓頭鷹

鸚鵡

鴨子

【實戰案例】畫靈巧的翠鳥

翠鳥的嘴部長而堅硬，頸部與腳較短，爪子纖細。充分瞭解翠鳥的身體特徵，在繪製時會更有把握。

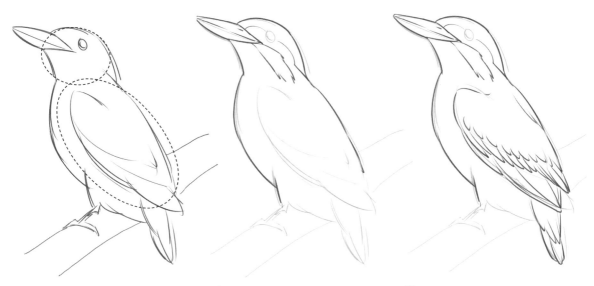

1. 在大小不一的橢圓形上繪製出翠鳥的身形草稿。

2. 用拉長的菱形來表示翠鳥細長的嘴，身體部分的輪廓弧線順滑流暢。

3. 翅膀的羽毛輪廓由短弧線拼接而成，羽毛由上至下越來越尖細。

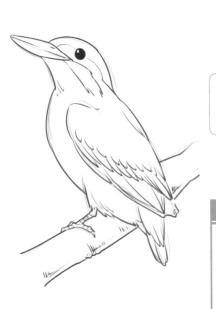

4. 繪製翠鳥的眼睛，以及尖細的爪子抓住樹枝停落在上面。

用較深的陰影排線來表現翠鳥的花紋，以 > 形來表現翠鳥的反向關節腿部。

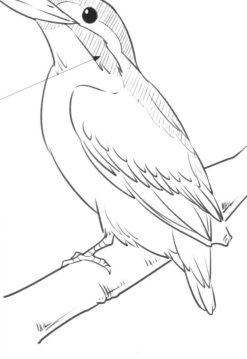

最終效果

| 技 巧 總 結 |

1. 猛禽類的眼睛輪廓較深，一般飛禽類的眼睛輪廓較為扁平。

2. 不同的鳥類其羽翼的長度是有區別的，收攏時的翅膀大塊覆羽間的朝向也是微微相錯的。

53

自由生活在水中的魚類

魚類是生活在水裡的脊椎動物，通過魚鰭與魚尾在水中進行活動。不同的生活環境使得魚類與一般陸地生物的身體結構有較大區別。

【基礎講解】 滑溜溜的身體是魚的特點

魚類的身體基本以流線型的輪廓為主，按照身體外形一般可分為紡錘型、側扁型、棍棒型和平扁型。細密的魚鱗與纖長細扁的尾巴是牠們的基本特徵。

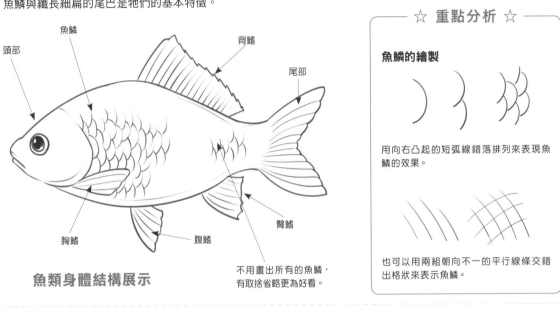

頭部
魚鱗
背鰭
尾部
胸鰭
腹鰭
臀鰭
不用畫出所有的魚鱗，有取捨省略更為好看。

魚類身體結構展示

☆ 重點分析 ☆

魚鱗的繪製

用向右凸起的短弧線錯落排列來表現魚鱗的效果。

也可以用兩組朝向不一的平行線條交錯出格狀來表示魚鱗。

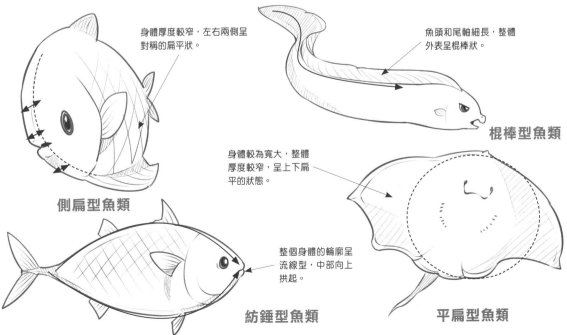

身體厚度較窄，左右兩側呈對稱的扁平狀。

魚頭和尾軸細長，整體外表呈棍棒狀。

棍棒型魚類

側扁型魚類

身體較為寬大，整體厚度較窄，呈上下扁平的狀態。

整個身體的輪廓呈流線型，中部向上拱起。

紡錘型魚類

平扁型魚類

【案例賞析】各種魚類真漂亮

水中各式各樣的魚類也讓我們的漫畫形象更加豐富，下面一起來欣賞一下不同類型的魚類吧。

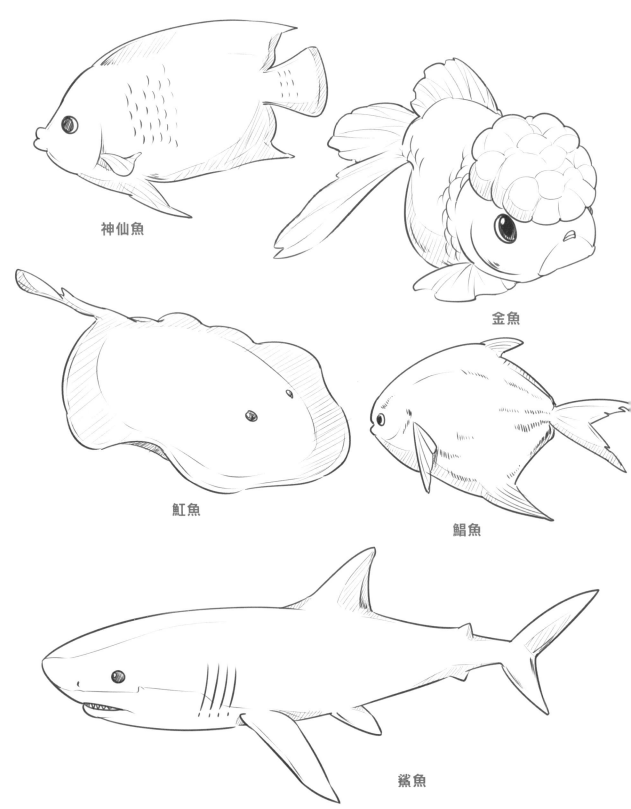

神仙魚

金魚

魟魚

鯧魚

鯊魚

【實戰案例】畫小丑魚

小丑魚的整體外形屬於紡錘型，頭部與尾部相對小於身體中部，繪製時注意小丑魚身上條紋花紋的表現。

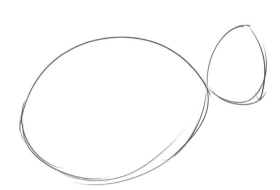

1. 用兩側稍尖的橢圓與邊角圓滑的小三角形組合表示小丑魚的身體輪廓。

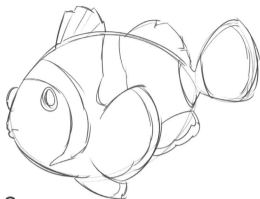

2. 用向右的扇形來表現小丑魚較大的魚鰭，並繪製出整體的草圖。

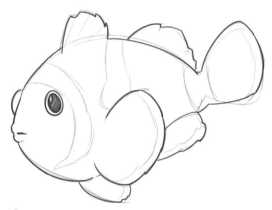

3. 以流暢的弧線將小丑魚的外輪廓繪製出來，眼睛與眼球用小圓表示。

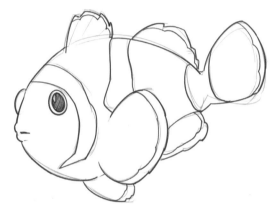

4. 用不規則的長線在小丑魚身上勾出蜿蜒的曲線表示花紋。

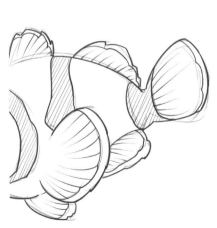

5. 用間隔大致相同的線條繪製出魚鰭與魚尾走向，用斜線在花紋處排出陰影效果。

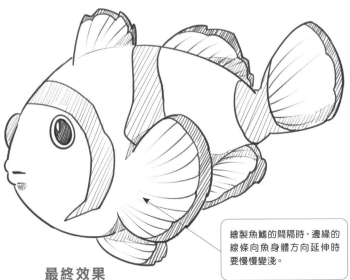

最終效果

繪製魚鰭的間隔時，邊緣的線條向魚身體方向延伸時要慢慢變淺。

54

LESSON

千奇百怪的昆蟲

昆蟲是屬於節肢類的無脊椎動物，按照翅目類型可分為許多種，其中鞘翅目、膜翅目和鱗翅目類的昆蟲最為常見。

【基礎講解】不同種類昆蟲的表現

昆蟲的身體結構一般分為三個部分：頭部、胸部和腹部。在繪製昆蟲時，翅膀紋絡的走向與不同足類的結構表現是我們描繪的重點。

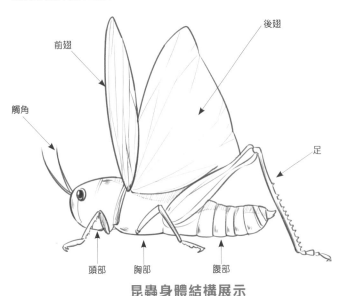

前翅　後翅

觸角　足

頭部　胸部　腹部

昆蟲身體結構展示

☆ **重點分析** ☆

跳躍足的大腿部分肌肉發達，與後部分比相對更粗壯。

跳躍足

捕捉足呈N字形彎折，第一和第二關節節肢較為粗壯。

捕捉足

步行足的後部分肢節較長。

步行足

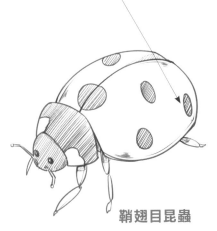

鞘翅目昆蟲翅膀多為堅硬的外殼，繪製時用流暢厚重的線條來表現翅膀的質感。

膜翅目昆蟲的翅膀透明，在繪製時要將翅膀後的物體也繪製出來。

鞘翅目昆蟲

鱗翅目昆蟲翅膀多為兩對，前翅較大，且翅膀上的花紋色彩斑斕，變化多樣。

鱗翅目昆蟲

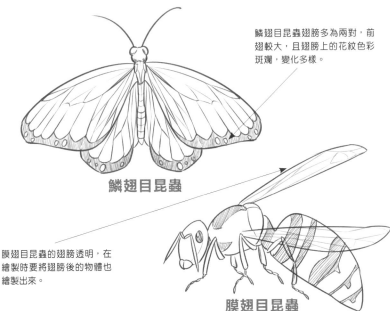

膜翅目昆蟲

【案例賞析】小巧的昆蟲們

昆蟲的身體相對更加小巧靈活，下面一起來欣賞不同種類的昆蟲吧。

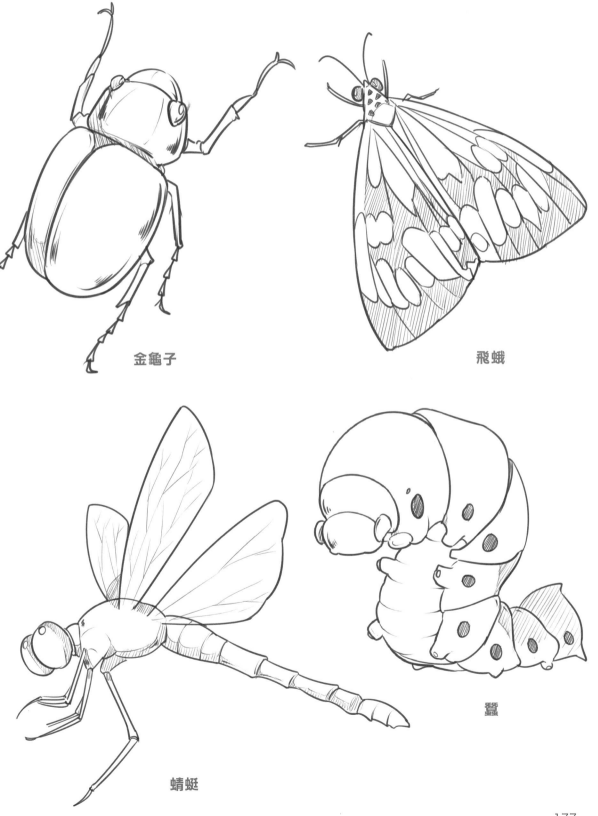

金龜子

飛蛾

蜻蜓

蠶

【實戰案例】畫獨角仙

　　獨角仙屬於鞘翅目昆蟲，身體上有著堅硬的外殼，頭部直長的犄角為獨角仙的最大特徵，繪製時盡量表現出外殼的厚重質感。

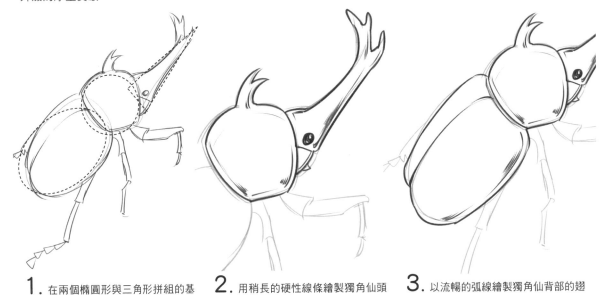

1. 在兩個橢圓形與三角形拼組的基礎上繪製出獨角仙的翅膀、頭部外殼與犄角。

2. 用稍長的硬性線條繪製獨角仙頭部的犄角，頭頂也有翹起的小彎角。

3. 以流暢的弧線繪製獨角仙背部的翅膀外殼，兩片翅膀呈拉長的橢圓狀。

> 一般我們繪製的都為雄性獨角仙，雌性獨角仙頭上沒有角。

4. 注意獨角仙的前肢較為粗壯，兩隻後足節肢分節較多，也更為細長。

最終效果

| 技 巧 總 結 |

繪製昆蟲時應該把握好物種的特徵進行描繪，比如在表現蝴蝶時，要著重表現雙翅的對稱。而有的昆蟲則需重點表現翅膀的網狀紋絡或胸腹部位置的絨毛。

55
LESSON

漫畫中的植物——樹木

在漫畫裡，樹木是組成場景的常見元素之一，多瞭解不同種類樹木、枝幹等的特點，能讓我們描繪的背景更生動。

【基礎講解】 樹木的繪畫要點

樹一般由樹根、樹幹、樹枝、樹葉組成，可以分為針葉樹與闊葉樹等，樹根一般埋於地底，可以省略，我們一般著重於樹葉與樹幹的繪製。

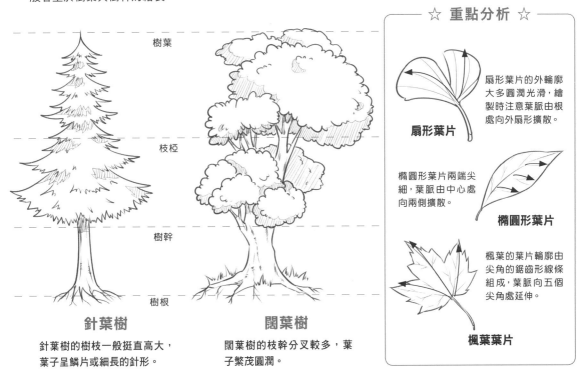

☆ **重點分析** ☆

扇形葉片

扇形葉片的外輪廓大多圓潤光滑，繪製時注意葉脈由根處向外扇形擴散。

橢圓形葉片

橢圓形葉片兩端尖細，葉脈由中心處向兩側擴散。

楓葉葉片

楓葉的葉片輪廓由尖角的鋸齒形線條組成，葉脈向五個尖角處延伸。

針葉樹 —— 樹葉 / 枝椏 / 樹幹 / 樹根

針葉樹

針葉樹的樹枝一般挺直高大，葉子呈鱗片或細長的針形。

闊葉樹

闊葉樹的枝幹分叉較多，葉子繁茂圓潤。

較硬的樹葉

硬一點的樹葉可用橢圓形的葉片來表示外輪廓。

較軟的樹葉

較軟以及遠景的樹葉可用圓滑的弧線組合表示。

繁茂的樹葉

繁密的樹葉可用細碎一點的弧線拼接組合。

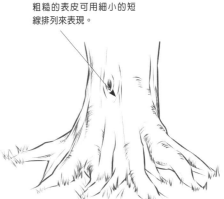

粗糙的表皮可用細小的短線排列來表現。

樹根的繪製

【案例賞析】鬱鬱蔥蔥的樹木

不同種類樹木的枝幹和樹葉表現都不同，下面一起欣賞不同種類的樹木吧。

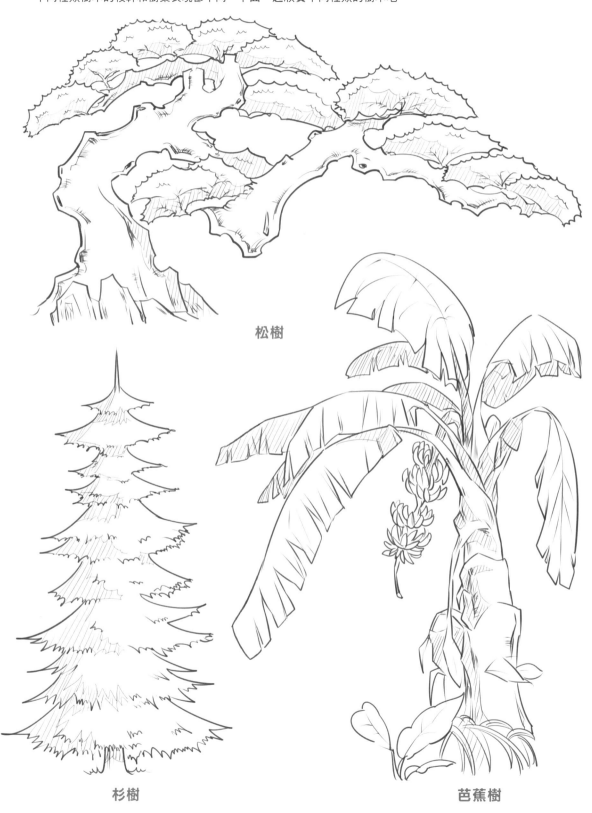

松樹

杉樹

芭蕉樹

【實戰案例】繪製一棵大樹

樟樹為常見的大樹之一，樟樹樹幹通常高大挺拔，樹枝延伸較多，樹葉小而繁密，適合用於表現中遠景。

1. 用一個大大的扇形來表示樹冠，用分叉的Y字形矩形來表示樹幹。

2. 用大塊狀圓形將樹葉的大概分布形狀規劃出來，細化樹枝的分叉草圖。

3. 用較硬且曲折的線條繪製出樹幹與樹枝輪廓，用小短線表現樹皮的質感。

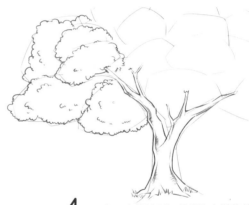

4. 用小而密的弧形短線拼湊出樹葉外輪廓。

> 在每一團樹葉的下方用斜線排出陰影，更能表現出樹的體積感。

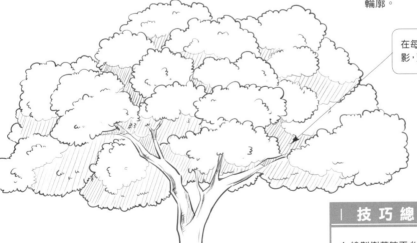

最終效果

| 技 巧 總 結 |

1. 繪製樹葉時不必畫出每一片葉子，在空白處簡單畫出幾片樹葉輪廓，有省略的疏密結合能更好地表現樹的體積感。
2. 繪製乾枯的樹幹時，可少量繪製一點樹葉反襯出荒蕪感。

56
LESSON

漫畫中的植物——花卉

花卉是組成漫畫中絢爛背景的元素之一，也可以作為人物服飾素材花紋，還可以突出表現人物場景氛圍。

【基礎講解】花卉的一般繪畫技巧

花卉一般由花冠、花萼、花托、花蕊組成，花瓣是組成花冠的重要部分，也是我們繪製花朵時需要表現的重點。不同種類的花區別大多表現在花瓣的形態上。

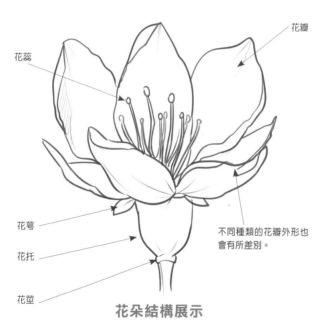

花蕊

花瓣

花萼

花托

花莖

不同種類的花瓣外形也會有所差別。

花朵結構展示

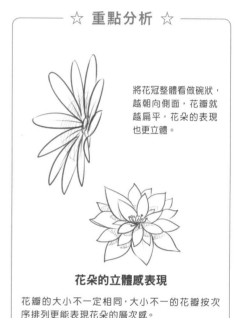

☆ 重點分析 ☆

將花冠整體看做碗狀，越朝向側面，花瓣就越扁平，花朵的表現也更立體。

花朵的立體感表現

花瓣的大小不一定相同，大小不一的花瓣按次序排列更能表現花朵的層次感。

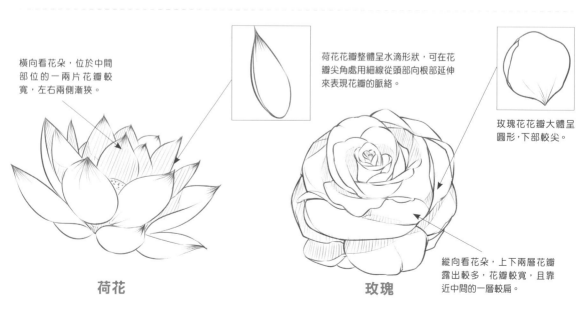

橫向看花朵，位於中間部位的一兩片花瓣較寬，左右兩側漸狹。

荷花花瓣整體呈水滴形狀，可在花瓣尖角處用細線從頭部向根部延伸來表現花瓣的脈絡。

玫瑰花花瓣大體呈圓形，下部較尖。

縱向看花朵，上下兩層花瓣露出較多，花瓣較寬，且靠近中間的一層較扁。

荷花

玫瑰

【案例賞析】各色漂亮的花卉

自然界中絢爛繽紛的花卉大多有著自己獨特的花冠外形，下面一起看看不同種類花卉的表現吧。

櫻花

繡球花

百合花

向日葵

【實戰案例】畫一朵牡丹花

牡丹花花瓣環繞花芯生長，我們在繪製時要多注意花瓣整體內緊外鬆、裡小外大、內聚外翻的特點。

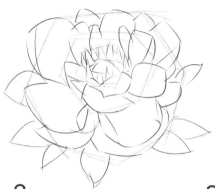

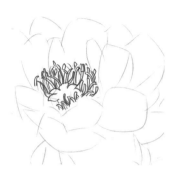

1. 用幾個大小不一的多邊形由小到大排列表示花瓣層次。

2. 按由裡到外的次序從花瓣開始畫，向外慢慢變大。

3. 用細軟的長線與小橢圓連接來表示花蕊。

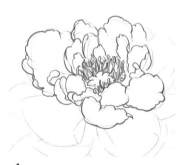

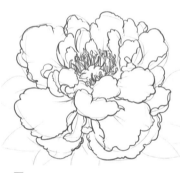

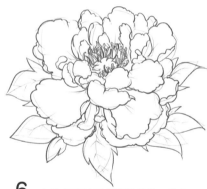

4. 由裡向外繪製出牡丹花花瓣，花瓣的輪廓用大小不一的弧線表示。

5. 繪製時注意最外層的花瓣較大，花瓣間層層疊壓。

6. 在牡丹花的下方繪製花葉，花葉脈絡向兩側擴散。

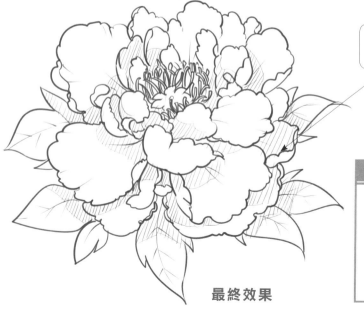

最終效果

> 微微向上翻起的花瓣更能體現出花朵的立體感。

| 技 巧 總 結 |

1. 在繪製第一層花瓣時，適用緊致的弧形排列。如果用一字型排開會顯得鬆散而難以成形。

2. 處於背面的花朵大多外形較圓，花瓣的層數變化較少，並且看不見花蕊。

57

LESSON

漫畫中的元素

漫畫中的元素較多，自然界中的地水風火等元素不僅可以用來構建場景，也可以將其合理運用到事物的造型設計中。

【基礎講解】 地水火風這些都是元素

地水火風等自然元素的表現多種多樣，火水風的形態不固定，繪製表現的隨意性較大。而地元素一般指山石，山石的繪製重點大多在於外輪廓線條與裂紋的表現上。

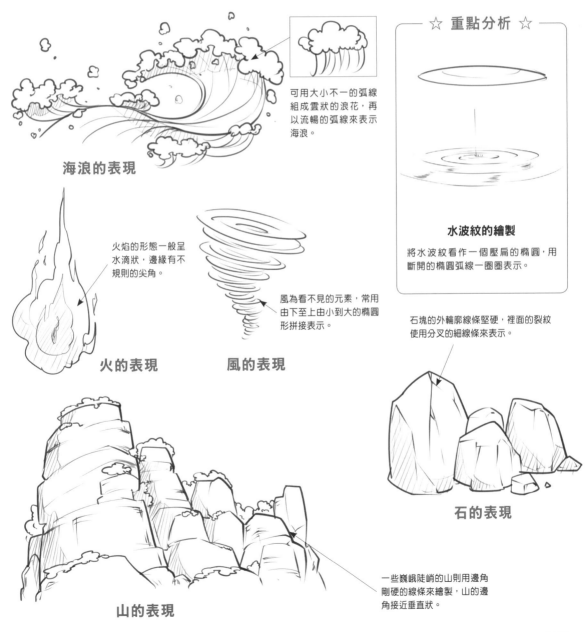

可用大小不一的弧線組成雲狀的浪花，再以流暢的弧線來表示海浪。

海浪的表現

火焰的形態一般呈水滴狀，邊緣有不規則的尖角。

火的表現

風為看不見的元素，常用由下至上由小到大的橢圓形拼接表示。

風的表現

☆ 重點分析 ☆

水波紋的繪製

將水波紋看作一個壓扁的橢圓，用斷開的橢圓弧線一圈圈表示。

石塊的外輪廓線條堅硬，裡面的裂紋使用分叉的細線條來表示。

石的表現

一些巍峨陡峭的山則用邊角剛硬的線條來繪製，山的邊角接近垂直狀。

山的表現

【案例賞析】各種元素的運用

將自然元素作為素材進行擬人化是什麼效果呢？下面我們一起來看看吧！

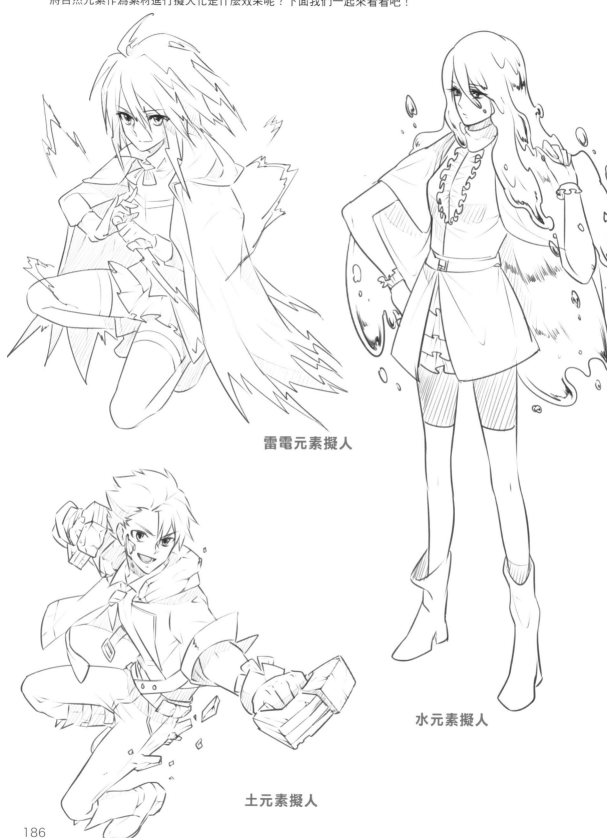

雷電元素擬人

水元素擬人

土元素擬人

【實戰案例】畫一個火擬人

我們可以設計一個熱情奔放的美少女來與火元素結合，將人物的頭髮與服飾都與火元素的外輪廓相結合。

1. 繪製出人物挺胸叉腰一隻手食指伸出舉起的人體結構。

2. 繪製出人物頭戴牛仔帽，身穿短褲長靴的草圖。

帽簷的邊角可稍稍繪製出跳躍的火焰來加強擬人表現。

3. 人物頭髮的外輪廓使用火焰的不規則尖角外形線條繪製。

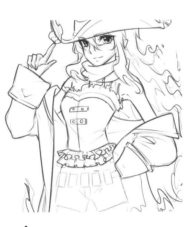

4. 注意外衣垂落至人物的手肘處，馬甲的衣擺處有荷葉邊。

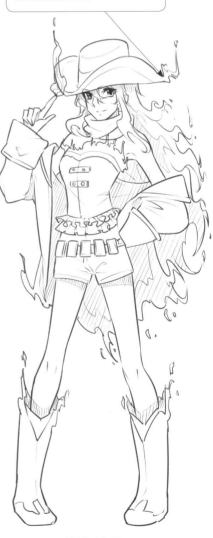

5. 短褲的長度至人物大腿根下方一點，中間的褶皺用細線表示。

6. 用流暢的長線繪製人物的雙腿，靴子的開口處帶上一點火元素的尖角邊緣形態。

最終效果

Chapter

9

大場景不難畫

　　場景是對漫畫中的事物所處的時間與環境的體現，繪製好大場景不僅需要我們對場景透視有一定的把握，還需要對場景構成元素的形態結構表現有所瞭解。

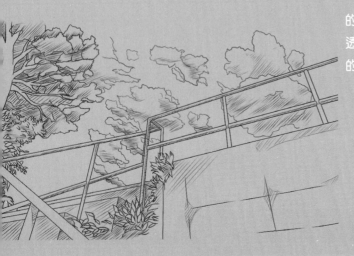

58

LESSON

透視和構圖是關鍵

場景是完整漫畫不可缺少的要素之一，它能表現時間、地點、事件的氛圍、人物的情緒等。

【基礎講解】 構圖透視好理解

構圖指畫面中物體擺放的位置安排。

三角形構圖

S形構圖

透視由視線的空間感產生，物體在空間中便會出現近大遠小的視覺變形。

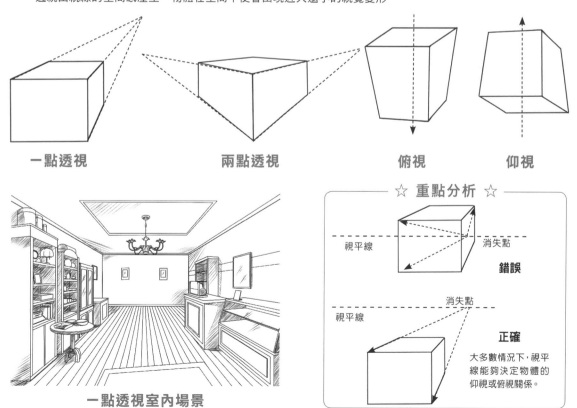

一點透視　　　　**兩點透視**　　　　**俯視**　　　　**仰視**

一點透視室內場景

☆ 重點分析 ☆

視平線　　　　消失點

錯誤

消失點

視平線

正確

大多數情況下，視平線能夠決定物體的仰視或俯視關係。

【案例賞析】場景繪畫代表

對構圖和場景有所瞭解後，讓我們一起來看一下下面兩幅有較強代表性的場景吧。

樓梯仰視

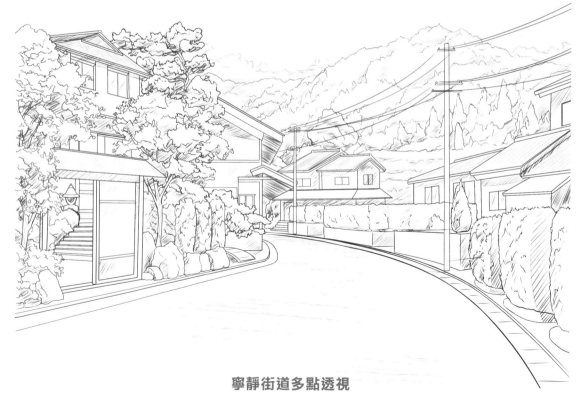

寧靜街道多點透視

【實戰案例】畫茂密的樹林

在表現茂密樹林時可採用仰視視角，增強樹木的視覺高度，以提升空間感。

1. 先將大致透視角度和視線方向的簡單設計輪廓畫出來。

2. 根據仰視透視關係大致畫出樹林中樹幹的排布。

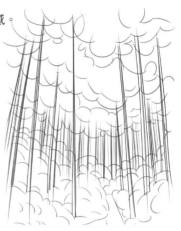

3. 接著將地面的灌木和樹頂的樹冠大致布置用弧線畫出來，樹幹的粗細也適當表現出來。

4. 借助弧線範圍將樹冠部分的樹葉輪廓畫得具體一些，同樣遵循近繁遠簡的原則。

5. 畫出地面灌木的輪廓，地面灌木的排布受到地形起伏的影響。

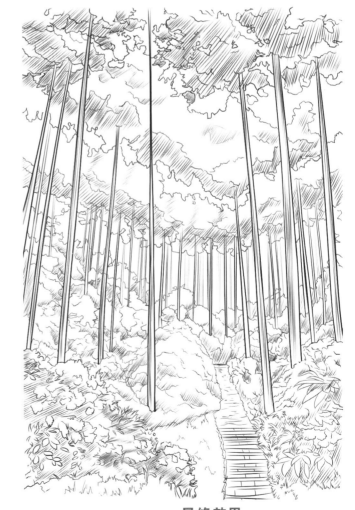

最終效果

59
LESSON

建築物體現所處的環境

建築物是構成場景的重要元素之一，通過不同類型的建築表現可以看出人物所處的環境氛圍。

【基礎講解】建築就是幾何形體的組合

住宅是體現人們居住環境的建築，現代住宅建築一般分為公寓式住宅與獨戶住宅。在繪製建築時，我們可以將其大體看作是各種簡單的幾何形體的組合。

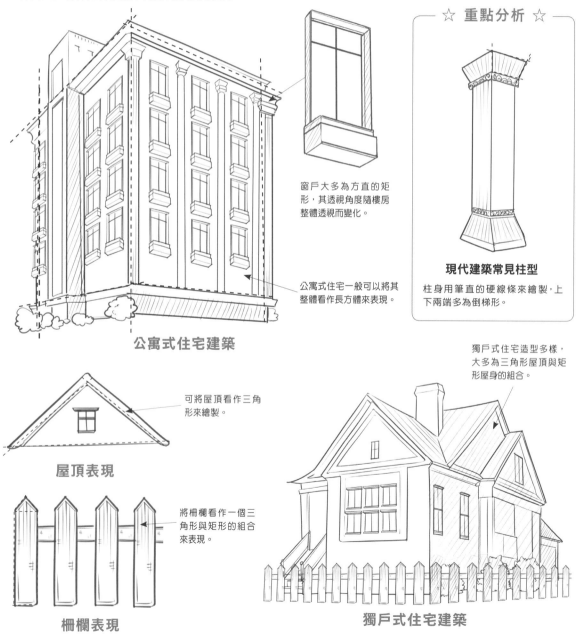

窗戶大多為方直的矩形，其透視角度隨樓房整體透視而變化。

公寓式住宅一般可以將其整體看作長方體來表現。

公寓式住宅建築

☆ 重點分析 ☆

現代建築常見柱型

柱身用筆直的硬線條來繪製，上下兩端多為倒梯形。

可將屋頂看作三角形來繪製。

屋頂表現

將柵欄看作一個三角形與矩形的組合來表現。

柵欄表現

獨戶式住宅造型多樣，大多為三角形屋頂與矩形屋身的組合。

獨戶式住宅建築

【案例賞析】常見建築物的案例展示

生活中常見的建築物形態也是多種多樣的，下面一起看看這些建築展示吧。

樓房

鐘樓

噴泉

【實戰案例】畫校園一角

校園一角的場景大多數是由教學樓與少量的植物組成的，教學樓可以用筆直的直線來繪製。

1. 首先從畫面的兩點延伸出進深線，確定場景的透視角度，再用長方體表示教學樓大型。

2. 以修長筆直的線勾出教學樓的外形輪廓，兩個教學樓矩形外形微微錯開。

3. 繪製出矩形窗戶，注意按照樓體的透視角度調整窗戶的透視。

4. 將灌木叢看作大小不一的圓形，用帶尖角的線條拼接出灌木的外輪廓。

5. 在背景天空處用輕柔的線條繪製出雲朵，用向外凸起的弧線拼接表示。

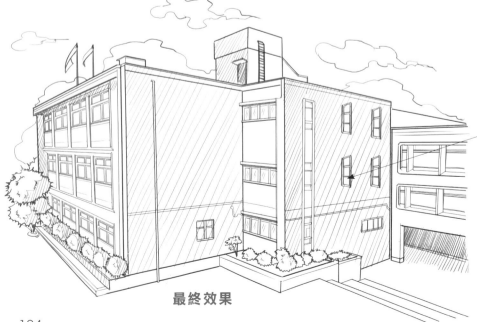

由於窗戶是向外開的，所以透視方向與教學樓相反，是左短右長。

最終效果

60

利用雲朵表現天空

單純用線條畫天空時，很難表現出真實的效果，這時可以塗畫幾朵雲進行點綴，將天空詮釋出來。

【基礎講解】 雲朵很奇妙

漫畫的雲朵用簡單線條勾勒輪廓，線條的走向和形狀組成了雲朵的大致造型和立體感。

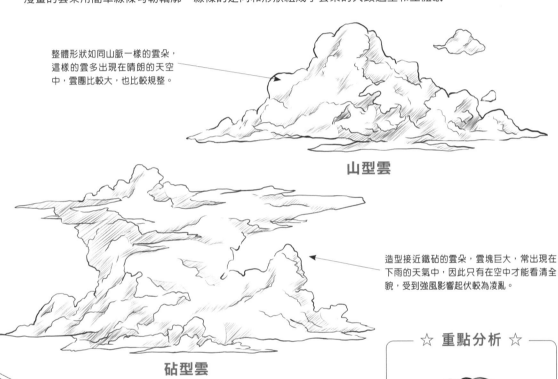

整體形狀如同山脈一樣的雲朵，這樣的雲多出現在晴朗的天空中，雲團比較大，也比較規整。

山型雲

造型接近鐵砧的雲朵，雲塊巨大，常出現在下雨的天氣中，因此只有在空中才能看清全貌，受到強風影響起伏較為凌亂。

砧型雲

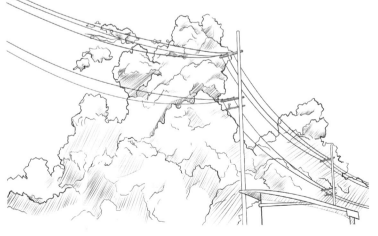

多雲的天空

☆ **重點分析** ☆

濃厚的煙霧

雲與濃厚的煙霧類似。煙霧的繪畫多用弧線概括範圍，再用排線畫出陰影增強體積感。

【案例賞析】雲朵繪畫角度

對天空中出現的雲朵有所認識後，讓我們一起來看一下不同角度雲朵的形態吧。

空氣中水汽不大時，雲朵有零散分布的趨勢，在間隙處畫些小雲朵能讓畫面更真實。

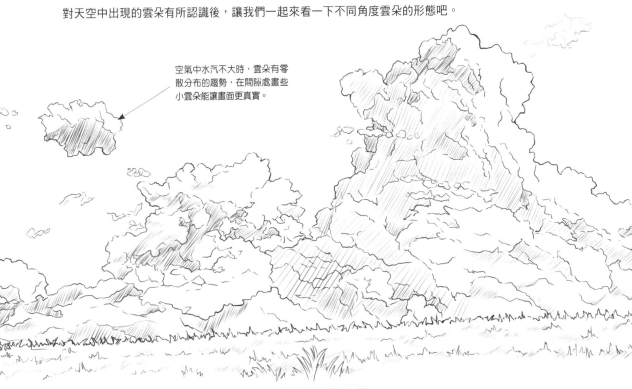

地面視角的雲

厚重的雲朵常伴隨降雨，從空中看雲朵呈現上下大、中間細的鐵砧造型。

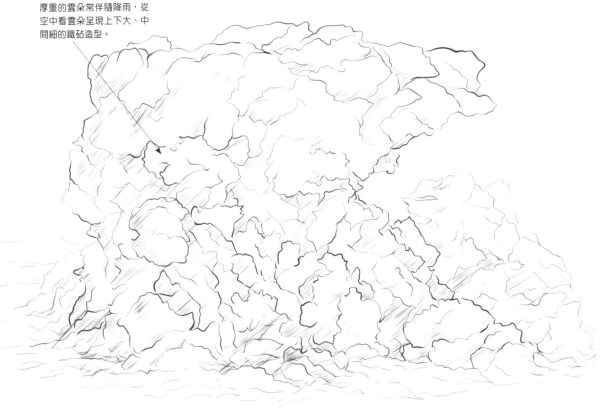

空中視角的雲

【實戰案例】畫城市的天空

將視角定為仰望天空，利用畫面小部分出現的車站和高樓證明是在城市中。

1. 先根據仰視的一點透視將街邊車站和樓房輪廓畫出來。

2. 將占據畫面大部分面積的積雨雲輪廓畫出來。

3. 接著畫出仰視時看見的車站遮陽棚，並適當勾畫雲朵輪廓。

4. 之後把兩側高樓的細節畫出來。

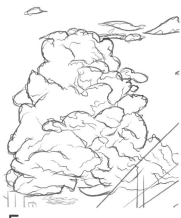

5. 進一步細化雲朵，讓邊緣輪廓分布更加合理。

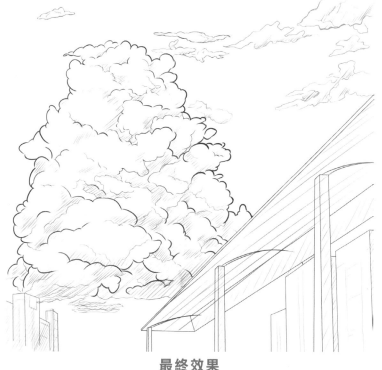

最終效果

技 巧 總 結

1. 根據要表達的氣氛決定天空中雲朵的類型。
2. 雲朵在空中始終受到風的吹動，整體形態應當很不規則。
3. 空中的雲朵還有提升畫面飽滿度的作用，適當運用能讓畫面氛圍感更明確。

61
LESSON

形狀奇特的山石

山石是漫畫作品裡野外場景中常出現的元素，其外形通常不固定，需要我們多觀察後才能更好地詮釋出山石的形態。

【基礎講解】堅硬是山石的主要特點

山石是堅硬的質感，把握住它的基本外形後，我們可以用堅硬的線條在幾何形體表面不規則地分割出不同的紋路與塊面來表示山石。

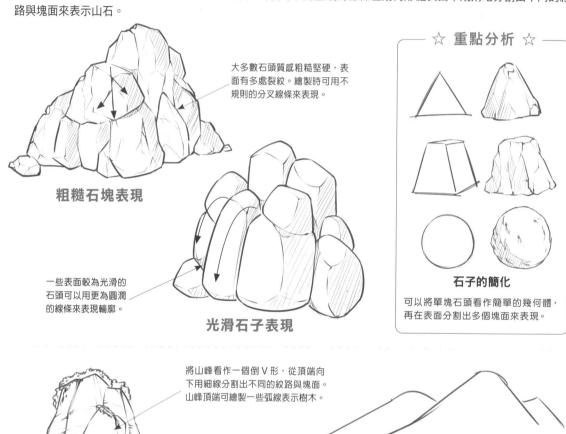

大多數石頭質感粗糙堅硬，表面有多處裂紋。繪製時可用不規則的分叉線條來表現。

粗糙石塊表現

一些表面較為光滑的石頭可以用更為圓潤的線條來表現輪廓。

光滑石子表現

☆ 重點分析 ☆

石子的簡化

可以將單塊石頭看作簡單的幾何體，再在表面分割出多個塊面來表現。

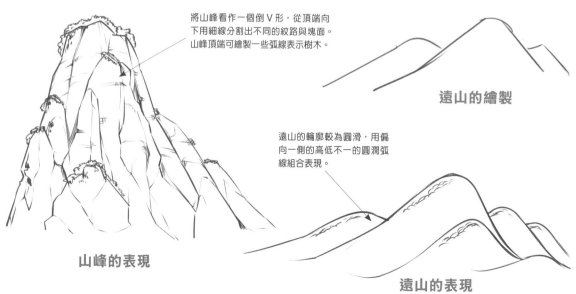

將山峰看作一個倒 V 形，從頂端向下用細線分割出不同的紋路與塊面。山峰頂端可繪製一些弧線表示樹木。

遠山的繪製

遠山的輪廓較為圓滑，用偏向一側的高低不一的圓潤弧線組合表現。

山峰的表現

遠山的表現

【案例賞析】各種山石的表現

自然界中山石形態各異，下面我們一起來看看不同形狀的山石表現吧。

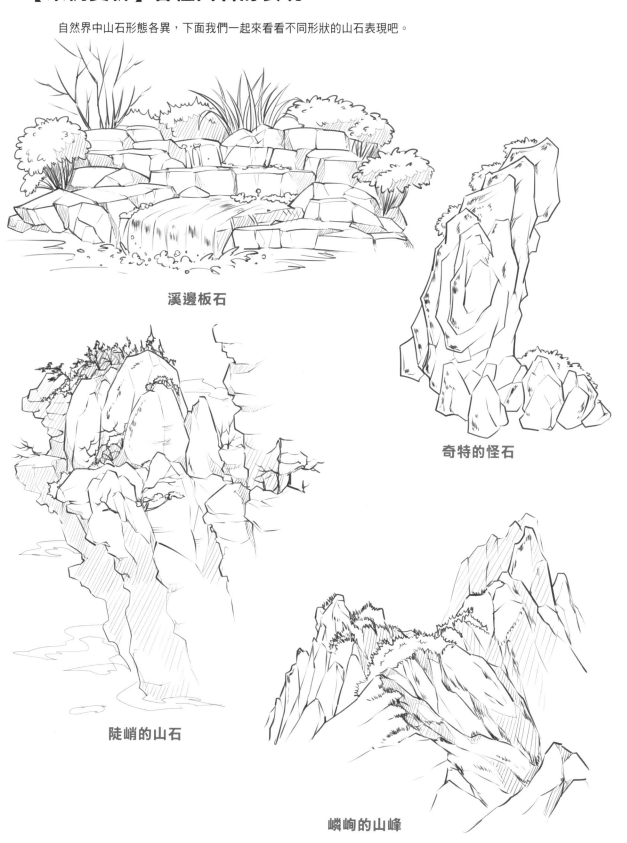

溪邊板石

奇特的怪石

陡峭的山石

嶙峋的山峰

【實戰案例】畫連綿的山巒

要表現山峰的連綿不絕，先用錯落的幾何形體來表示山峰的外形，再通過線條的深淺來表現山峰的虛實。

1. 繪製出多條向上凸起的弧線錯落交匯排列。

2. 將每一段弧線由上至下進行不規律細分，分割出山峰大概的塊面。

3. 用稍深的線條沿著草稿繪製出山體邊角堅硬的輪廓，一些細小塊面用稍細的線條表示。

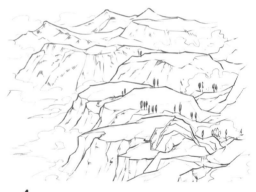

4. 繼續細化山體的裂紋，在山峰頂繪製出小橢圓來表現樹木，並以輕柔的弧線繪製出雲霧。

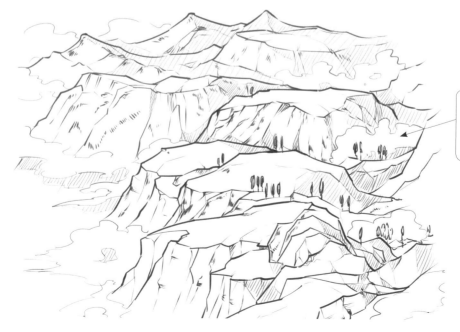

在山峰的周圍添加一些雲霧效果，使整個山巒增添了巍峨的氣勢。

最終效果

浩瀚的海洋

海洋是寬廣遼闊的代名詞，漫畫中也經常出現海洋的場景，掌握波紋和海浪的畫法就能很好地表現浩瀚的海洋了。

【基礎講解】 海水充滿力量

畫海洋要對海浪有一定瞭解，抓住微小浪花到中等海浪，再到巨浪的特點，就能畫出具有真實感的海洋場景了。

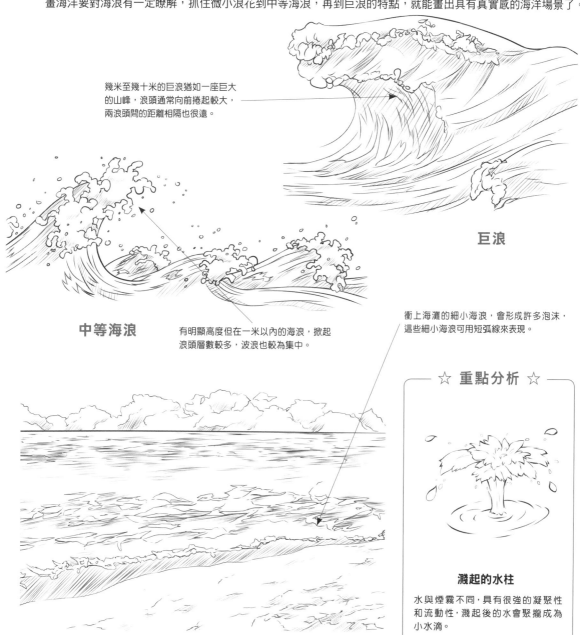

幾米至幾十米的巨浪猶如一座巨大的山峰，浪頭通常向前捲起較大，兩浪頭間的距離相隔也很遠。

巨浪

中等海浪

有明顯高度但在一米以內的海浪，掀起浪頭層數較多，波浪也較為集中。

衝上海灘的細小海浪，會形成許多泡沫，這些細小海浪可用短弧線來表現。

☆ **重點分析** ☆

濺起的水柱

水與煙霧不同，具有很強的凝聚性和流動性，濺起後的水會聚攏成為小水滴。

沙灘邊的小浪花

201

【案例賞析】海洋場景表現

對海水的畫法有所瞭解後，讓我們一起來看一下浩瀚海洋的表現吧。

極遠處的雲朵用很柔和的細線
條畫輪廓，這樣就能進一步拉
開遠近關係了。

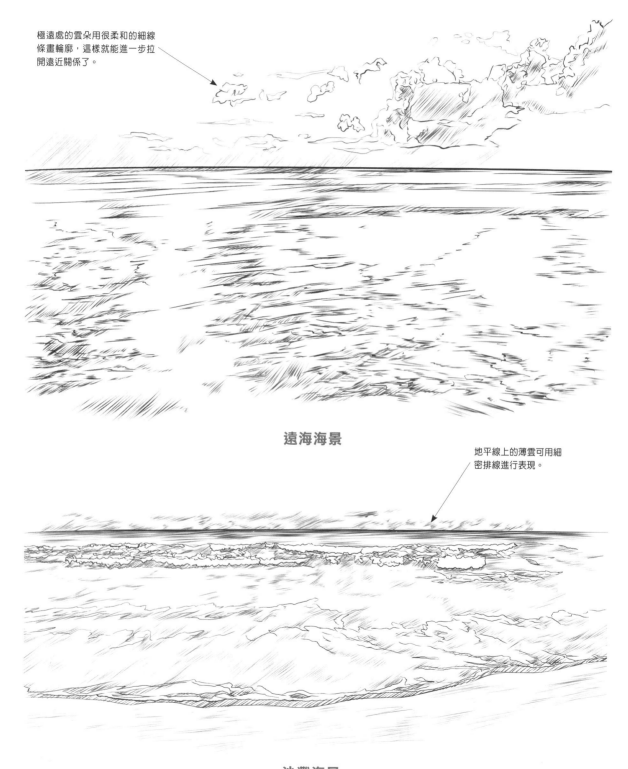

遠海海景

地平線上的薄雲可用細
密排線進行表現。

沙灘海景

【實戰案例】畫日出的海洋美景

海洋場景經常顯得很空曠，為提升精緻度，可用近處的海浪和遠處的太陽以及雲朵進行點綴。

1. 先確定地平線在畫面中的位置，並畫一個半圓表示正在升起的太陽。

2. 用短弧線畫出海浪的分層和大致的起伏設計。

3. 天邊的雲用不規則的圓弧畫出大體輪廓，雲的底部較為平整。

4. 最後擦淡海浪草稿，畫出海浪起伏的細節，用線條的粗細變化和海浪的密度區分海浪的遠近。

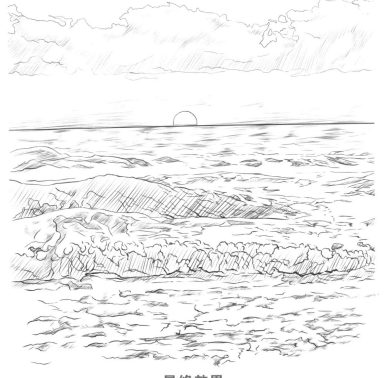

最終效果

| 技 巧 總 結 |

1. 海洋場景中雲是重要的組成部分，它是寬廣海洋天地相接的重要點綴，不可省去。
2. 空曠的海面用海浪的起伏豐富細節的變化。
3. 在突出表現海洋的浩瀚時，也可以將地平線畫得略帶一點弧度。

Chapter 10

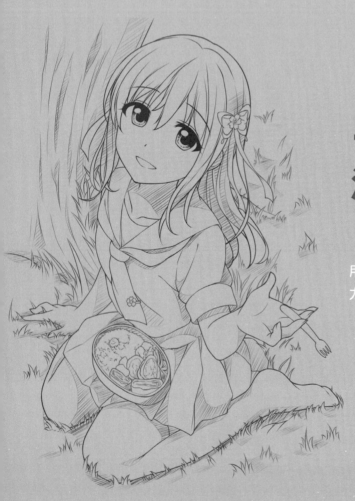

一起挑戰單幅漫畫吧

　　單幅漫畫是漫畫中必不可少的重要組成，用一幅圖將故事完整表現出來就是它的魅力，運用前面所學的知識挑戰單幅漫畫吧！

63

爛漫學生

學生角色在動漫作品中非常常見，圍繞著學生會有服裝、道具和場景等相關元素的設置，這些都能讓學生的定位更為準確。

【基礎講解】 校園屬性有特點

漫畫中學生的服裝和道具等有非常明顯的特點，如女生的百褶裙、方形的背包以及所處場景都有獨特的設定。

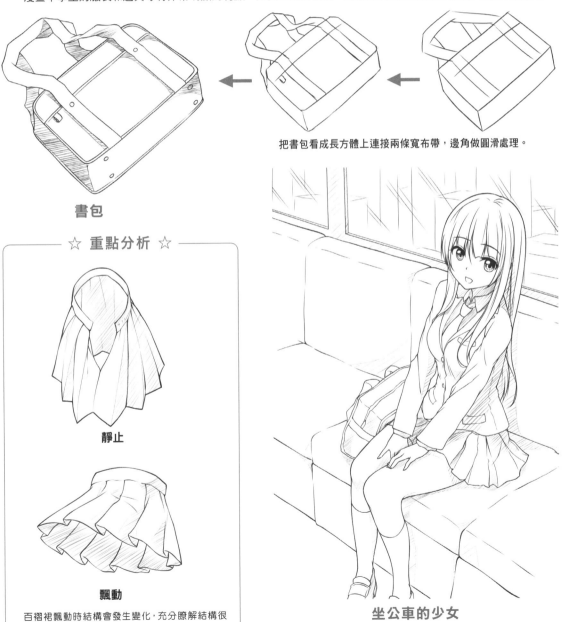

把書包看成長方體上連接兩條寬布帶，邊角做圓滑處理。

書包

☆ 重點分析 ☆

靜止

飄動

百褶裙飄動時結構會發生變化，充分瞭解結構很重要。

坐公車的少女

繪製上下學時，在準確表現場景的同時，身邊的書包不能省去。

【案例賞析】每一幕都美好

對學生相關特點有所瞭解後，讓我們一起來看一下漫畫中的少年少女吧。

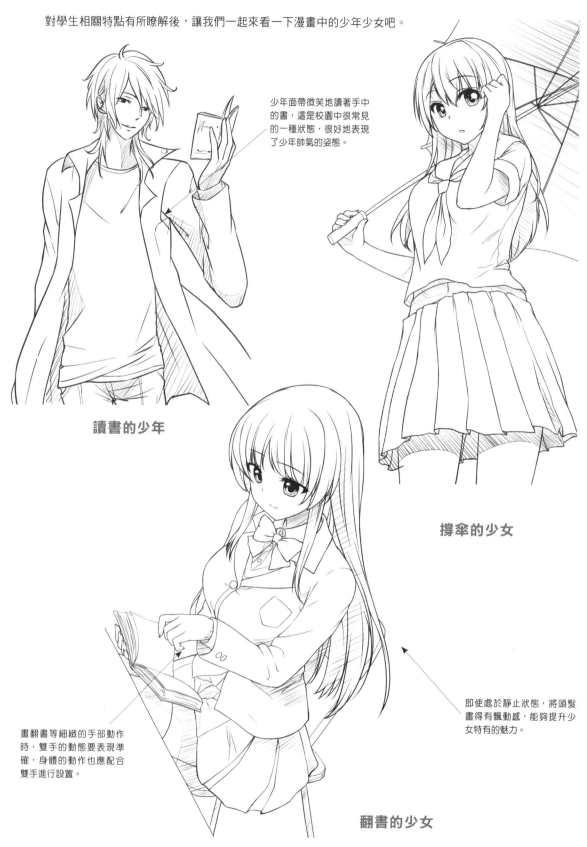

少年面帶微笑地讀著手中的書，這是校園中很常見的一種狀態，很好地表現了少年帥氣的姿態。

讀書的少年

撐傘的少女

畫翻書等細緻的手部動作時，雙手的動態要表現準確，身體的動作也應配合雙手進行設置。

即使處於靜止狀態，將頭髮畫得有飄動感，能夠提升少女特有的魅力。

翻書的少女

【實戰案例】樹下吃午餐的少女

校園午餐是繪製學生角色常用的主題,將小巧的餐盒放於腿上跪坐在樹下,吃午餐的少女十分可愛哦。

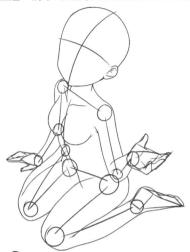

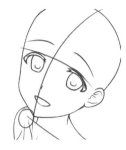

1. 先畫出抬頭、伸出左手的少女上身的身體輪廓。

2. 接著畫出跪坐的雙腿的輪廓,小腿與大腿肌肉因擠壓而變形要畫準確。

3. 借助面部十字線畫出下垂眼和微笑的少女的五官。

頭皮與頭髮之間的間隙決定髮量,髮量多少影響披下來的頭髮髮束的粗細與多少。

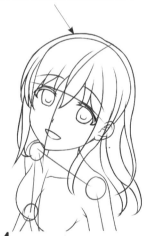

4. 再根據頭部輪廓將少女的髮型畫出來,髮絲畫出飄動的感覺。

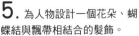

少女的髮飾應當簡潔或可愛小巧,華麗大面積的髮飾不適合校園中的少女。

5. 為人物設計一個花朵、蝴蝶結與飄帶相結合的髮飾。

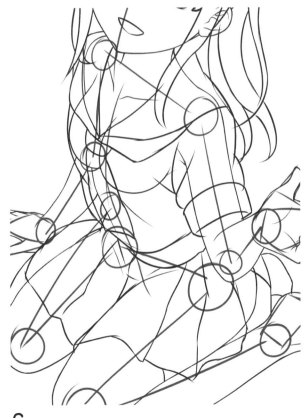

6. 接著畫出少女身穿的水手服。

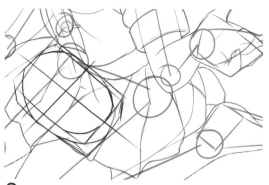

8. 將餐盒的大概位置、形狀和透視關係確定下來。

7. 整體觀察草稿，並調整結構和設定不合理的部分，之後將人物線稿勾勒出來。

9. 將餐盒內的食物的草稿畫出來。

10. 將餐盒線稿勾勒出來，食物需要依靠紋理進行表現。

11. 畫出少女左手所拿的小餐叉，畫得圓潤一點增加可愛度。

12. 之後畫出場景的樹幹與草地，小草會對接觸地面的皮膚形成遮擋。

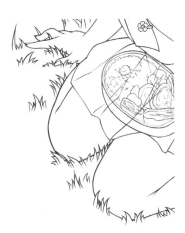

13. 繼續畫草地，將右手和膝蓋附近的小草畫得較為細緻，對皮膚有一點遮擋。

14. 腳部的草向一個方向傾斜，身後的草略微稀疏。

輕盈的飄帶在受到風的影響時會比頭髮飄動幅度更大。

15. 最後將身旁樹幹的紋理仔細畫出來，並利用紋理間的方向關係表現樹幹表面凹凸不平的質感。

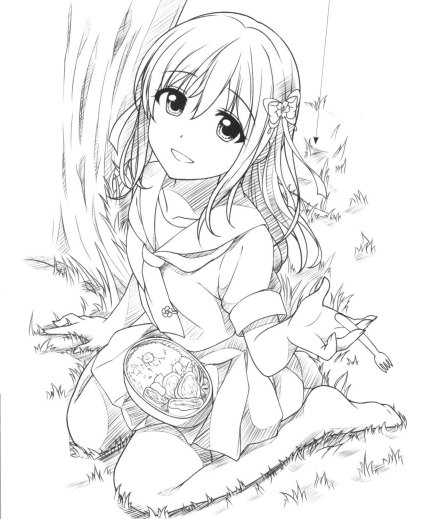

| 技 巧 總 結 |

1. 根據場景對人物動作和附屬物進行設定和擺放。
2. 畫面中不可缺少與學生相關的主題物品。
3. 校服的設定可以在適合學生穿著的前提下大膽進行改進創新。

最終效果

小説中的奇幻世界

奇幻主題漫畫的設計往往具有更高的自由度，可以盡情發揮，將各種稀奇古怪的物品和元素運用其中。

【基礎講解】奇幻元素怎麼畫

常見的能體現奇幻屬性的元素有魔法陣、元素特效、魔法實物道具等。繪製時我們要多考慮如何將它們與身著奇幻服飾的人物合理搭配。

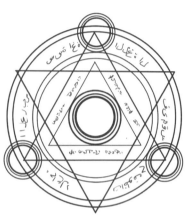

魔法陣

用大小不一的圓拼接出魔法陣的外形，再以兩個三角形交叉組合表示六芒星，並在其邊緣框內繪製類似亂碼的符文。

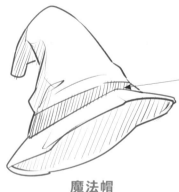

魔法帽是魔法道具的一種，帽身呈圓錐狀，頂端大多彎折下垂。

魔法帽

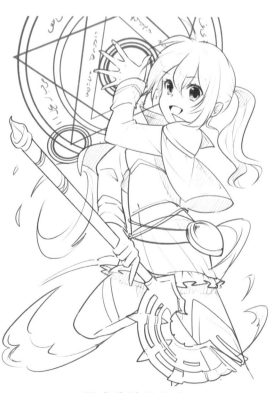

召喚魔陣的少女

魔法陣與手掌方向平行，在人物周身繪製出氣流特效使其更具奇幻效果。

☆ 重點分析 ☆

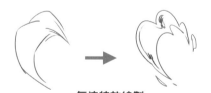

氣流特效繪製

氣流特效是元素特效中最常見的一種。用光滑的弧線來繪製輪廓，邊角處大多呈尖細狀。

【案例賞析】奇幻主題漫畫表現

瞭解了各種奇幻元素後，一起來看看漫畫中如何運用這些奇幻元素吧。

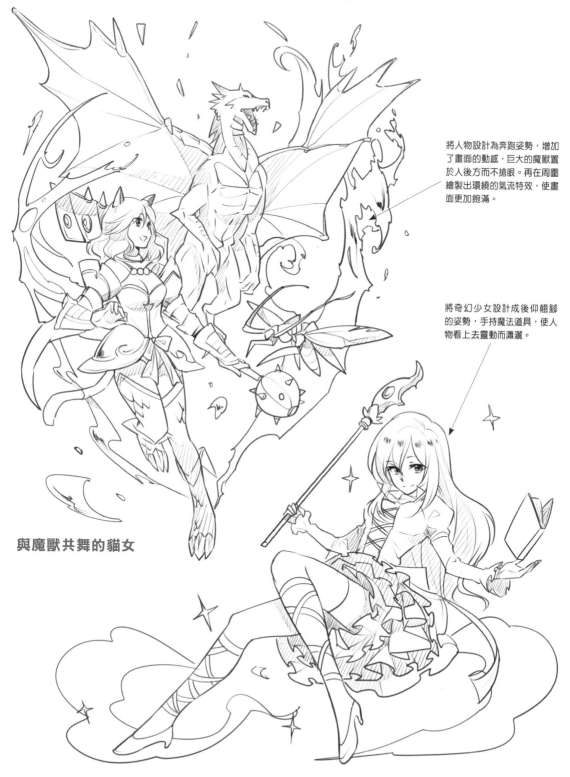

將人物設計為奔跑姿勢，增加了畫面的動感，巨大的魔獸置於人後方而不搶眼。再在周圍繪製出環繞的氣流特效，使畫面更加飽滿。

將奇幻少女設計成後仰翹腳的姿勢，手持魔法道具，使人物看上去靈動而瀟灑。

與魔獸共舞的貓女

手持魔杖與魔法書的少女

【實戰案例】正太法師的施法情景

這次我們要繪製一幅法師的施法場景，所以可以將人物的動作設計為張嘴詠唱咒文、雙手舉起施法的狀態。

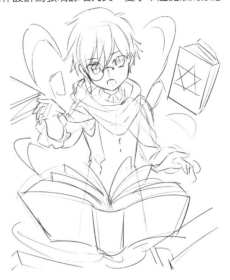

1. 繪製出一個人物正面雙手一高一低舉起、書本擋於人物前面的結構草圖。

2. 將書本的層次細分出來，繪製出人物髮型與服飾的基本草圖。

3. 正太的臉型較圓，用弧線來繪製人物髮尾翹起的髮絲。

4. 將眉毛繪製為一高一低來表現法師施法時略帶緊張糾結的神情。

5. 用圓形繪製出人物的單片眼鏡，眼鏡鼻夾的兩點位於人物鼻子兩側。

6. 人物斗篷的層次較多，內部的褶皺用稍細的弧線來表示。

7. 人物手掌為攤開向下的狀態，整體呈稍扁的橢圓形，五指向下彎曲。

8. 用彎曲的波浪線來繪製人物衣服的喇叭袖，袖口的褶皺都向中心處聚集。

9. 衣身部位為貼身型，沿著身體曲線繪製，服飾上的寶石用豎狀的橢圓形表示。

10. 書本外輪廓呈兩個矩形的拼接狀，由於透視關係書本的底部比上端要窄。

11. 在書本的封面上用稍細的線繪製出花紋裝飾與書扣，使魔法書看起來珍貴而神祕。

12. 畫面下端為漂浮的書本一角，考慮好書本間的前後位置關係，將後面攤開的魔法書被擋住的部分擦除。

13. 將閉合的書本看作是一個長方體來繪製，書本的外殼用較硬的線來繪製。

14. 在封皮上繪製出兩個三角形相交的魔法陣圖，魔法陣根據書本的傾斜透視角度稍稍調整。

15. 魔法寶石的質地較硬，外輪廓用稍深的線條繪製，內部的塊狀分隔線用稍細的線條表示。

16. 用稍細的不規則弧線拼接出魔法書周圍的流質型特效，特效形狀可以隨意一些。

17. 在人物周圍用弧線繪製出環繞的氣流特效，使整幅畫面更為飽滿。

| 技 巧 總 結 |

1. 根據繪製的特效不同，表現出的奇幻人物的屬性也不同。比如火屬性的奇幻法師周圍就可以繪製一些火焰特效。

2. 體型較大的奇幻魔獸外表多為凶悍強壯型，而體型較小的魔獸則多為可愛乖巧的類型。

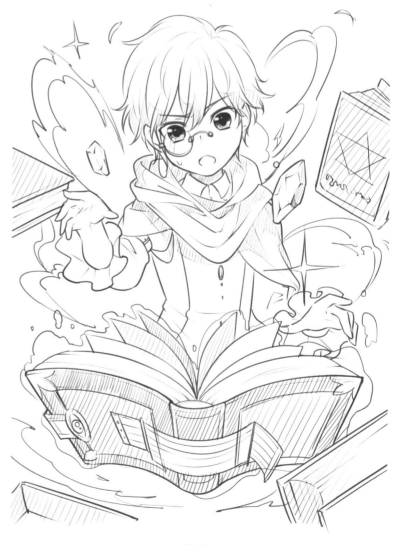

最終效果

65

一起穿越到過去

古風漫畫作品往往有著自己獨特的雅致風格，多以精美的服飾道具來搭配唯美安靜的場景。

【基礎講解】 怎麼塑造古風韻味

要塑造古風韻味的作品，可以通過將道具、場景古風化，或是與古風服飾等結合來表現。我們為古風人物的動作設計造型時，盡量以優雅的動作來表現古風韻味。

完全展開的折扇一般整體呈140°角，扇面頁外輪廓用短直線拼接表現，通常還會有花鳥山石等繪畫點綴。

古風折扇

☆ 重點分析 ☆

盤髮

盤髮是古代女性最常見的髮型，繪製時注意垂下的髮絲較多，整個頭部有一種蓬鬆感。

束髮

束髮是古代男子的常見髮型，髮型邊緣輪廓較為光滑緊致，可以更好地表現男子幹練的氣質。

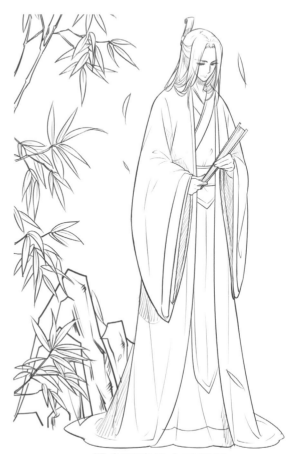

溫文爾雅的古風美男

【案例賞析】搖曳生姿的古風人物

古風人物的一舉一動都帶有一種雅致的韻味，下面一起來看一下古風造型的俊男美女吧。

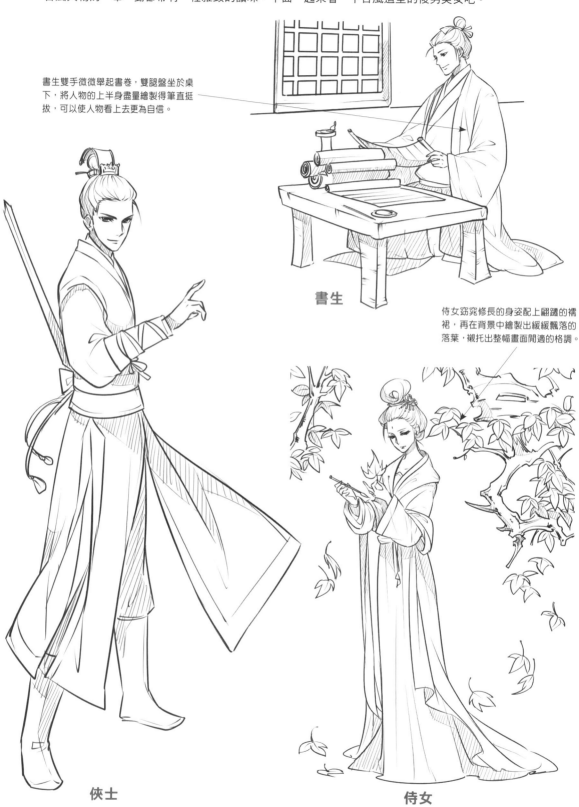

書生雙手微微舉起書卷，雙腿盤坐於桌下，將人物的上半身盡量繪製得筆直挺拔，可以使人物看上去更為自信。

書生

俠士

侍女窈窕修長的身姿配上翩躚的襦裙，再在背景中繪製出緩緩飄落的落葉，襯托出整幅畫面閒適的格調。

侍女

【實戰案例】持扇古風少女

我們將持扇少女安排在畫面的中心處,在其周圍繪製出蕉葉、假山等,將整幅畫面設計為疏密有致的構圖。

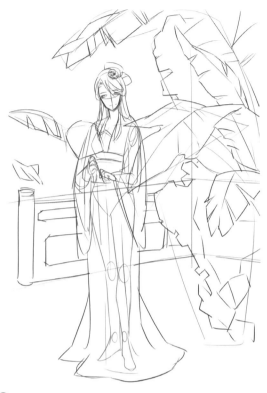

1. 繪製出人物手臂彎曲,雙手放在身前,雙腿併攏直立的結構圖。注意大致畫出背景的位置分布。

2. 細化出人物的對襟服飾,用簡潔的線條大致畫出不同朝向的芭蕉葉。

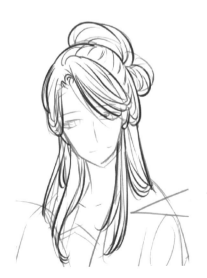

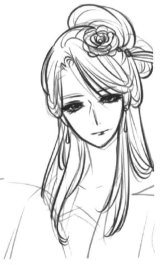

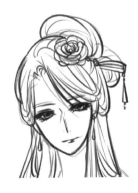

3. 用流暢修長的線條繪製出人物垂下的髮絲,盤起的頭髮則用與髮髻一致的弧線勾畫髮絲。

4. 繪製人物的眼睛,將眼瞼加黑加粗,並勾畫一下睫毛,然後再用稍細的線繪出一字型眉。

5. 繪製人物頭部髮飾,髮飾為花朵形狀,花瓣由裡至外錯落擴散排列。

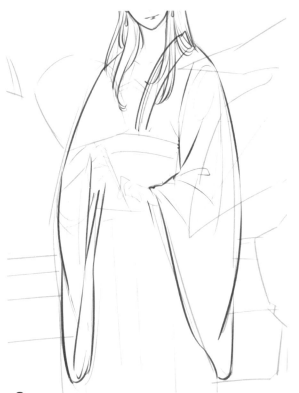

7. 用橫向線條來表示人物的腰帶，胸前衣領呈倒V字形。

8. 人物手持的扇子為圓角矩形輪廓，扇柄為細長的矩形。

6. 人物衣服的袖口較為寬大，服飾邊緣輪廓用稍粗的圓滑弧線來繪製，表現出衣袖垂落的厚重感。

9. 用較細的線條在扇子上畫出百合花圖案作裝飾。

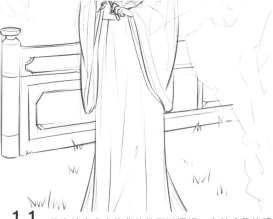

10. 人物服飾的衣擺拖在地上的邊緣輪廓由圓滑的弧線拼接組合來表示，服飾的褶皺用稍輕的細直線由上至下繪製。

11. 用直線畫出人物背後的玉石欄杆，由於略帶俯視角度，欄杆的高度從左到右是由高變矮的。

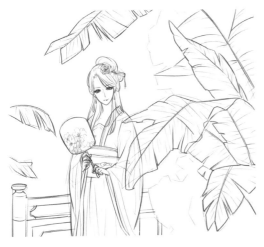

12. 繪製出右側的芭蕉葉，葉片較大，並在邊緣繪製出不規則的V字形缺口。最後用稍細的線條繪製出葉片的脈絡走向。

13. 假山的形狀輪廓並不規整，繪製石頭的拐角處要稍稍用力來表現石頭的堅硬質感。

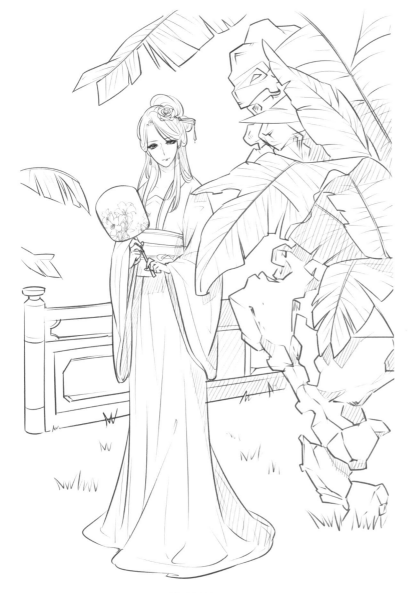

最終效果

技 巧 總 結

1. 在繪製古風仙俠類作品時，背景與人物可以適當發揮想像來表現，但注意場景應避免帶有現代氣息。

2. 創作優美的古風女子漫畫時，服飾與頭飾要盡可能華麗精美。

66

姐妹二人組

多人組合是漫畫中常用的人物關係表現形式，其中少女間的雙人組合更是非常經典。

【基礎講解】少女組合無比甜美

少女的雙人組合有著溫馨甜美的氛圍，雙手或臉頰的互相接觸能夠加強少女間的友好氣氛，讓少女更可愛。

將手部的結構看作幾何體的組合，再對其進行細化，能很大程度降低繪畫難度。

雙手相扣

☆ **重點分析** ☆

未擠壓的頭髮

互相擠壓的頭髮

兩人緊靠在一起時，頭部頭髮會因擠壓而變形，這一點非常重要。

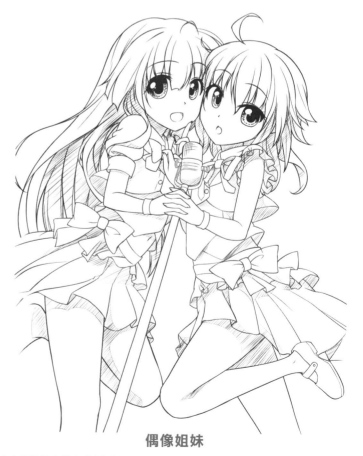

偶像姐妹

少女表現親密的方式多為相互握著雙手和臉頰貼在一起。

【案例賞析】親密姐妹們

對姐妹組合有一定認識後，一起來看一下下面兩幅親密姐妹的繪畫吧。

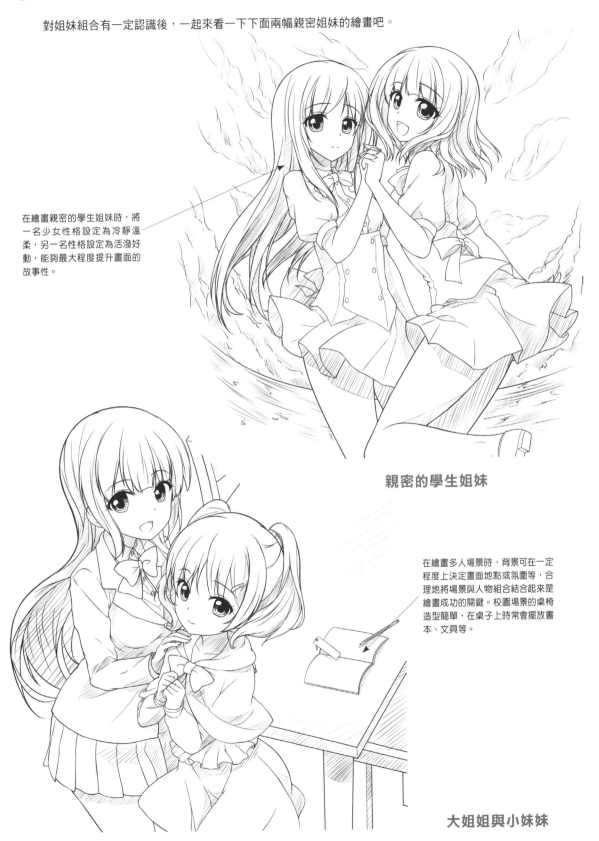

在繪畫親密的學生姐妹時，將一名少女性格設定為冷靜溫柔，另一名性格設定為活潑好動，能夠最大程度提升畫面的故事性。

親密的學生姐妹

在繪畫多人場景時，背景可在一定程度上決定畫面地點或氛圍等，合理地將場景與人物組合結合起來是繪畫成功的關鍵。校園場景的桌椅造型簡單，在桌子上時常會擺放書本、文具等。

大姐姐與小妹妹

【實戰案例】編花環的姐妹

花環是少女間友好的象徵，兩人一起編織花環成為漫畫中較為經典的場景。

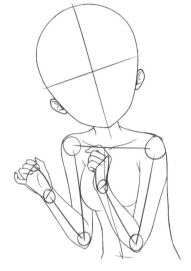

被遮擋的肢體結構也一定要畫出來，全面的對比才能確定身體結構是否合理。

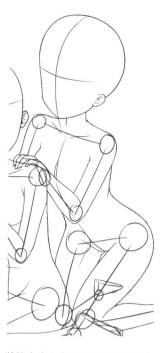

1. 先畫出畫面左側舉起雙手，側頭少女的上半身輪廓。

2. 接著畫出少女跪坐腿部的輪廓，跪坐是少女特有的可愛姿態。

3. 將跪坐少女身後雙手扶著跪坐少女肩膀的少女的身體輪廓畫出來。

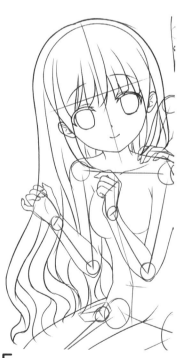

4. 設定出兩名少女的眼睛形狀和表情，把一名少女畫成微笑，另一名畫成張嘴笑，為畫面增添氣氛。

5. 畫出左側少女髮尾略微捲曲的長髮，根據眼睛下垂的表現，少女適合柔軟蓬鬆的頭髮。

6. 畫出另一名少女長直髮的雙馬尾髮型。

7. 畫出少女身穿的輕薄連衣裙，裙子的設計偏向簡潔柔軟。

8. 兩名少女都設計為穿著輕薄的連衣裙，但需要在裝飾部分有所區別，以便區分人物。

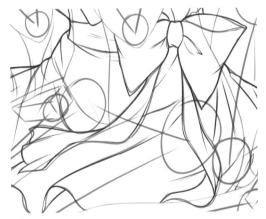

9. 領口和肩帶用荷葉邊裝飾，荷葉邊褶皺需要根據透視進行一定程度的變形。

10. 腰部繫著較寬的腰帶，在腰側繫成蝴蝶結，垂下的飄帶根據接觸面的形狀畫得有垂感。

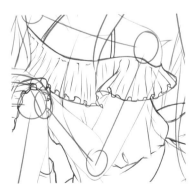

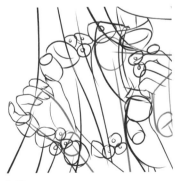

11. 畫另一名少女服裝胸口的細節，用輕薄的荷葉邊作為裝飾。

12. 之後畫出左側少女手中的花環的大致輪廓。

13. 畫出右側少女頭上的花環。兩個花環用不同的花朵表現，能夠增加畫面的觀賞性。

14. 畫出草地上的小草，少量具體地畫出幾株小草就能表現整片草地。

15. 在中景中畫出少量葉子點綴畫面。

16. 畫面左側也畫一些長條狀葉子，豐富畫面，同時在畫面後方畫出一些雲朵。

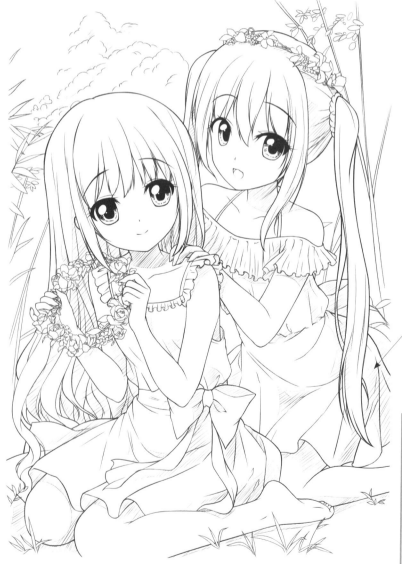

大面積布料的裙裝，畫褶皺需要謹慎考慮，根據肢體動作來畫褶皺，不僅準確，而且速度也會較快。

最終效果

| 技 巧 總 結 |

1. 繪畫姐妹組合時，她們之間的親密或對立動作應當表達明確。

2. 相同套系的服裝能夠為姐妹組合的表現提供幫助。

3. 確定兩人間的連接物很重要，如雙手、圍巾、紅線等。